일단 해보라구요? UX

일단 해보라구요? UX

2020년 8월 14일 초판 발행 · 2022년 10월 31일 3쇄 발행 · **지은이** 이경민 · **펴낸이** 안미르 안마노
기획·진행 문지숙 · **편집** 최은영 · **디자인** 김민영 · **일러스트레이션** 이경민 · **표지 레터링** 차현호
진행도움 이연수 · **영업** 이선화 · **커뮤니케이션** 김세영 · **제작** 천광인쇄사 · **종이** 백상지 180g/m²,
100g/m², 매직칼라 120g/m² · **글꼴** Sandoll 고딕Neo1, DIN

안그라픽스
주소 10881 경기도 파주시 회동길 125-15 · **전화** 031.955.7755 · **팩스** 031.955.7744
이메일 agbook@ag.co.kr · **웹사이트** www.agbook.co.kr · **등록번호** 제2-236(1975.7.7)

ISBN 978.89.7059.405.7 (03600)

일단 해보라구요? UX

이경민 지음

안그라픽스

이야기를 시작하며

13년 전, GUI 디자이너로 처음 취직을 했다. 솔직히 고백하자면 그 당시 나는 GUI 디자이너가 정확히 무슨 일을 하는지 잘 몰랐다. 내 경력의 첫걸음이 되는 중요한 일이자, 어쩌면 평생 업으로 삼을 수 있는 일이 무엇이 될지 심각하게 고려하지 않았던 것이다. 그저 막연히 전자제품에 들어가는 그래픽 디자인을 하는 것이라고만 생각했다. 지금 생각해봐도 부끄러운데, 사실 나에게 그래픽에 관련된 일들은 모두 비슷한 맥락인 것들이었다. 그래픽 디자이너는 다루는 매체가 무엇이든 같은 범주 안에서 같은 종류의 일을 한다고 생각했다. 그래서 무슨 일이든 상관이 없었다. 굳이 변명을 해보자면 그렇다는 것이다.

무식하면 용감하다고, 그렇게 GUI 디자이너가 되었다. 실제로 그래픽 디자인을 하는 것이 맞긴 맞았다. 하지만 전자제품의 '인터페이스interface'를 디자인한다는 것은 이전에 내가 늘 해오던 그래픽 디자인과는 고려해야 하는 환경과 조건들이 사뭇 달랐다. 우선 디스플레이라는 환경도 생소했고 UX, UI, GUI, 시나리오, 아키텍처 등의 업계 용어도 어려웠다. 당연했다. 처음이고 잘 몰랐으니까. 한동안은 내 자신이 완벽한 바보가 된 기분이었다. 거기다 처음 경험하는 조직 생활에 대한 적응까지 겹쳐 취업하고 3년 정도는 이래저래 힘들었던 것 같다.

무언가에 도전하거나 어려운 일을 이겨내야 할 때, 나는 항상 처음 운전대를 잡던 순간을 떠올린다. 손은 덜덜 떨리지만 자존심은 살아 있는 법. '까짓것 운전이 뭐라고! 저 사람들도 다

저렇게 운전하고 다니는데 나라고 못하라는 법 있나'라며 두려움을
이기려고 노력했던 때를 떠올린다. 그 기운으로 신입이었을 때도
상사, 선배, 개발자 들을 보며 호기롭게 생각했다. '저 사람들도
하는데 나라고 못하랴!' 여기저기 눈치 보며 배웠고, 필요할 때는
책이나 인터넷으로 공부했다. 그리고 가장 중요한 실무에서
부딪치면서 경험을 쌓았다. 지금 나의 업무는 GUI에서 시작해
UX 전반으로 넓어졌다. 심지어 코딩이나 기획도 하면서, 이것저것
잘하는 UX 디자이너가 되기 위해 노력하고 있다. 그렇게 시간이
흘렀고 지금 나는 13년 차 UX 디자이너로서 '열일'하고 있는 중이다.

지금 와서 돌아보면, 입사 초기에 정말 좋은 멘토 혹은 선배를
만났더라면 조금은 수월하게 일을 배우고 적응하지 않았을까 싶다.
물론 일할 수 있는 좋은 환경과 사람들이 주변에 많았다. 하지만
안타깝게도 초보 GUI 디자이너가 UX 실무에 대해 조언을
구할 만한 사람은 별로 없었다. 피처폰Feature Phone 시대에서
안드로이드와 아이폰이 새로 나오던 시절이었다. 다들 새로운
운영체제Operating System, OS와 트렌드를 배우기 바빴고,
지금보다 체계적이지도 않았던 것 같다. 각자가 고군분투했다.
그런 시간을 거쳐오면서 나도 어느새 선배가 되었다.

요즘은 대학에서 UX 관련 학과나 과목을 쉽게 찾아볼 수 있다.
게다가 초등학교에서도 코딩을 가르쳐야 한다고 난리가 아니다.
내가 시작했던 때와는 비교가 안 된다. 훨씬 더 많은 지식을 갖추고
준비된 상태에서 UX 디자이너가 된 사람들이 많아지고 있다.

이 책 『일단 해보라구요? UX』를 쓰면서 나는 생각했다. 누군가가
이 책을 읽으면서 마치 가르침을 받고 있다고 생각하지는 않았으면
좋겠다고 말이다. 나는 이 책을 통해 같은 업계에서 일하고 있는
동료나 이 일을 먼저 시작한 선배로서 실무에서 일어나는 진짜
경험들을 그 누군가와 공유하고 싶었다. 누구에게는 새로울 수 있고,
비슷한 경험을 가지고 있는 또 다른 누군가는 깊이 공감할 수 있는
경험들 말이다. 그것은 이론적 풍부함을 떠나서 많은 시행착오를
겪으며 알아가고 깨달았던 것들, 가끔은 나조차도 정리하고 싶었던
것들, 때로는 기쁘고 때로는 후회됐던 것들에 대한 이야기다.
그동안 UX 디자이너로서 실무에서 겪은 그러한 이야기들을
모두에게 허심탄회하게 이야기하고 싶었다.

　　또한 13년 전 혼자 맨땅에 헤딩하던 내 자신을 생각하며
나와 같은 상황에 놓인 사람들에게 조금이라도 도움을 주고 싶은
마음이다. 누구든지 이 책을 보고 공감하며, 나아가 실무에서
조그마한 도움이라도 얻을 수 있기를 진심으로 바라본다. 누군가와
교감하며 그들에게 작은 도움이 될 수 있다는 생각만으로도
설레고 기쁘고 넘치도록 행복하다.

2020년 7월의 더운 어느 날

우선 정리합시다

무언가를 새로 시작할 때 확실한 개념 정리가 먼저 필요하듯

가장 대표적인 용어들만 미리 정리해보자.

HCI Human Computer Interaction, Computer Human Interaction

인간과 컴퓨터 간 상호작용에 대해 연구하는 분야를 말한다. 어떻게 하면 사람들이 쉽고 편하게 컴퓨터 시스템과 상호작용할 수 있는가를 연구하는 학문으로, 시스템을 디자인하고 평가하는 것과 함께 이러한 시스템을 사용하는 인간의 특성에 대해 연구하는 분야다. 그러므로 UI 디자이너든 GUI 디자이너든 모든 UX 업계 종사자들에게 기초가 되는 학문이다.

UX User Experience

사용자가 어떤 시스템이나 제품, 서비스를 직간접적으로 이용하면서 느낀 총체적 경험을 뜻한다. 사용자를 정교하게 분석한 데이터 등을 토대로 좀 더 의미 있고 편리한 경험을 이끌어내기 위한 일을 포함한다. 즉 사용자 조사나 테스트 같은 일부터 조사 및 분석 결과를 통해 더 나은 사용자 경험을 만들고 새로운 사용자 유입을 위한 개선 등의 일까지 포함한다. UI보다 조사와 분석의 비중이 크다.

UI User Interface

화면의 전체적 구조뿐 아니라 시각적인 요소들도 의미한다. 즉 사용자를 고려한 전체적인 레이아웃부터 소소한 텍스트 정렬 방식이나 크기, 버튼의 종류까지 포함한 개념이다. 자칫 시각적인 측면이 겹쳐 GUI와 헷갈릴 수 있지만, 시각적인

요소를 바탕으로 페이지 간의 콘텐츠 관계 등 전체적인 인터페이스 구조와 구성에 집중한다는 면에서 차이점이 있다.

GUI Graphical User Interface

UX적인 측면에서의 좋은 경험을 이끌어내고 편리한 UI를 제공하기 위한 그래픽이나 인터랙션 디자인Interaction Design을 말한다. 사용성을 고려하여 콘텐츠를 아름답고 편리하게 배치하고 디자인한다. 전체 구조적인 레이아웃부터 각 페이지 모든 요소의 사용성과 심미성을 고려해 작업해야 한다. 가이드라인에 따라 작업하여 전체적인 일관성continuity을 유지한다.

업계에 10년 이상 몸담은 '감'으로 감히 '좀 간단히' 말하자면, 그래픽이나 인터랙션에 집중하여 일하는 사람을 GUI 디자이너, 시나리오나 전체적인 아키텍처 작업에 집중하는 사람을 UI 디자이너 그리고 그들을 모두 통칭하거나 사용자 조사와 데이터 분석 등에 집중하는 사람을 UX 디자이너라고 말할 수 있다. 하지만 이런 정의도 많이 겹치고 바뀌어서 의미가 점점 없어지고 있다. 분명한 것은 이 세 분야는 사용자에게 직관적이고 심미성 높은 좋은 인터페이스를 디자인하고 제공한다는 측면에서 같은 목표를 가지고 있다는 점이다.

CX Customer Experience

총체적인 고객 경험을 뜻한다. 마케팅 용어이기도 하다.

VX Visual Experience

시각적 경험을 가리키는 말이다.

BX Brand Experience

브랜딩에 대한 소비자 혹은 사용자 경험을 뜻한다.

—————

CX는 UX보다 사용자가 소비자로서 오프라인에서 경험하는 것을 말하며, 비즈니스와 관련된 전략적인 측면을 포함한 총체적인 개념이다. 반면 VX는 좀 더 비주얼적인, 즉 시각적인 측면에서 UX를 말하는 개념이다. 요즘 많이 거론되는 BX는 브랜딩의 단순한 홍보가 아닌 사용자가 경험할 브랜드의 상품과 서비스는 물론 그와 관련된 총체적인 경험을 설계하는 데 중점을 둔다.

아키텍처 architecture

전체 구조와 위계질서 hierarchy를 말한다.

와이어프레임 wireframe

각 페이지의 정보와 요소 등을 배치한 전체 레이아웃을 말한다.

플로flow

페이지와 페이지를 잇는 전체적인 흐름이다. 전체 플로가 자
연스럽고 쉬워야 사용자가 원하는 것을 잘 실행할 수 있다.

어포던스affordance

행동의 유도를 뜻한다. 즉 UX 디자이너가 의도한 대로 사용
자가 특정 행동을 하도록 유도하는 것이다.

프로토타이핑prototyping

구현하기 전에 화면을 검증하는 것으로 정확한 커뮤니케이
션을 위한 과정이다. 실제 구현을 미리 파악하여 화면의 인
터랙션이나 플로를 검증한다. 실무에서 UX 디자이너들이 개
발자 및 유관 부서와의 커뮤니케이션 혹은 내부용으로 작업
한다. 실제 무브먼트movement가 들어간 화면을 보고 문제점
을 찾는 것이 훨씬 수월하기 때문에 화면이 디자인되고 난
뒤 진행하는 필수 단계이다. 대표적인 프로토타이핑 툴로는
Sketch, Framer, Adobe XD, Figma, Invision 등 다양하다. 툴
마다 조금씩 다르기 때문에 목적에 맞게 선택하는 것이 좋다.

스큐어모피즘skeuomorphism

원래 모습 그대로 대상을 사실적으로 표현하는 디자인 기법
을 뜻한다. 특히 애플의 아이폰이 처음 출시되었을 때 이 기

법을 사용하여 아이콘을 사실적으로 묘사했다. 하지만 2010 년 중반부터 심플하고 직관적인 스타일의 플랫flat 디자인으로 트렌드가 변화했는데, 이는 미니멀리즘minimalism의 유행이나 디지털 친숙도와도 관련이 있다. 디자인 스타일은 시대나 그 시대 사람들의 요구에 따라 달라지게 마련이다.

페르소나persona

그리스 어원의 '가면'을 나타내는 말로 '외적 인격' 또는 '가면을 쓴 인격'을 뜻한다. UX에서 말하는 페르소나 기법은 구체적으로 타깃이 되는 사용자를 설정하여 제품이나 서비스에 대한 니즈를 파악하는 것이다. 이때 페르소나는 사용자의 대표군으로 설정하며, 인물이나 성격, 생활 패턴, 가족 등에 대한 구체적인 프로파일을 정한다.

사용자 여정 맵user journey map

사용자가 어떤 제품이나 서비스를 사용할 때 보이는 일련의 행동이나 생각들을 단계별, 접점별로 분류하고 시간 순서대로 매핑하는 방법이다. 이 방법은 전체적으로 사용자의 경험을 한눈에 파악할 수 있고, 실패 요인이나 기회 영역의 포인트를 찾아 아이디어를 전개할 수 있다.

프런트엔드 front-end

눈에 보이는 부분의 구현을 맡고 있다. 한마디로 UI, GUI 등의 UX를 실질적으로 시각화 visualization해주고 구현해주는 작업이다. 예를 들어 코딩을 통해 시나리오대로 화면의 플로를 구현하고 그래픽과 인터랙션이 입혀지고 잘 돌아가도록 해준다. 대부분 UX 디자이너는 정해진 룰에 의한 작업 파일을 가지고 프런트엔드 개발자와 함께 구현 가능 범위와 디테일한 수정 등을 긴밀하게 협의하고 협업한다.

프런트엔드 개발자는 '백엔드' 작업에서 사용할 수 있는 규격에 따라 개발할 의무가 있으며, 백엔드 API Application Programming Interface에서 가져온 데이터의 출력, 입력을 통한 비즈니스 로직 logic 구성과 사용자와 대화하는 사용자 인터페이스 부분을 작업하는 개발자를 말한다.

백엔드 back-end

눈에 보이지 않는 부분을 맡고 있다. 프런트엔드에서 작업된 데이터들을 서버와 연동하고 DB Data Base를 관리한다.

일반적으로 개발단은 크게 프런트엔드와 백엔드로 나뉘는데, 프로세스의 처음과 마지막 단계를 가리킨다.

여긴 어디 난 누구?

"이 시나리오를 읽고, 아키텍처를 파악한 뒤 키신key scene에 대한 콘셉트를 몇 가지 디벨롭develop해봐."
"(잉?) 네……."

신입으로 회사에서 일한 지 대략 일주일이 지났을 즈음 프로젝트 매니저가 나에게 요청한 업무였다.

　'당최, 그대 뭐라시는 건지…….'
핵심이 되는 중요한 화면을 디자인해보라는 것 같긴 한데, 시나리오가 어쩌고 아키텍처가 어쩌고, 아무튼 정신이 혼미했다. 이는 실로 총체적 난국 속 한 신입의 영혼이 탈탈 털리는 현장이라 할 수 있겠다. 분명 영어를 몰라 생기는 일은 아니었다. 신입이 이해할 것이라는 전제 아래 실무 용어를 써가며 업무를 요청하는 매니저가 한없이 원망스러웠다. 지금 생각해보면, 이해하지 못한 부분에 대해 당당하게 물어보면 그만인 일이었다. 하지만 모든 것이 생소한 신입 시절, 함부로 범접할 수 없을 것만 같았던 프로젝트 매니저와 하루 종일 전화를 붙들고 유관 부서를 설득하느라 온 신경이 곤두선 선배들 가운데 그 누구에게도 물어볼 용기가 나지 않았다. 그나마 물어볼 사람이 딱 한 명 있었다. 일주일 전에 나의 멘토로 지정된 한 선배였다. 공식적으로 그는 나에게 이런저런 실무를 가르쳐주는 임무를 맡고 있었다. 그에게 도움을 요청하는 수밖에 없었다. 그렇지만 보아하니, 그도 일을

19

시작한 지 고작 1년이 안 된 군기 바짝 든 초짜였다. 어설프긴 마찬가지였다. 그의 대답은 "대충 시나리오에서 네가 생각할 때 중요해 보이는 것을 디자인해봐"였다. 이제 와서 보니 영 틀린 말은 아니었다. 하지만 그 당시 1도 모르는 신입에게는 좀 더 자세한 설명이 필요했다. 그 선배는 주로 선행과 관련된 디자인 콘셉트 업무만 해서 그런지, 제품 양산 업무와 관련된 직접적인 것들에 대해서는 뭘 물어봐도 속 시원하게 답을 해준 적이 없었다. 나는 속으로 '그래도 1년 남짓 일했으면 웬만한 것은 다 알아야 하지 않아?'라고 생각했지만, 안타깝게도 그 선배는 후배에게 일에 대한 요령이나 지식을 전달하기보다는 대기업에서 살아남기 위한 사회적 가치들을 전달하는 데 더 열심이었다. 즉 휴게실이 어디에 있고 점심 시간은 언제이며 무엇보다도 어떠한 '뻘짓'들이 우리의 고귀한 팀장님을 화나시게 하는지 등을 더 중요하게 여겼다. 또 선배답게 늘 한 소리하며 그런 일들을 나에게 숙지시켰다. 생각하기 나름이지만 어떤 때는 정말 그 선배가 가르쳐준 짠내 나는 생활 지침이 직장 생활하는 데 요긴하게 작용했다. 신입 사원이 앞가림하는 데 많은 도움을 준 것도 사실이다. 사회생활이 뭐 별거 있나. 그 선배는 그 시절 소중한 우리 후배님을 위해 가장 중요한 것이 무엇인지 판단하시고 그저 내리사랑으로 나에게 사회생활의 귀중한 팁을 전수하셨을 뿐이다. 아니면 본인도 뭘 잘 몰랐거나.

물론 모든 멘토가 이렇진 않았다. 나와 함께 입사했지만 다른 부서에 배정된 동기의 또 다른 선배는 나의 선배와는 사뭇 달랐다. 그는 동기가 무슨 짓을 해도 그저 귀엽다 웃으며 동기가 일을 배우고 직장 생활에 적응할 수 있게 적극적으로 도왔다고 한다. 그리고 "신입은 원래 그렇게 잘 못하라고 태어난 존재"라는 명언을 동기들 사이에 남기고 안타깝게 몇 해 뒤, 이직의 길을 사뿐히 걸어가시었다. 어쨌든 본인과 맞는 멘토나 선배를 만난다는 건 신입 사원들에게 많은 도움이 되는 일임에는 분명하다.

그나저나 상황이 이쯤 되니, 나의 멘토는 정작 내가 업무를 배우는 데 별로 도움이 되지 않았다. 나에게 남은 건 오직 인터넷과 눈치였다. 그리고 이 야생에서 혼자 살아남아야 했다. 물론 인터넷이나 책에서 아주 기본적인 용어나 개념 정도는 익힐 수 있었다. 하지만 실제 업무에서 사용하는 업계 용어나 프로세스 및 관련 노하우는 그야말로 내가 겪어야만 알 수 있는 혹은 경험자에게 조언을 들어야만 알 수 있는 것이었다.

그 당시 내가 빠르게 배우고 실무에 적응할 수 있도록 가장 큰 도움이 된 방법은 이전에 진행했던 프로젝트들의 문서를 자세히 정독하는 것이었다. 특히 프로젝트의 일정을 정리한 문서를 꼼꼼하게 살펴보았다. 모든 프로젝트는 일정을 정리한 문서가 있게 마련이다. 이 일정에는 생각보다

많은 정보가 담겨 있다. 우선 관련된 모든 부서와 그 부서가 끝내야 하는 일들이 날짜와 함께 간략하게 정리되어 있다. 이를 통해 이 프로젝트에 어떤 부서들이 관여하고 있으며 각 부서가 하는 일이 대충 무엇인지 알 수 있었다. 또한 부서별 하는 일의 소요 기간을 비교해 파악할 수 있었다. 뿐만 아니라 프로젝트 중간중간에 확인하고 넘어가야 하는 일들이 순차적으로 나열되어 있기 때문에 전체적으로 어떤 프로세스로 일이 진행되는지도 알 수 있었다.

또 다른 방법은 프로젝트의 UI 시나리오를 이것저것 많이 보는 것이었다. 앞에서 말한 일정 관련 문서들을 살펴보는 것이 자율 선행학습이었다면 시나리오를 보는 일은 마치 내일모레가 시험인데도 학습 내용을 하나도 몰라서 절망적인 심정을 부여잡고 돌입하는 벼락치기 학습 같았다. 닥치는 대로 이런저런 시나리오를 많이 보았다. 그렇게 많이 보다 보면 우선 회사에서 쓰는 시나리오의 공용 포맷을 알게 된다. 그 포맷에 따라 전체적인 구조와 각각의 정보가 어떻게 기술되는지도 알 수 있다. 그리고 시간이 쌓이면서 가장 중요한 메인 신main scene을 단번에 구별해내고 로직이 안 맞는 부분도 찾아낼 수 있다.

그렇게 10여 년이 지난 지금, 나는 시나리오가 전체적인 화면의 UI 플로와 각 화면의 와이어프레임과 컴포넌트component의 기능에 대한 세부 내용이 담긴

문서이고, 아키텍처는 전체적인 구성과 각 화면의
체계 등 전체적인 큰 구조를 가리킨다는 것을
잘 알게 되었다.

　　이런 내용을 이해한 다음, 프로젝트 매니저가 신입인
나에게 요청한 일을 번역(?)하자면 이런 뜻이다.

　　"전체 화면의 흐름과 연결 등 UI 내용이 담겨 있는 문서를
읽고 전체적인 구성과 체계를 파악한 다음, 중요한 화면에
대한 콘셉트를 몇 가지 디자인해봐."

　　아이고, 이제야 좀 친절하다. 10년이면 강산도 변한다는데
그동안 나도 많이 컸다. 이래저래 눈치로 감으로 때로는
책이나 인터넷의 도움으로. 그리고 무엇보다 자율 선행학습과
쫄리는 가슴을 부여잡고 한 벼락치기로 잘 살아남았다.
사실 시간이 흐르면, 그들만의 리그에서 사용하는 그들만의
용어들은 자연스럽게 터득하고 익숙해지기 마련이다.
그렇다면 그동안 내가 잘 살아남기 위해(?) 정말로 필요했던
자질은 무엇이었을까 하는 의문이 든다.

　　나는 처음에 GUI 디자이너로 입사했다. 사실 나의
커리어 백그라운드는 GUI와는 조금 다른 브랜딩이나 포스터,
인쇄광고 등 프린트 매체에 한정된 그래픽 디자인이었다.
그중에서도 영화 포스터나 책 표지 디자인에 관심이 많아
영화 포스터 스튜디오에서 인턴을 하거나 좋아하는 작가의
책 표지를 나름대로 다시 디자인하는 작업을 하기도 했다.

이런 내가 LCDLiquid Crystal Display, LEDLight Emitting Diode
디스플레이라는 전혀 다른 매체를 통해 표현되는 비주얼
작업이나 UX에 대해 잘 몰랐던 건 어쩌면 당연했다. 그나마
관련 경험이라면, 대학 시절 친구와 어느 기업의 웹사이트를
디자인하는 아르바이트를 할 때, 메인에 들어갈 로고나
이미지를 작업했던 것이 전부였다. 이쯤 되면 무척 궁금해질
것이다. 도대체 어떻게 회사에 들어갔는지. 관련 경험이
전무후무했던 나를 도대체 이들은 나의 어떤 점을 보고 제
역할을 해낼 거라 생각한 걸까? 처음엔 나도 미스터리처럼
느껴졌지만 시간이 지나고 차츰 경험이 쌓이다 보니
얼추 알 것도 같다. 인포그래픽infographics에 대한 이해와
타이포그래피typhography 감각을 보았던 것 같다. 적어도
이 자질들을 가지고 있다면 기본 조건이 갖춰져 있다고
생각하지 않았을까 싶다.

　가끔 UX 디자이너로 일하려면 어떤 자질이 필요하냐고
물어보는 이들이 있다. 어떤 분야의 공부를 해야 하는지
어떤 프로그램이나 프로토타이핑 툴을 다룰 수 있어야 하는지
혹은 어떤 포트폴리오가 도움이 될지 등 질문의 내용도
다양하다. 특정 툴을 능숙히 다루거나 관련 지식을 습득하는
건 당연히 많은 도움이 된다. 하지만 나는 UI, GUI를 포함한
모든 UX 디자이너에게 정보를 다룰 줄 아는 인포그래픽과 그
정보를 더욱더 쉽고 아름답게 표현할 줄 아는 타이포그래피

감각을 기본적으로 쌓을 것을 추천한다.

UX 디자이너는 특정 제품이나 서비스에 대해 최상의 사용자 경험을 제공하기 위해 노력한다. 특정 목적을 가지고 데이터, 지식 등의 콘텐츠를 쉽게 전달하고 매력적으로 사용할 수 있게 하는 일을 한다. 그래픽 디자인 또한 기본적으로 콘텐츠를 효율적으로 전달하고 감각적으로 구성하여 표현하는 일이다. 디자인으로 표현되는 매체가 무엇이든 상관없이 잘된 디자인은 콘텐츠의 주제를 명확하게 나타내고 세련된 감각을 보여준다. 이런 측면에서 일반 그래픽 디자이너는 물론 UI, GUI 디자이너를 포함한 UX 디자이너는 정보를 담은 콘텐츠를 디자인한다. 이는 곧 공통된 자질이 필요하다는 뜻이다. 특히 UX 디자이너는 특정 디스플레이처럼 상대적으로 작고 한정된 공간 안에서 정보의 우선순위priority를 따진다. 콘텐츠의 가장 중요한 부분과 그 외의 부분을 잘 구분하고 배치하여 최적의 레이아웃을 짜야 한다. 그리고 전체적인 흐름을 고려하여 정보가 담긴 화면 간의 인터랙션을 감각적으로 표현한다. 이런 일은 모두 인포그래픽과 타이포그래피를 잘 이해하고 있는 사람만 할 수 있다.

자칫 인포그래픽이나 타이포그래피를 일반 그래픽의 영역으로만 한정해서 생각하는 UX 디자이너들이 있다. 그래서 쉽게 이 두 영역의 자질을 간과하곤 하는데 이는

잘못된 것이다. 스티브 잡스Steve Jobs가 타이포그래피 수업을 듣지 않았다면 자동자간조절kerning이나 키노트Keynote 등의 편리하고 훌륭한 기능이나 매킨토시의 이해하기 쉽고 아름다운 인터페이스 디자인이 세상에 나오는 데 시간이 더 걸렸을 것이다.

반면 일반 그래픽 디자이너와 UX 디자이너 사이에 차이점도 있다. 모든 UX 분야는 '사용성usability'이라는 개념이 포함되어 디자인된다는 점이 그것이다. 사용성을 고려하여 디자인한다는 것은 사용자의 행동이나 생각을 고려하여 더 편리하고 직관적으로 사용할 수 있도록 디자인하는 것을 말한다. 예를 들어 포스터를 디자인할 때 그래픽 디자이너는 굳이 사용자의 행동이나 생각을 예측하고 고려해서 디자인하지 않는다. 하지만 UX 디자이너는 한 화면에서 메뉴와 버튼이 어디에 위치해야 하는지 어떠한 모양으로 디자인해야 하는지에 대해 내용뿐 아니라 사용자의 경험적인 측면에서 어떻게 하면 더 편리하고 자연스러울지 끊임없이 고민하며 디자인한다.

비록 나의 포트폴리오나 자기소개서에서 사용자에 대한 끊임없는 고민의 흔적은 보이지 않았지만 적어도 인포그래픽과 타이포그래피에 대한 어느 정도의 이해와 감각이 인정되어서 입사할 수 있지 않았나 추측해본다.

그렇게 자의 반 타의 반 운명에 의해(가끔은 그렇게

믿고 싶다) 입사했다. 현재는 GUI 디자이너의 주된 업무인 비주얼 작업뿐 아니라 UX 전반에 걸쳐, 즉 시나리오, 리서치 그리고 사용자 조사 등 다양한 업무를 하고 있다. 일반적인 그래픽 디자이너로 커리어를 시작해 GUI 그리고 지금은 UX 전반으로 넓어졌다고 할 수 있다. 이런 업무 확장성이 가능했던 이유는 앞에서 언급했듯이 각 분야에서 필요하게 여기는 기본 자질이 같기 때문이다. 실제로 업계에서 나와 같은 일반 그래픽 디자이너 출신의 GUI 디자이너나 UI·UX 디자이너를 쉽게 찾아볼 수 있다.

만약 가끔 UX 디자이너로 한계를 느낀다면 인포그래픽과 타이포그래피 공부를 더 해보라고 권유하고 싶다. 아마 이전에는 보이지 않았던 정보의 흐름이나 구조를 더 잘 파악할 수 있고, 더불어 디자인 감각 또한 쌓을 수 있을 것이다. 그래픽 디자이너에서 UX 분야의 디자이너로 커리어를 고민하고 있는 사람이나 UX 분야 내에서 커리어를 바꾸고 싶은 디자이너들에게는, 어찌 보면 우리 모두 출발이 같으니 어려울 것 하나 없다는 이야기도 전하고 싶다.

그래픽 디자이너에서 UX 디자이너가 되기 위해

김윤신 I Pala Design Lead

학부에서 조각을, 대학원에서는 시각디자인을 공부했다. 졸업한 뒤 미국 시카고에서 1년 반 정도 편집과 브랜딩 디자인을 했다. 2016년에 LG전자의 GUI 디자이너로 입사해 각종 로봇과 LG ThinQ, TV GUI 등 여러 프로젝트를 담당했다. 이후 Spotify와 Momenti를 거쳐 현재는 DeFi, NFT Market Platform 서비스인 Pala에서 디자인 전체 총괄 Lead로 일하고 있다.

입사하기 전에도 GUI나 UX에 관련된 작업을 하셨나요?

대학원 다닐 때 공모전을 준비하면서 아이패드용 아트세러피Art Theraphy 앱을 디자인한 적이 있어요. MSSPThe Multi-Sensory Stimulus Pictures라는 태블릿용 아트세러피 앱이었는데 개발자, 아트세러피스트와 협업했어요. 앱에 대해 간단히 설명하자면, 사용자가 50개의 감정을 표현하는 드로잉 중 원하는 것을 고르고, 그 위에 직접 드로잉과 글을 추가하여, 이 결과물을 아트세러피스트에게 전송하면 사용자의 정신 상태에 대한 피드백을 받을 수 있는 앱이에요. 이 앱 디자인으로 어도비 어워드Adobe Awards 디지털 퍼블리싱Digital Publishing 부분에서 세미 파이널리스트semi finalist로 선정됐어요.

당시에는 제가 인쇄 위주의 타이포그래피 작업을 주로 하던 시기였는데, 이 기회를 통해 앱 구조의 설계나 GUI 작업을 처음 경험했죠. 덕분에 GUI에 처음으로 흥미를 느꼈어요. 평소 인쇄 작업을 할 때는 다른 사람들과의 협업이 그다지 필요 없었거든요. 극히 개인적인 작업들이죠. 하지만 이 프로젝트는 개발자나 아트세러피스트 등 다른 분야의 구성원과 소통하며 작업해야 했고 직접 앱스토어에 올려 사용자의 피드백을 받았죠. 그 경험이 무척 재밌었습니다.

GUI를 비롯한 UX 경험이 없는데
어떻게 이 분야에서 일할 수 있었다고 생각하세요?

제 포트폴리오의 대부분은 일반 그래픽 작업이었어요. 그중에서 타이포그래피와 컬러 등 감각이 잘 보이는 편집 작업물이 좋은 평가를

받았던 것 같아요. 편집이 곧 레이아웃과 관련된 것이니 그 실력을 GUI로 옮겼을 때 괜찮겠다고 느꼈을 것 같습니다.

입사하기 전에 UX 업무를 위해 미리 준비하신 게 있나요?

사용자 경험에 대한 책을 많이 읽었어요. 근데 사실 UX에 대해서는 공부하기가 힘들었어요. 제가 보기에 책에서 말하는 UX의 정의가 정말 가지각색이더라고요. 특히 'UX'라는 용어가 너무 광범위하게 사용돼서 용어의 정의를 정확히 파악하기 어려웠어요. 아마 제가 당시에는 UX에 대한 개념이 전혀 없었기 때문에 그랬을 거예요. 개념을 정확히 잡기 어려웠던 만큼 UX 실무에 대해서는 더 막막했죠. 솔직히 지금 생각해보면 UX의 사용자 경험에 대한 책 몇 권만 읽었을 뿐이고 정확하게 무슨 일을 하는지는 잘 몰랐던 것 같아요.

처음 UX 실무를 하면서 느꼈던 점이 궁금해요.

입사 초기에는 선행 업무로 시작했기 때문에 좀 수월한 편이었어요. 양산 업무는 2018년부터 시작했어요. 얼마 안 됐죠. 여러 가지 양산 업무를 동시에 맡았는데요. 예를 들어 앱을 하나 디자인하더라도 iOS용, 안드로이드용을 모두 진행했어요. 그리고 로봇의 LED에 들어가는 PUIPhisical User Interface 디자인과 다양한 해상도의 디스플레이 양산도 경험했고요. 디스플레이 스펙도 다양하고 플랫폼도 다양한 데다 프로젝트마다 커뮤니케이션해야 하는 담당 개발자들도 다 다르더라고요. 그래서 실무가 굉장히 복잡하다고 느꼈어요.

UX 업무를 하면서 늘 하고 있는 일이 있나요?

다양한 블로그나 UX 관련 트렌드를 챙겨 보면서 공부하려고 해요. 특히 매일 출근해서 하는 일이 브랜딩과 관련된 유명 웹사이트 '브랜드 뉴'(https://www.underconsideration.com/brandnew)를 챙겨 보는 일이에요. 이 사이트에서는 여러 가지 제품의 브랜딩을 보여주는데, 새롭고 특이한 제품들은 물론이고 그래픽 내용도 볼 수 있어 일석이조라고 할까요. UX 관련 자료나 기사를 찾아보는 것보다 훨씬 효과적이라고 생각합니다.

일하면서 가장 크게 배운 점은 무엇인가요?

기획자나 개발자 등과 커뮤니케이션하면서 개발 프로세스에 대해 많이 배웠어요. 프로토타이핑을 만들고 실제 적용하기까지 그러니까 전체 구현 과정에 대해서 많이 알게 됐죠. UI 담당자와 먼저 이야기를 나누고 의도를 파악한 뒤에 시나리오 내용을 보면 확실히 디자인에 도움이 돼요. 비주얼 콘셉트나 레이아웃을 잡는 데도 그렇고요. 계속 꼬치꼬치 따져가며 물어보는 것이 중요합니다.

　　때로는 작업물의 퀄리티보다 빠르고 정확한 일 처리가 더 중요할 때도 있어요. 어쨌든 마감일에 맞추어 일을 끝내는 게 중요하니까요. 간단한 업무가 주어졌을 때, 핵심만 뽑아서 순발력 있게 포인트를 잡고 요청 사항을 빠르게 파악해서 신속하게 대응하는 것이 실무에서 굉장히 중요하다고 생각해요.

4년 차인데 지금은 UX에 대한 이해가 깊어졌다고 생각하나요?

아직 멀었습니다. (웃음) GUI나 UX를 잘하는 건 굉장히 힘든 것 같아요. 변수가 너무 많거든요. 모든 측면에서 선택할 것이 많아요. 예를 들면 TV 아이콘을 디자인할 때, 아이콘 스타일부터 시작해서 텍스트를 밑에 같이 붙일 것인가 아이콘만 쓸 것인가 등 여러 가지 경우의 수를 다 고려해보고 시도해봐야 합니다.

그래도 처음 입사했을 때와 비교하면 지금은 제 나름의 인사이트insight가 생긴 것 같아요. 아시다시피 UX 디자인에는 '트렌드'가 있어요. 이 트렌드를 바탕으로 UX 형태가 다 비슷한 방향으로 가고 있죠. 지금은 어떤 프로젝트를 할 때, 관련된 큰 방향에 대해 좀 쉽게 파악합니다. 그런 점에서 '아, 이제 경험이 쌓였구나.' 생각하죠. 처음 시작할 때만 해도 그런 경험들이 전무했거든요. '뭐가 맞지? 이게 정말 맞는 건가?' 늘 혼란스러웠어요. 하지만 이제는 '트렌드를 파악해서 이 방향으로 가야겠구나'를 알게 되었고 업무에 반영하여 실행하고 있습니다.

실무에서 특별한 어려움은 없었나요?

디자인 가이드의 이해가 어렵더라고요. 시나리오의 내용으로 UI 담당자들과 커뮤니케이션하는 일도 어려웠고요. 한마디로 비주얼적으로 전혀 고려되지 않은 내용으로 다른 사람과 이야기하는 것이 힘들었어요. 비주얼 전문가가 아닌 사람들은 최종 결과물에 대한 시각적 상상이나 이해도가 아무래도 떨어지기 때문에, 구조나 기능만으로 이

야기하는 경우가 많거든요. 어떤 구조가 적용되었을 때의 시각적 측면이나 그것이 실제 구현되었을 때 이슈를 잘 예상하지 못합니다. 이런 부분을 계속 이야기하며 이해시키고 풀어나가야 한다고 생각해요.

일반 그래픽 디자인과 UX 디자인의 공통점과 차이점은 무엇이라고 생각하세요?

둘 다 디자인의 영역이고 새로운 것을 끊임없이 추구해야 하고 크리에이티브creative해야 한다는 점은 같지만, UX 디자인은 창작자의 아이덴티티identity가 필요 없는 것 같습니다. UX는 좀 더 객관적이죠. 사용자를 고려하고 사용자가 전부입니다. 그러니 디자이너 특유의 아이덴티티가 들어갈 필요는 없는 것 같아요. 반면에 일반 그래픽 디자인은 창작자의 아이덴티티가 중요하죠. 좀 더 예술에 가깝고 주관적입니다. 예를 들어 유튜브나 자동차 내비게이션, 카카오톡 등 여러 가지 UX를 보면서 UX 디자이너의 아이덴티티를 찾지는 않잖아요. 단지 이것들이 얼마나 유용하고 편리한지 판단할 뿐이죠.

UX 업무를 하면서 무엇을 가장 중점에 두나요?

사용할 때 '얼마나 편하고 자연스러운지' 꼭 생각합니다. 아무리 새롭고 화려한 제품이나 서비스라도 익숙하지 않거나 불편함이 느껴지면 좋은 UX가 아니라고 생각해요.

저는 기존에 양산되고 있는 제품의 복잡한 UX를 좀 더 나은 솔루션으로 해결해나가는 과정이 저는 참 재밌습니다. 복잡한 것을 단

순하고 쉬운 구조로 푸는 방법에 대해 아이디어를 내고, 이를 반영하여 변경한 다음 사용성이 향상되면 만족도가 높아집니다. 한 가지 걸림돌이 있다면, 기존 사용자에게는 조금 불편함이 남아 있더라도 기존의 방식이 더 익숙할 수 있다는 점이에요. 기존의 익숙함과 새로운 아이디어를 잘 버무려 신선하면서도 새로운 불편함을 만들지 않는 방법에 대해서 많이 고민합니다.

UX 디자이너가 되고 싶은 사람들에게
도움이 될 만한 말씀 한마디 해주세요.

시나리오가 쓰고 싶은 사람, 기획하고 싶은 사람, 개발하고 싶은 사람, 인터랙션 디자인을 하고 싶은 사람 등 각기 되고 싶은 것이 다를 텐데요. 이들에게 공통적으로 해주고 싶은 말은 '프로토타이핑 툴을 이용해 앱을 하나 완성해보라'는 것입니다. 요즘은 각종 프로토타이핑 툴이 굉장히 많거든요. 그것들을 이용해 실제로 앱을 만들어보면 많은 도움이 됩니다. 실제로 만들어보는 것과 그냥 이론적으로만 아는 것은 정말 다르거든요. 실무에 빠르게 적응하고 싶으면 작은 앱이라도 실제로 만들어보세요. 정말 큰 도움이 될 거예요.

누가 누구고 누가 누꼬?

TRANSFORMING...

"저는 UI 디자이너입니다."

"전 GUI 디자이너입니다."

"저는 인터랙션 디자이너예요."

"전 UX 디자이너예요."

"저는 비주얼 디자이너라고 해요."

"전 CX 디자이너입니다."

무슨 명칭이 이리도 많은지 모르겠다. 개인적으로 디자이너에 대한 구분이 이렇게 다양할 필요가 있을까 의문스럽다. 몇 가지로 좁혀도 문제없을 듯한데 말이다. 하는 일에 따라 명칭을 나눠 부르면 참 편리하다. 특히 정확하게 역할role을 나누어 협업하는 대부분의 시스템에서는 각자 맡은 업무가 효율적으로 돌아가야 하고, 이는 조직이 커질수록 더 그렇다. 그리고 이런 업무의 특징에 따라 각각 구분된 명칭으로 불린다. 조직마다 부르는 명칭에 조금씩 차이가 날 수 있지만, 분명한 건 하는 일에 따라 그 명칭이 달라진다는 점이다. 하지만 그 '일'이 때로는 겹치기도 하고 때로는 다르기도 하다면? 조금 애매해진다.

비주얼 측면의 업무 성향이 강한 GUI는 그렇다 쳐도 UI와 UX의 차이를 정확하게 알고 매번 구분하여 말하는 사람이 몇이나 될까? 대충은 UX가 UI보다 넓고 다른 개념이라는 것은 잘 알고 있지만, 실제 업무에서 UI와

UX라는 단어는 자주 혼용된다. 따라서 적어도 실무에서는 그 경계를 나누기가 애매하고 또 굳이 그럴 필요도 별로 없다. 간단히 사전적인 의미로 UI와 UX의 차이를 살펴보면 UI는 사용자와 기기의 상호작용이 일어나는 디스플레이와 같은 영역 안에서의 형태나 구조 등 사용자 환경을 말하는 개념이다. UX는 사용자가 어떤 기기 등의 제품이나 서비스를 통해 느끼고 생각하는 총체적인 경험을 말한다. 즉 UX는 UI와 GUI를 통해 경험할 수 있다. 사람들이 UI와 GUI보다 UX를 좀 더 넓은 개념으로 보는 것도 바로 이런 이유에서이다.

가끔 나는 내가 GUI 디자이너인지 UI 디자이너인지 UX 디자이너인지 혼란스러워지는 경험을 하곤 한다. 회사에서 내가 하는 일이 무척 다양하기 때문이다. 예를 들어 프로젝트와 그 목적에 따라 나의 주요 업무는 그래픽과 인터랙션 등의 비주얼 작업이 되기도 하고 와이어프레임과 UI 플로를 구성하는 작업이 될 때도 있다. 또 필요에 따라 리서치 및 사용자 경험을 위한 조사를 설계하고 진행하기도 한다. 그 뿐만이 아니다. 새로운 제품에 대한 선행 콘셉트나 비즈니스 모델을 설계하고 손익계산을 하기도 한다. 얼핏 보면 슈퍼맨처럼 보일지도 모른다. 물론 그렇진 않다. 나는 결코 모든 분야의 전문가가 될 수 없고 그럴 만한 슈퍼 파워도 없다. 부족하거나 궁금한 것은 언제든 관련 전문가의 도움을 받는다. 또한 시간을 투자해 사전 준비를 한 다음 어느

정도의 기본 지식을 습득하여 업무에 활용한다.

소속된 조직의 성격에 따라서도 여러 분야를 접할 수 있는지와 한 가지 전문 분야에 대한 심도 있는 업무를 지속적으로 하는지가 달라질 수 있다. 나의 경우는 단지 전자에 속하기 때문에 상황에 따라 필요하다면 다양한 분야를 곁들어 일하고 있을 뿐이다. 그리고 조직 안에서 연차가 점점 늘어날수록 나만의 고유 영역뿐 아니라 다른 여러 분야의 지식도 습득해야 한다. 따라서 시간이 흐르면 흐를수록 더 많은 분야를 접하고 이해하기 위한 기본자세가 요구된다. 여러 분야의 지식을 바탕으로 좀 더 넓고 다양한 시야를 갖춘다면 합리적이고 현명한 답에 도달할 가능성이 훨씬 커질 수밖에 없다.

아무튼 앞서 말한 다양한 업무를 하는 동안 나는 내 자신을 'UX 디자이너'로 부르기로 타협했다. 간단하게 'UX 디자이너'로 나를 남들에게 소개하기로 결정했으며 남들에게도 그렇게 불리기를 기대한다. 왜냐하면 내가 이런 일을 하든 저런 일을 하든 결국 나는 사용자에게 좋은 경험을 제공하는 것을 목표로 'UX 디자인'을 하는 사람이기 때문이다. 나아가 '불리는 명칭'보다 '하는 일'이 더 중요하다고 생각한다. 내가 하는 다양한 일은 사용자 경험을 개선하기 위한 활동의 일환이며, 이런 활동의 궁극적인 목적은 언제나 더 나은 사용자 경험으로 귀결되기 때문이다.

무슨 사명감을 가진 듯 오롯이 나 혼자 이렇듯 거창하게
직업을 정의하는 일이 무슨 소용이 있을까 싶지만 이는
내가 무슨 일을 하든 정확한 정체성 안에서 업무를
할 수 있도록 도와준다.

　요즘 미국에서는 나처럼 제품이나 서비스의 기획
와이어프레임, UI, GUI, 프로토타이핑 등 전반의 영역에
관여하는 디자이너를 프로덕트 디자이너Product Designer라고
부른다. UX 영역 전반에 걸쳐 다양하게 관여할 수 있는
전문성 가진 디자이너라고도 할 수 있다. 현재 업계에서
선호하는 디자이너의 성향이기도 하다. 또한 프로덕트
디자이너의 업무 특성과 맞물려 멀티디서플린multidisciplinary
성향의 디자이너를 선호하는 추세다. 생각해보면 지극히
당연한 일이다. 각 UX의 세부 영역이 모두 연결되어 있고
유기적으로 함께 진행되어야 하기에 전체 과정에 포괄적으로
관여할 수 있는 능력을 가진 사람이 누구보다 필요하다.

　하지만 또 다른 관점에서 보면 특정 분야에 높은
전문성을 갖춘 인재도 필요하다. 이렇게 특정한 분야의
전문성을 가지고 일하는 사람일수록 본인의 업무와 관련된
다른 분야의 지식과 경험은 무척이나 값진 재산이 될 수
있다. 그리고 그것으로 충분할 수도 있다. 이런 문제는
본인이 나아가려는 커리어에 맞추어 디자이너 자신이
내리는 선택의 문제다. 그러나 개인적으로는 좀 더 넓고

많은 것을 경험하는 UX 디자이너가 한동안은 지금처럼 대세이지 않을까 싶다.

나는 아직 완벽한 프로덕트 디자이너의 능력에 도달했다고 할 수는 없고 아직은 '내가 하는 일'에 따라 UX 디자이너라고 불리길 바란다. 어떻게 불리든 엄밀히 따지지만 않는다면, 사용성 좋은 인터페이스를 디자인하고 제공한다는 공통의 목표를 가진 넓은 의미에서 UX 디자이너로 통칭할 수 있다는 게 나의 결론이다. 그리고 이러한 '내가 하는 일'은 시대에 따라 의미가 달라지기도 하고 변화하기도 한다. 모두가 알다시피 IT 업계는 하루가 멀다 하고 새로운 기술이나 분야 등 모든 것이 빠르게 발전하고 도태된다. 이는 빠른 사회 변화와 더불어 각종 첨단 기술의 발달로 각 산업의 경계가 모호해지는 '빅 블러Big Blur' 현상과도 밀접한 관계가 있다. 빅 블러는 미래학자 스탠 데이비스Stan Davis가 1999년에 쓴 『블러현상: 21세기를 지배하는 핵심 패러다임 Blur: The Speed of Change in the Connected Economy』에서 사용하면서 쓰이기 시작했다. '블러'는 혁신적인 변화로 기존에 존재하는 것들 사이의 경계가 허물어진다는 뜻을 담고 있다. 예를 들어 기술이나 환경의 빠르고 혁신적인 변화로 마치 나이키의 경쟁 상대가 더 이상 아디다스가 아닌 닌텐도가 되는 것처럼 산업의 경계가 허물어지며 새로운 방향으로 더 복잡해지는 현상을 말한다.

이런 변화에 맞추어 IT 전선에서 일하는 UX 디자이너의 업무도 발 빠르게 트랜스폼transform되고 이와 관련된 용어들도 새롭게 생성되고 겹쳐지고 버려진다. 또한 관련 종사자의 명칭도 어느 날은 GUI 디자이너였다가 어느 날은 VX 디자이너가 되어 버리는 게 지금의 현실이다. 사실 필요에 따라 GUI 디자이너가 어플리케이션의 전체 구조를 짜거나 콘셉트 작업을 할 때도 있고, 시나리오를 그리던 UI 디자이너가 프로토타이핑을 통해 자신의 시나리오를 그래픽으로 시각화하는 경우는 이미 꽤 오래되었다. IT 업계 전체로 보더라도 디자이너 출신인 CEO가 있는가 하면 디자인이 가능한 프런트엔드 개발자나 기획자가 프로토타이핑 전문가가 되는 등 시대의 필요나 환경 변화에 따라 활발하게 크로스오버cross-over하고 있다. 그들 사이의 경계가 점점 사라지고 어떻게 불리느냐는 더 이상 의미가 없어지고 있는 셈이다. 이런 환경에서 정작 중요한 것은 시대나 환경에 맞게 적응하고 스스로 변화해야 한다는 점이다.

2017년 어도비Adobe사는 2020년 말까지 플래시 플레이어 Flash Player의 모든 업데이트와 배포를 중단하고 각 관계사의 지원도 끝낼 것이라고 발표했다. 또한 콘텐츠 제작자들과 같은 관계사에 기존의 모든 플래시 콘텐츠를 새 개방형 포맷으로 옮기도록 독려할 것이라고 밝혔다. 어도비는 플래시의 지원 종료에 대해 HTML5와 WebGL, 웹어셈블리WebAssembly 같은

훌륭한 대체제가 있기 때문이라고 설명했는데, 웹 시장이 크게 발전하던 초기만 하더라도 플래시와 경쟁할 만한 플랫폼은 없었다. 따라서 플래시는 가장 강력한 애니메이션 툴로 동영상, 웹 게임, 애니메이션, 광고까지 다양한 영역에서 활용되었다.

이러한 현상은 곧 플래시를 전문으로 다루는 많은 디자이너와 개발자를 양산했다. 플래시가 무적으로 이름을 떨치던 때에 이들은 업계에서 크게 인정받으며 활약했다. 그러나 '아이폰'을 선두로 스마트폰이 등장하면서 플래시는 급속도로 설 자리를 잃었다. 특히 업계에서 막강한 영향력을 미치던 애플이 iOS에서 플래시를 지원하지 않겠다고 선언했다. 당시 애플의 CEO 스티브 잡스는 2010년 〈플래시에 대한 생각Thoughts on Flash〉이라는 장문의 편지에서 플래시가 어도비에 의해서만 통제되고 그들의 제품 안에서만 사용 가능하다는 점, 애플이 플래쉬보다 더 나은 영상 포맷을 지원하여 웹 접근성이 좋다는 점, 보안과 안정성이 좋지 않고 기기의 성능이 저하된다는 점, 배터리 소모가 심하다는 점, 플래시가 터치가 아닌 마우스 사용 환경을 위해 설계된 점, 애플의 혁신적인 기술들을 반영하기 힘든 점 등의 이유를 들어 플래시를 지원할 계획이 없다는 사실을 발표했다. 이렇게까지 애플이 플래시에 대해 부정적으로 대응한 이유에는 여러 소문이 있었지만 어쨌든 잡스가

지적한 점은 모두 맞는 말이었다. 거기에 해킹 공격까지 플래시의 취약한 보안 문제가 끊임없이 이슈가 되어 이러한 현상에 더욱 불을 지폈다.

그렇다면 플래시가 쇠퇴의 길을 걷는 동안 플래시가 양산한 그 많은 디자이너와 개발자는 도대체 어떻게 되었을까? 그들은 살아남기 위해 변화해야만 했다. 그들 중 일부는 다른 분야, 즉 자바 스크립트JavaScript 같은 다른 프로그램을 다루는 식으로 진로 변경 혹은 진화를 거쳐 살아남았다. 그러나 플래시를 고집하다가 끝내 도태되어 결국 일자리를 잃고 다른 길을 찾은 사람들도 있다. 이러한 사례에서 우리는 무엇보다도 업계의 변화와 환경에 빠르게 적응하지 않으면 안 된다는 사실을 알 수 있다. 나아가 프로그램 언어와 스킬 같은 것은 환경에 따라 언제든지 변화할 수 있음을 깨달아야 하며, 시대마다 UX 디자이너에게 요구하는 것이 다르다는 점을 명심해야 한다.

요즘은 개발자가 직접 UI를 짜거나 디자이너가 UI를 하는 것이 더 맞는 시대일지 모른다. 기본적으로 편의성을 고려할 줄 아는 사람이라면 사용자에게 필요한 인터랙션을 고려해 와이어프레임은 물론 전체 아키텍처를 디자인할 수 있어야 한다. 그러나 디자인만 잘해서는 경쟁력이 떨어진다. 기본적으로 다양한 UX 전반에 대한 배경지식이 필요하다. 어쩌면 하나에 몰두하는 장인정신보다 넓고 얕은 지식이 더

필요한 시대라고도 할 수 있다. 옛날 옛적, 스마트폰 이전의
피처폰 시절에 200픽셀×240픽셀 크기에서 표현하던 UI와
GUI는 지금의 스마트폰과는 분명 다르다. LCD 사이즈를
떠나 그동안의 기술과 개발 환경 등을 고려하여 그 이상의
다른 중요한 것들이 요구되었다. 시대가 변하면 기술에 따라
능력도 바뀔 수 있다. 단순히 UI나 GUI에 편중되지 않아야
하는 이유가 바로 이 때문이다.

　　앞서 말했듯이 무엇으로 불리느냐가 어떤 일을 하고
있느냐보다 중요하지는 않다. 무엇보다 중요한 것은
디자이너든 개발자든 하는 일의 경계가 급속히 사라지는
이 상황에서 무엇을 어떻게 준비해야 할 것인가이다. 자신이
하고 있는 '무언가'를 위해 기획력이 필요하다면 갖추어야
하고, 프로그래밍 실력이 필요하다면 배워야 한다.
UX 디자이너로서 앞으로 내가 나아가야 할 방향은
어디인지 진지하게 고민해보아야 한다.

무슨 일을 하는가보다 어떻게 해결할 것인가

황규진 | Google Interaction Designer

컴퓨터 미디어 엔지니어링Computer Media Engineering 전공했다. 디자이너
와 함께 4학년 졸업 작품을 진행하는 과정에서 디자이너와 엔지니어
가 제품을 바라보는 관점이 크게 다르다는 걸 경험한 뒤 뉴욕의 스쿨
오브비주얼아츠School of Visual Arts 그래픽 디자인학과에 진학했다. 구글
에 근무한 지는 2년 정도 되었다. 현재 구글 서치팀 중 학술 검색팀의
리드 디자이너Lead Designer로 아홉 명의 엔지니어와 함께 일하고 있다.

엔지니어 백그라운드를 가진 디자이너라고 할 수도 있겠네요. 지금 하고 있는 일을 구체적으로 알려주세요.

학술 검색에서 특정 기능이 어떻게 하면 사용자에게 좋은 경험을 제공할 수 있을까 고민하고, 그에 따른 비주얼 결과물을 만듭니다.

모두가 꿈의 직장이라고 동경하는 구글에서 일하는 건 어떤가요?

구글은 저의 첫 풀타임 직장입니다. 정말 많은 것을 배우고 있어요. 특히 열심히 일하는 수많은 사람 사이에 있으니, 그들에게서 매일 영감을 받습니다. 또한 일하면서 제품의 시각적 아름다움보다는 기능적인 부분에 더 집중해야 하고, 디자인을 하기 전에 다양한 제한 사항을 고민해야 하는 경우가 많다는 점도 배우고 있죠. 직접 실무를 해보니 학생 때와는 정말 많이 다르지만 오로지 사용자에게 집중된 제품 디자인을 하기 위해 많은 시행착오를 겪는다는 측면에서 항상 재미있습니다. 마지막으로 제 스스로 일에 대한 우선순위를 만드는 자유가 좋습니다. 하지만 그만큼 책임감도 따른다고 생각합니다.

구글의 '인터랙션 디자이너'는 구체적으로 어떤 일을 하나요?

팀마다 다릅니다. 기본적으로 팀에 얼마만큼의 인원이 참여하는지에 따라 역할 범위가 확장된다고 볼 수 있죠. 저 같은 경우 팀에서 제품의 디자인 부분을 혼자 책임지고 있기 때문에 여러 가지 역할을 다양하게 수행합니다. 예를 들어 사용자 데이터를 바탕으로 인사이트를 찾고 기획, 진행하는 것에서부터 문제 해결을 위한 솔루션을 도출하

고 더 나아가 론칭 후 팀원들과 함께 사용자의 반응이나 데이터 분석을 진행하기도 합니다. 때로는 프로젝트 전반을 조율하고 구성하는 기획자 역할을 할 때도 있고요. 다시 말해 저의 역할은 인터랙션 디자이너로 제한된 부분뿐 아니라 전반적이고 수평적으로 여러 분야에다 걸쳐 있는 편입니다. 기술적인 것부터 비주얼적인 부분까지 말이죠. 그래서 다른 문제나 제한에 대해 이해하려고 많은 시간을 투자합니다. 제가 이해하지 못하면 쓸모없는 디자인을 할 때도 많거든요.

인터랙션 디자이너로서 프로젝트를 진행할 때
무엇에 가장 중점을 두나요?

'문제에 대한 이해'입니다. 그것이 처음부터 확실하지 않으면 해결책도 모호해지는 현상이 발생하는 경우가 많습니다. 문제를 정확히 이해하기 위해서는 많은 질문과 함께 확실한 시장 조사, 사용자 리서치와 인터뷰 그리고 데이터 분석 등 프로젝트 초반에 많은 시간을 투자해야 합니다. 일단 확실하게 문제가 규정되면define 모든 팀원이 한곳을 바라보고 갈 수 있기 때문에 프로젝트를 진행하는 도중에 해결책의 방향이 변경되는 최악의 상황을 피할 수 있어요. 프로젝트를 시작할 때 목표를 정확히 설정success metrics하여 디자인 결과물을 평가하고 성취감까지 느낄 수 있는 요건들을 미리 만드는 것도 중요합니다.

**UX, 비주얼, 인터랙션, VX, BX, CX 등 디자이너 명칭이
세분화되고 있는데, 어떻게 생각하세요?**

좀 더 심도 깊은 방향으로 세분화되어 가는 것 같아서 좋다고 생각합니다. 하지만 한편으로는 '그렇게 많은 역할이 있으면 제품을 만들 때 원활하게 커뮤니케이션할 수 있을까?' 하는 생각도 들어요. 좋은 제품을 만들려면 다른 역할의 팀원들과 한 문제를 바라보고 진행해야 하거든요. 그 긴 과정 중에 '어떻게 하면 좀 더 효율적으로 같은 비전을 보고 나아갈 수 있는가'가 무엇보다 중요하다고 생각합니다.

**미국에서 UX 디자이너와 프로덕트 디자이너의
차이를 어떻게 보는지 궁금해요.**

대부분 프로덕트 디자이너를 UX 디자이너라 부르고 있습니다. 프로덕트 디자이너에 다 포함되는 개념이라고 생각해요. UX 전반의 것을 모두 관여하는 디자이너라는 뜻이죠. 미국과 비교할 때 아직까지 대부분의 한국 회사에서는 업무의 카테고리와 명칭을 더 명확하게 구분하는 편인 것 같습니다. 미국에서는 회사마다 다르기는 하겠지만 대부분 프로덕트 매니저, 디자이너, 엔지니어 이렇게 셋이 주축이 되어 프로젝트를 진행합니다. 사용자 조사를 통한 인사이트나 문제에 대한 정확한 이해가 필요할 때는 리서처Researcher나 데이터 분석가 Data Analyst들과 많이 협력하고요.

인터랙션 디자이너와 GUI 디자이너의 다른 점은 무엇이라고 생각하시나요? 비주얼 디자이너와의 다른 점은요?

일의 성격이나 역할은 다르지만 결국은 같은 배를 타고 있다고 생각합니다. 비주얼 디자이너와 GUI 디자이너는 브랜드 가치, 일관성 있는 시각적 디자인에 더 중점을 두고 접근하죠. 예를 들어 디자인 시스템design system, 브랜드 아이덴티티brand identity, 아이콘icon, 로고타이프logotype, 색상color, 타이포그래피 같은 것이죠. 반면 인터랙션 디자이너는 사용자 경험과 마켓, 비즈니스 모델을 더 깊게 이해하면서 제품을 디자인합니다. 또한 사용자들이 제품을 사용할 때 발생할 수 있는 수많은 상황을 미리 예측하고 그에 대한 솔루션을 제공하는 일을 한다고 할 수 있죠.

**결국 중요한 건 '일의 내용' 같아요.
시대에 맞는 역할을 갖는 것도 중요하고요.**

맞습니다. '내가 무슨 일을 하느냐'가 아니라 '이것을 어떻게 해결할 것인가'가 더 중요하죠. 그래서 서로의 역할이 오버랩되는 경우가 많다고 생각합니다. 모든 팀원이 한 제품을 통해서 동일한 문제를 해결하기 위해 협력하고 노력하기 때문에 역할 구분은 사실 그다지 중요하지 않다고 생각해요.

업계 디자이너의 역할 변화나 변형이 중요할 것 같아요.

맞습니다. 그런 면에서 스킬보다 지속가능한 무기를 찾는 것이 중요하죠. 엔지니어들도 많이 공부해야 하지만, 일단 하나의 언어를 익히면 그다음 것을 배우는 데 좀 수월하거든요. 디자이너도 마찬가지예요. 배워야 할 스킬이 계속 변하고 있지만 다들 잘 적응합니다. 예전엔 프로토타이핑 툴이 지금처럼 중요하진 않았지만 요즘은 다들 쓰고 있잖아요. 시대에 따라 사용하는 언어나 툴의 환경이 변화하고 스킬도 변합니다. 이런 건 그리 큰 문제가 아닌 것 같습니다.

새로운 툴뿐 아니라 트렌드를 이해하는 것은 디자이너로서 평생해야 할일이라고 생각합니다. 하지만 새로운 툴을 배우기에 앞서 '왜 그 툴을 꼭 사용해야 하지?' '이 제품은 어떤 이점이 있어서 시간을 내서 배워야 하지?' '이런 디자인 트렌드는 어떤 배경으로 발생한 거지?'를 꼭 한번쯤 생각해보고 접근했으면 좋겠습니다.

인터랙션 디자이너로서 시대 변화에
대응하기 위해 어떤 일을 하고 있나요?

저는 글을 잘 쓰는 디자이너가 되고 싶습니다. 잘 쓴 글의 힘을 믿어요. 일일이 설명하지 않아도 쉽게 이해되는 글, 사람들이 동시대에 읽는 글, 계속 남아 전파되는 글 등 글이 가진 힘을 보면서 '글을 잘 쓰는 디자이너'가 되고 싶다는 생각을 많이 했어요. 좋은 가치를 공유하고 같은 배를 타기 위한 노선을 만드는 것과 같은 일을 '글'로써 잘 정리하고 싶습니다.

그동안 IT 업계에서 인터랙션 디자이너로 일하면서 느낀 점이 있다면 말씀해주세요.

하루하루 정말 많은 것이 빠른 속도로 변하고 있어요. 새롭고 다양한 제품, 서비스, 회사, 트렌드가 금방 생겼다가 금방 사라지죠. 이런 상황 속에서 일하다 보면 어떤 디자이너가 되어야 하는지 스스로에게 질문하게 됩니다.

일과 관련해서 요즘 가장 관심을 두고 있는 건 무엇인가요?

새로운 시각적 요소를 탐구하는 것보다 디자인 싱킹thinking, 즉 프로세스 측면에 더 많은 관심을 가지고 있어요. 다시 말하면, 문제에 대한 접근 방법에서부터 해결책 도출까지 모든 과정을 실제로 저희 제품에 적용해보고 더 나아가 모든 팀원이 공감하고 이해할 수 있도록 대화하거나 설득하는 방법에 더 많은 관심을 두고 있습니다.

아이디어는 보통 어디에서 얻으세요?

불평을 많이 하는 친구들과 대화하려고 노력해요. (웃음) 여기서 말하는 불평이란 어떤 제품을 사용하는 데 그들이 느끼는 디자인 측면이나 경험에서의 불편함을 말합니다. 일상생활에서 무언가에 대한 불편함을 느끼면 그것을 남들과 공유하고 나아가 조금이라도 해결하려고 노력하는 사람들을 매우 존경해요. 그런 불평과 불만이 좀 더 나은 세상을 만들 수 있다고 생각합니다. 대부분의 아이디어는 그런 소수의 사람들에게서 얻습니다.

트렌드를 즐기는 당신, 일하라

고등학교 시절 미술학원에 함께 다녔던 친구들 중에 지금은 모 기업의 패션 디자이너가 된 친구가 있다. 가끔 모임에 나가면 그녀는 아주, 매우, 굉장히 패션 디자이너답게 트렌디한 옷차림과 액세서리로 친구들의 시선을 끈다. 특히 내 시선을 끈다. 때로는 머리부터 발끝까지 온통 체크무늬로 뒤덮인 옷을 입거나 어떤 때는 어깨가 솟은 볼드한 디자인의 발망 재킷으로 할 수 있는 한 최대치의 높은 에고를 보여주는 등 언제나 세련미를 '뿜뿜' 내뿜고 다닌다. 그녀는 미술학원 동기들 사이에서 패셔니스타로 통했다. 부러운 거 인정하면 지는 거라고 누군가 이야기했는데, 그렇게 치면 난 이미 그녀에게 수없이 졌다. You win! 어쨌든 그녀가 어떤 옷을 입었는지 보면 그 시즌에 유행하거나 앞으로 유행할 패션 아이템을 알 수 있었다. 티 안 나게 그녀의 패션 아이템을 흘깃흘깃 보면서 '나도 저거 사야지. 저건 어떤 브랜드지?' 했던 적이 한두 번이 아니다.

패션을 좋아하는 사람이라면 누구나 부러워할 곳에서 패션 디자이너로 일하는 그녀는 업계의 동향을 살피고 분석하는 것이 가장 중요한 일 가운데 하나라고 했다. 이를 바탕으로 다음 시즌에는 어떤 아이템 혹은 어떤 색상이 패션 트렌드를 이끌지 미리 반영하고 준비하는 일을 한다고 했다. 즉 트렌드에 뒤처지지 않게 늘 정보를 수집하고 분석하는 일을 하는 것이다. 나는 그녀의 이야기를 들으면서

어쩐지 내가 하는 일과 많이 닮아 있다는 생각을 했다. 패션 업계에서 때마다 유행하는 코드가 약속처럼 전 세계 패션 피플을 휩쓸듯이, UX 분야에서의 트렌드도 만만치 않게 업계에 영향력을 미친다. 장담하건대, UX는 패션만큼 트.렌.디.하다. 근데 왠지 모르게, 나도 이제 그녀만큼 자부심 뿜뿜인 건 뭐지…….

2007년에 애플이 첫 아이폰을 출시하자 관련 업계는 이 혁신적인 스마트폰을 레퍼런스로 삼았다고 해도 틀린 말이 아니었다. 오죽하면 '모바일 세상은 아이폰이 출시되기 전과 후로 나뉜다'는 말까지 있을 정도니까 말이다. 이제껏 보지 못한 심플하고 세련된 외관 디자인도 아름다웠지만 무엇보다도 UX 측면에서 혁신적이었고, 사용자가 원하는 것이 무엇인지 작정하고 보여주었다. 예를 들어 홈 버튼을 통한 언록unlock 방식, 그 언록 방식을 통해 자연스럽게 트랜지션transition되는 홈 화면, 정전식 터치 스크린을 사용한 멀티 터치, 물리적 키보드를 없애고 소프트웨어를 통해 화면상에서 구현한 키보드, 애플 앱스토어를 통한 어플리케이션의 생태계, 세련된 아이콘의 그래픽 스타일 등 아이폰은 이전에는 없었던 놀랍고 편리한 수많은 사용자 경험을 제공했다. 사용자는 사용자대로 자신조차 모르고 있었지만 늘 원하던 바를 가능하게 해주는 모바일 폰이 드디어 나왔다고 열광했다. 업계는 업계 나름대로 새로운

경쟁 상대의 등장으로 잔뜩 긴장하며 여러 가지 분석을
진행하는 등 발 빠르게 움직였다. 이렇듯 아이폰의 출시는
업계 판을 완전히 뒤엎을 정도로 뜨거웠다. 이후 경쟁
업체들은 아이폰과 비슷하게 혹은 이를 능가할 수 있는 제품과
UX를 개발하기 위해 끊임없이 노력했다. 너도나도 물리적
키보드를 숨겼으며 아이폰의 언록 방식 특허를 영리하게
피해 차용했다. 뿐만 아니다. 화면 터치와 관련된 더 많은
UX 신을 발굴하고 비주얼 디자인을 바꿨다. 이렇게 아이폰은
모바일 업계에 하나의 트렌드를 만들었고 선도했다. 그리고
현재까지도 그 영향력은 매우 크다.

　　인스타그램Instagram도 트렌드를 이야기할 때 빼놓을
수 없다. 인스타그램이 처음 시작된 2010년은 셀피selfie,
우리나라에서는 셀카로 더 익숙한 단어가 쓰이기 시작한
즈음이다. 인스타그램은 셀피 트렌드를 잘 읽었고 이를
반영하여 초장기의 폴라로이드 사진을 모티브로 하여
사각형 프레임의 사진을 공유할 수 있는 어플리케이션을
개발했다(페이스북에 인수된 이후 현재는 정사각형 프레임의
UX 정책은 변경되었다). 사람들은 인스타그램에 자기 사진을
찍어 올리기 시작했고 점차 라이프 스타일, 패션, 음식 등
다양한 이미지로 자신을 표현하기 시작했다. 인스타그램은
'글보다 이미지로 표현되는 시대'라는 트렌드의 한 사례가
되었고 가장 성공한 스타트업 가운데 하나로 자리매김했다.

이러한 트렌드를 따라 실제 여러 SNS 어플리케이션은 글보다는 이미지에 더 최적화된 기능이나 디자인을 끊임없이 내놓고 있다. 인스타그램은 트렌드를 잘 반영하여 결국 트렌드를 선도했다. 그리고 이런 트렌드는 글보다 이미지나 영상으로 어필하는 적어도 요즘의 사회적 습관에도 큰 영향을 끼치고 있다. 유튜브와 틱톡Tik Tok처럼 영상 업로드가 대세가 되었고, 특히 유튜브는 또 다른 수익 구조를 형성하며 새로운 시장을 만들어냈다.

　　지금 이 순간에도 각종 UX 트렌드를 선도하기 위한 업체들의 노력은 치열하다. 한 카메라 어플리케이션은 사람들이 원하는 사진의 톤이나 무드를 분석해 여러 가지 퀄리티 높은 사진 필터를 제공하기도 하고 심지어 음식 사진 찍기를 전용으로 하는 어플리케이션이 등장하기도 했다. 어떤 제조업체는 사람들이 스마트폰을 잡을 때 손가락 위치와 특징을 파악하여 폰의 뒷면에 홈 버튼을 넣는 인체공학적 설계와 UX로 제품을 출시하기도 했다. 이제는 이미지와 영상의 시대라는 트렌드를 읽은 한 포털 업체는 그에 맞게 메인 화면의 UX를 전면 개편하기도 했다. 여기서 알 수 있는 것처럼 UX 트렌드는 업계가 트렌드를 선택하고 반영하는 과정을 통해 끊임없이 그 자체로 변화하며 진화하기를 반복하고 있다. 기술은 하루가 멀다 하고 업그레이드되고 새로 개발된다. 이를 이용한 많은 UX 아이디어가 현실화되기 위해

시도되고 검증된다. 적절한 트렌드를 잡아내고 더불어 이를 구현하게 해주는 기술은 잘 조합되어 세상에 소개된다. 일부는 성공하고 일부는 버려진다. 이런 과정에서 성공과 실패를 통해 얻은 교훈은 또 다른 영향을 끼치며 새로운 흐름을 주도한다.

이렇듯 트렌드에 초민감한 환경의 한가운데에 있는 UX 디자이너를 포함한 업계 종사자들은 당연히 '관련 트렌드에 대한 민감함'이 필수 덕목이다. 만약 본인이 '얼리 어답터early adopter' 성향을 가지고 있어서 디지털 디바이스에 관심이 많다면 UX 디자이너로서 더할 나위 없이 좋은 조건을 지니고 있는 것이다. 조금 과장하자면 "그대는 금수저를 물고 태어난 것과 다름없다네"라고 말할 수도 있다. 하지만 꼭 억지로 얼리 어답터까지 될 필요는 없다. 얼리 어답터까진 아니더라도 새로운 제품이나 기술에 대해 관심을 가지고 사회적 변화나 UX 측면에서 트렌드를 파악하고 감을 기르는 노력으로도 충분하다.

몇 해 전 학교 후배가 모바일 GUI를 담당하는 비주얼 디자이너로 우리 회사에 입사했다. 그런데 어느 날 그 후배가 이런 고민을 털어놓았다. 일을 따라가기가 너무 버겁고 전혀 흥미를 느끼지 못해 회사를 꾸역꾸역 다니고 있다는 것이다. 그의 작업은 늘 퀄리티가 좋았고 팀원들 간의 사이도 원만했기에 그의 고민이 의외라고 느꼈다. 처음에는 "직장인들이 다 그렇지, 뭐. 일을 재미로 하니, 먹고살려고

하지"라며 웃었는데 이유를 듣고 보니 그의 '힘듦 포인트'는 좀 달랐다. 자신은 세상에 어떤 새로운 기술이 생기고 그 때문에 어떤 기능이 생겨나는지 업계에서 어떤 새로운 시도로 미래를 준비하고 어떤 제품의 UX가 혁신적인 시도를 하는지 등에 대해 전혀 관심이 없다는 것이다. 본인은 그저 비주얼 디자이너로서 GUI 작업이 좋을 뿐이라고 했다. 하지만 늘 변하는 트렌드에 대한 정보를 수집해야 하고 분석하며 고민해야 하는 이 업계가 본인에게는 따라가기 버겁다고 했다. 그러고 보니 동료들과 일하면서 새로운 기술에 대한 소식 혹은 UX나 비주얼 트렌드에 대한 이야기를 공유할 때면 그는 늘 모르고 있었고 별로 궁금해하지도 않았던 것 같다. 관심이 없으니 흥미도 없고 재미가 없으니 버거웠던 모양이다. 나로서는 충분히 이해되었다.

처음 나도 이 업계에서 일을 시작할 때, 너무나 빠르게 바뀌는 변화는 물론이고 그와 관련된 정보를 늘 파악하고 있어야 한다는 사실이 굉장히 부담스럽고 정신이 하나도 없었다. 얼리 어답터는커녕 뉴스 기사도 제대로 챙겨 보지 않던 부끄러운 시절이었다. 가끔 개발이나 상품 기획 등 타 부서와 미팅할 때면 눈치를 봐가며 그들 입에서 나오는 이 기술, 저 기술에 대해 재빠르게 검색해보곤 했다. 모르면 대화가 통하지 않으니 어쩔 수 없었다. 하지만 눈치로 넘어가는 내 자신도 답답했고, 남들은 아는 최신 기술과

같은 업계 소식을 모른다는 사실이 솔직히 창피했다. 그러고 보니 운이 좋게도 나는 그런 업계의 소식들을 습득하고 이를 활용해 아이디어를 내는 것이 재미있었다. 때로는 "요즘은 이러이러한데, 님 모르셨음?" 이렇게 잘난 척하며 내가 마치 남들보다 더 앞서가는 양 쪼잔한 희열을 느끼기도 했다. 확실히 따라가기 급급해 버거운 느낌은 아니었다. 인터넷과 눈치는 나의 크나큰 자산인 듯하다.

나와 후배를 비교하고픈 생각은 없다. 다만 UX 관련 종사자라면 좋든 싫든 가져야 하는 그래야만 본인의 일을 하는 데 재미를 느끼고 UX 역량을 키울 수 있는 한 부분이 있다는 사실을 이야기하려는 것이다. 후배의 경우에는 인포그래픽과 타이포그래피 등 기본적인 UX 디자인을 하기 위한 기본 자질은 가지고 있으나 그 자질로 표현할 수 있는 아이디어의 원동력과 재료가 될 수 있는 트렌드 파악에 흥미를 느끼지 못한 경우였다. 그는 지금도 회사에 잘 다니고 있다. 하지만 아직도 이런 부분에 대해선 힘들어 한다.

앞서 말한 인포그래픽과 타이포그래피에 대한 이해가 UX 디자이너에게 필요한 기본 자질이라면 트렌드에 대한 흥미와 관심은 UX 디자이너를 비롯해 IT 업계에서 일하는 모든 사람에게 필요한 덕목이다. IT 업계의 트렌드란 업계의 전체적인 흐름이나 새로운 기술 및 제품과 서비스, 비주얼 그리고 사회 특성에 이르기까지 관련된 모든 것을 말할 수

있다. UX 디자이너는 이러한 여러 가지 요소를 복합적으로 파악하고 본인의 것으로 응용해야 한다. 어쩌면 이 업계의 특성상 어쩔 수 없이 해야 하는 일종의 의무 사항이라고 할 수도 있겠다. '열심히 하는 사람이 즐기는 사람 못 따라간다'는 말이 있듯이 이왕이면 기술 및 첨단 트렌드에 재미를 느끼는 사람이 UX 디자이너로서 일과 궁합이 잘 맞을 것이다. 물론 나처럼 일을 하다 보니 필요성을 느끼고 노력하는 사람도 있다. 이런 경우라도 환경에 잘 적응한다면 아무 문제가 없다. 다만 능동적으로 대응하느냐와 어쩔 수 없이 따라가느냐는 다른 문제일 것이다.

　　지금 UX 디자이너를 '업'으로 삼기를 꿈꾸고 있거나 이 업계를 선망하고 있다면 내가 어느 쪽에 가까운지 한번 생각해보자. 과연 이곳의 트렌디한 성격과 내 성향이 잘 맞는지 그리고 그 속도에 맞추어 잘 적응하거나 즐길 수 있을지 심각하게 고민해보아야 한다.

사용자 경험을 최대화하는 트렌드를 추구하다

폴 리Paul Lee | LG전자 UX Designer

편집이나 CI 등의 그래픽 디자이너, 웹 디자이너로 사회생활을 시작했다. 지금은 LG전자에서 오랫동안 UX 디자이너로 일하고 있다. 최근에는 주요 제품의 그래픽 스타일과 모션 등을 모두 포함한 UX 디자인 전반의 콘셉트와 방향을 설정하여 프로젝트 초기에서 가이드를 제시하는 업무를 하고 있다. 더불어 실제 양산을 위한 업무에도 관여하고 있다.

어떻게 UX 디자이너가 되셨나요?

2000년대 중반까지만 해도 UX라고 하면 대부분이 웹 디자인의 UX 였어요. 스마트폰 이전의 시절이죠. 웹 디자인을 하면서 그래픽 디자이너의 명칭을 달고는 있었지만 사실 사용자를 위한 디자인을 하는 UX 디자이너였습니다. 그때 점점 UX의 중요성을 알게 되었고 어렴풋이 UX는 무엇인지 알아가고 있었던 것 같아요. 그러다 보니 자연스럽게 UX 업무에 흥미가 생겼고 제 적성에도 맞는다고 생각했어요. 그러다가 LG전자 UX 부서에 입사했죠.

본인이 트렌디하다고 생각하시나요?

아뇨, 그렇지 않아요. 하지만 일하기 위해 트렌디해질 수밖에 없는 상황에 놓여 있죠. 개인적인 취향은 '레트로retro'예요. 요즘 흔히 말하는 '뉴트로newtro' 감성이 깃든 것들을 좋아해요. 복고를 새롭게 즐긴다고 하잖아요. 음악이나 문화나 모두 예전의 감성을 좋아하는 편입니다. 말해놓고 보니 이것도 하나의 트렌드네요. 하지만 저 자체가 트렌디하지는 않습니다. (웃음)

**일하기 위해 트렌디해져야 한다고 말씀하셨는데
구체적으로 어떤 뜻인가요?**

제가 일하고 있는 모바일 부서는 변화 속도가 워낙 빠르기 때문에 최신 기술이나 업계의 트렌드를 놓쳐서는 안 돼요. 그래서 저 자신이 트렌디하지 않음에도 최신 트렌드를 업무에 적용하지 못하면 이 업계

에서 자기 몫을 해내기 힘들죠. 반드시 늘 최신 트렌드를 잘 알고 UX 업무에 적용해야 합니다. 여기서 말하는 트렌드는 기술이나 그래픽 스타일은 물론 소위 말해 뜨는 사업들, 사람들의 성향 등 다양한 분야에서의 큰 흐름을 말합니다.

그동안의 기술이나 업계의 트렌드 중에서
가장 인상 깊었던 것은 무엇인가요?
사실 감동을 잘 하는 성격이 아니라서 그런지 그다지 많진 않아요. 굳이 하나를 꼽으라면 애플이 이끌고 있는 UX나 제품, 문화 같은 것이겠네요. 애플은 사람들의 행동이나 생각을 잘 파악하고 그것을 이용해 섬세하게 잘 쓸 수 있도록, 더 나아가 그럴듯하게 만들어내는 능력이 있어요. 대단한 능력이죠.

솔직히 요즘은 구글이나 애플이
트렌드를 거의 주도하고 있는 상황이에요.
맞아요. 그 두 회사가 플랫폼을 가지고 있고, 그것을 쥐고 흔들기 때문이죠. 그들이 만드는 트렌드가 업계에서는 마치 '공기'처럼 되어버렸어요. 그리고 그 흐름을 뒤엎기는 힘든 상황이라고 생각해요. 개인적인 예상이지만 그 흐름을 뒤집을 새로운 회사가 10년 안에는 없을 것 같아요.

그럼 우리는 두 회사가 만드는 트렌드에 계속 끌려가야 할까요? 플랫폼을 가지고 있는 그들이 만들어내는 트렌드를 계속 따르면서요?

솔직히 트렌드를 만들겠다고 결심한다고 해서 트렌드를 만들어낼 수는 없습니다. 하지만 계속하다 보면 트렌드가 되는 것들이 갑자기 나올 수도 있겠죠. 이미 두 회사가 공고히 벽을 쌓아두었기 때문에 쉽지는 않겠지만요. 우리는 그 플랫폼을 얼마나 영리하게 잘 이용하느냐에 초점을 맞추어야 할 것 같아요. 애플이나 구글의 플랫폼을 잘 이용해서 실리를 챙기고 시장 지배력과 협상력을 높여서 대등한 관계에 이르는 것이 플랫폼 없는 회사들이 나아가야 할 가장 이상적인 방향이라고 봅니다. 아시다시피 예전의 구글도 결코 트렌디한 회사는 아니었어요.

맞아요. 최근에서야 UX적으로 세련되어졌다고 할 수 있죠.

그들은 굉장히 영리하게 빅데이터 플랫폼을 구축하며 커왔죠. 하지만 UX 측면에서 인상 깊은 건 별로 없었어요. 애플은 이미 맥OS 시절부터 수십 년 동안 UX 전문 회사라 불러도 이상하지 않을 정도로 늘 업계 최고 수준을 보여주었죠. 최근에 구글도 많이 노력하고 있는 것 같아요. 인상 깊은 것은 머티리얼 디자인 가이드material design guide 를 잘 정리했다 정도?

UX 트렌드가 되기 위한 요건은 무엇이라고 생각하세요?

기술 상황, 사용자에 대한 접근성 등 여러 가지 요소가 복합적으로 영향을 끼칩니다. 예를 들어 시장 분석을 통해 크리에이티브하게 영화를 만들어 개봉했다 해도 재미와 감동 그 밖에 운 좋게도 사회 분위기 같은 외부 요소가 복합적으로 결합되어야 큰 반향을 일으키잖아요. 그러니까 잘 만들어진 영화라고 해도 생각지도 못한 요소들로 실패하기도 하고 정말 별로인 영화가 의외로 성공하기도 하죠.

UX도 사용자 조사나 수많은 아이디어를 바탕으로 다양한 것이 시도됩니다. 하지만 기술의 성숙도에 비해 시기가 너무 빠르거나 사람들이 받아들이기에 아직 때가 아니거나 하는 등 여러 가지 요소도 함께 고려되어야 해요. 예를 들어 3D 기술 자랑이 한창일 때 이 기술을 적용한 3D TV, 안경 등 수많은 제품과 UX 아이디어가 소개되었어요. 하지만 제대로 된 혜택을 제공하지 못했죠. 이런 이유로 3D 기술이나 이를 바탕으로 한 UX는 트렌드가 되지 못하고 사라져버렸어요. 기업들이 사용성보다 수익성에 초점을 맞춘 게 너무나 분명했기 때문에 그 상황을 지켜보던 UX 디자이너들은 당연히 3D가 실패할 거라고 예상했습니다.

시장 장악력도 중요합니다. 영화도 대기업 유통망이냐 아니냐에 따라 흥행 확률이 달라지잖아요. 애플이나 구글의 시장 장악력이 높기 때문에 사랑받는 UX가 나올 확률도 높아지죠.

업무에서 트렌드를 반영하기 위해 어떤 노력을 하세요?

트렌드를 제 것으로 혹은 제가 일하고 있는 업무에 녹이려고 노력합니다. 선두 업체를 인정하고, 그 업체의 좋은 것은 일단 가져오죠. 그리고 그 안에서 더 잘할 수 있는 것을 늘 찾고 있어요. 비주류 제품들도 다양하게 보려고 해요. 이런 제품에서 생각보다 재미있는 것들이 많이 발견되거든요.

말씀하신 것처럼 디자이너에게는 그런 어려움이 있는 것 같아요.
한마디로 인사이트가 있어야 해요.

맞아요. 어려운 이유가 시장에서 충분히 검증되지 않은 것들을 마구 쏟아내기 때문이죠. 하지만 가끔 이상한 것도 누가 하느냐에 따라 트렌드가 되기도 하고 때로는 도박이 되기도 해요. 그런 걸 볼 때마다 역시 브랜드 파워가 중요하다고 느껴요.

애플이나 구글처럼 이미 마켓 셰어market share가 큰 영향력을 가지고 있는 곳에서 트렌드를 만들어내는 것도 다 이런 이유 아닐까요? 그러니까 팬을 이미 많이 확보하고 있다는 건 트렌드를 만들어 이끌어갈 수 있다는 뜻이기도 한 것 같아요.

개인적으로 업계에서 트렌디해지기 위해 어떤 노력을 하고 있나요?

매일 똑같이 정해놓진 않았지만 한두 개의 국내외 신규 디바이스나 기술 관련 커뮤니티를 체크하고 사용자들의 리뷰와 전문가들의 분석을 유심히 보는 편입니다. 직업병인 것 같기도 한데 어딜 가든 제 분

야의 기기나 서비스를 보면 열심히 살펴봅니다. IT 관련 전자쇼나 행사에 참석하기도 해요. 근데 트렌드라는 것이 꼭 업계에 한정된 것들만 열심히 공부해서는 다른 것을 발굴하기 어려워요. 내가 일하고 있는 분야뿐 아니라 디자인, 예술, 경제, 정치 등 다양한 사회 문화의 흐름에 관심을 가져야 해요. 자신이 진짜로 사용자 경험을 만드는 사람이라면 당연한 일들이죠.

트렌드를 따라가는 데 어려움은 없나요?

쉴 수가 없어요. 끊임없이 보고 듣고 필요하다면 외부에 나를 노출해서 정보를 얻어야 해요. 이 업계에서 살아남으려면 필수 덕목이에요. 이런 것들이 싫으면 그냥 순수 아티스트가 되는 게 낫습니다. 하지만 요즘엔 아티스트도 신규 기술을 파악하지 못하면 안 되는 상황이잖아요. 미디어 아트나 설치미술도 다 같은 상황이에요. 어쨌든 인정하기 싫어도 지금은 기술의 시대예요. 그러다 보니 디자이너가 혼자 할 수 있는 일이 점점 적어지죠. 항상 개발자의 도움이 필요하든가 디자이너 자신이 개발자가 되든가 해야 합니다.

사실 항상 트렌드에 촉수를 세운다는 게 굉장히 피곤한 일이에요. 디자이너가 점점 피곤한 직업이 되어가고 있어요. (웃음) 과거에는 디자이너가 아름다움에 몰입할 수 있었지만 지금은 모든 것에 몰입해야 합니다. 단지 아트 워크art work만 잘해서 디자이너가 될 수 있는 시대는 끝났다고 봅니다.

요즘 무엇이 가장 트렌디하다고 느끼세요?

AI Artificial Intelligence가 트렌디한 것 같아요. 사실 예전부터 음성 명령은 있었습니다. 물론 그때는 음성 검색 수준이었죠. 그리고 당시에는 혼자서 기계에 대고 말하는 것을 어색하고 이상한 경험이라 생각했어요. 하지만 지금은 사람들이 AI에 관심을 많이 가지고 실생활에 응용하면서 음성 명령을 어색해하는 분위기도 없어지는 추세죠. 이전에는 그것을 받아들일 사람들의 자세나 생각이 미성숙했다면 이제는 받아들일 수 있는 시기가 되었고 기술도 이에 따라 빠르게 발전하고 있어요. 모든 것이 맞아 떨어지고 있는 거죠. 구글 어시스턴트 Assistant 나 애플 시리 Siri가 대표적이죠.

저도 요즘 내비게이션의 AI 음성 명령을 잘 쓰고 있어요. 예전과는 비교하지 못할 정도로 잘 알아듣고 전체 내용에 따른 흐름도 알아서 파악하더라고요. 완벽하지는 않지만 여러 가지 돌발 상황에 대해서도 잘 대응하고 있는 것 같아요. 그런 것을 몸소 체험하니 점점 다른 AI 디바이스도 시도하고 싶어지더군요.

GUI는 답이 있을까요? 없을까요?

신입 GUI 디자이너였던 시절에 힘들었던 일 가운데 하나는
GUI와 관련 없는 타 유관 부서에서 디자인에 대해 지적하며
이러쿵저러쿵 훈수 두는 것을 감내하고 이겨내는 것이었다.
조직이 크면 클수록 그리고 프로젝트에 관련된 부서들이
많으면 많을수록 이런 일은 빈번하게 생긴다. 그러다 보면
이해관계로 생기는 수많은 이유 때문에 컨펌 완료 직전의
시안을 다시 작업하는 일이 벌어지기도 하고 비디자인
전공자들에게 '지금 이 디자인 콘셉트의 적절함'을 설득하기
위한 문서를 밤새 작업하는 일이 생기기도 한다. 이런 일이
생길 때면 솔직히 화가 나고 디자인 부서의 힘이 다른 부서에
비해 약해서 생기는 일인가 의구심도 들었다. 때로는
내가 이러려고 디자이너가 됐나 회의감마저 들었다.

　　기본적으로 그래픽에 관련된 비주얼 분야는 아무래도
감성적인 측면이 강하다 보니 보는 사람의 성향에 따라
느끼는 것이 다르기 마련이다. 완벽하게 모두를 만족시키는
'비주얼'은 존재하기 힘들다. 감성적인 측면에서 좋은
디자인이 때로 어떤 이에겐 마음에 들지 않는 디자인이 될
수도 있다. 모두가 각자의 경험과 감성을 기준으로 판단하기
때문일 것이다. 하지만 논리적 측면에서 적합한 디자인이
부적합한 디자인이 되기는 쉽지 않다. 완벽하게 모두는
아니지만 대부분이 공감할 수 있는 감성에 논리의 적합성까지
더해진다면 그야말로 무적이 되는 것이다. 즉 근거에 의한

디자인이 필요하다. 그렇다면 '디자인'이란 영역에 어떻게 근거를 더할 수 있을까? 디자이너의 크리에이티비티를 어떻게 객관화하여 좀 더 많은 사람의 공감을 얻을 수 있을까 하는 고민이 생긴다.

우선 UX에서 기술과 트렌드는 언제나 좋은 객관적 이유가 된다. 어떻게 보면 UX 디자이너로서 가장 활용하기 쉬운 좋은 논리적 근거이다. 어떤 기술을 적용해 새롭게 시도하는 디자인은 그 목적만 타당하다면 매력적인 근거가 될 수 있다. 또한 트렌드를 따르든 따르지 않든 트렌드 그 자체는 지금 진행하고 있는 디자인 콘셉트의 배경이 되어줄 수 있기 때문에 디자인의 합리성에 적절한 힘을 더해준다.

또한 요즘은 데이터 드리븐data driven 디자인의 시대, 다시 말해 데이터 분석을 기반으로 의사를 결정하는 시대다. 자료의 양은 넘쳐나고 누구나 마음만 먹으면 원하는 정보에 쉽게 접근할 수 있다. 이렇게 많은 자료를 분석해서 사용자의 생각이나 행동을 예측하여 제품이나 서비스에 유리하게 활용하기도 한다. 이는 곧 설득을 위한 근거로 이전보다도 훨씬 더 풍부하고 적절한 데이터를 활용할 수 있다는 뜻이다. 쇼핑과 관련된 서비스는 화면에서 사용자의 시선이 제일 먼저 어디에 머무는지 그리고 어디로 흘러가는지 등을 비롯해 장소별, 시간별, 계절별 혹은 연령별, 성별에 따라 어떤 제품이 많이 팔리는지 제품을 장바구니에 넣고 얼마나 고민하는지

특정 제품을 산 사람들의 평균적 특징은 무엇인지 끊임없이 분석한다. 그리고 모든 데이터를 분석해 개인화된 큐레이팅을 제시하며 은근히 소비를 유도하기도 한다.

심지어 사용자도 이 모든 사실을 잘 알고 있다. 다른 웹페이지를 보거나 다른 어플리케이션을 실행했을 때에도 한 번 본 제품이 여전히 따라다니며 유혹하는 아주 괘씸하고 소름 끼치는 경험을 모두 해보았을 것이다. 모두 데이터 분석의 활용 결과다. 비록 상황에 따라 언제나 호감을 주지는 않지만 그럼에도 데이터의 분석 결과는 객관적 사실로서 UX 디자이너가 사람들이 원하는 것이 정확히 무엇인지 그리고 어떻게 행동하는지를 활용해 디자인할 수 있도록 도와준다. 예를 들어 데이터 분석에 따라 가장 중요한 정보가 무엇이고 배치를 어떤 식으로 할지 그리고 상황에 따라 버튼을 어디에 놓아야 할지와 같은 결정을 객관화된 근거로 해결할 수 있는 것이다. 심지어 그 데이터로 디자인의 목적과 방향이 정해지기도 한다.

마지막으로 디자인 자체의 목적이 정확하고, 그 목적을 달성하기 위한 정보나 기능의 우선순위가 명확해야 한다. 그래서 그러한 디자인이 나왔다면 객관성을 확보하기에 충분하다. 무엇보다 중요한 것은 충실한 목적 달성이기 때문이다. 목적에 따른 정보나 기능의 우선순위는 앞서 말한 데이터 분석과 관련이 있다. 이런 객관성의 확보는 디자이너

본인이 디자인을 할 때조차 명확한 길잡이가 되어준다. 내가 지금 목적에 맞는 디자인을 하고 있는가? 디자인 자체에 빠져서 정작 중요한 것과 그렇지 않은 것을 제대로 배치하는 데 실수하고 있지는 않은가? 등의 물음을 디자이너에게 끊임없이 던진다. 즉 디자인이 제대로 가기 위한 평가 잣대가 된다.

시간이 촉박한 상황에서 외부로부터 디자인에 대한 압력이 들어오면, 대부분 회사들의 디자인 부서에서는 내부 인원들을 대상으로 디자인 선호도 조사부터 실행한다. 가장 빠르게 전문가들의 의견을 모아 제기된 이의나 이견을 반박할 수 있는 방법이기 때문이다. 이러한 속전속결, 다수결에 따른 근거 마련에는 '시간의 제약이 있을 경우'라는 전제 조건이 붙는다. 하지만 아무리 촉박한 시간 제약에 따른 대응책이라 할지라도 대략적인 다수결에 의한 근거가 언제까지 통할지는 진지하게 생각해볼 문제다. 만약 콘셉트와 더불어 디자인의 근거가 초기부터 잘 정리되어 있다면, 촉박한 일정과 관계없이 좀 더 체계적으로 잘 대응할 수 있을 것이다.

개발 중에 생길 수 있는 여러 가지 변수 가운데 외부에서 제기하는 디자인의 타당성 문제는 늘 일어날 수 있는 일이다. 특히 대기업처럼 조직 단위가 많고 클수록 그럴 가능성이 높다. 만약 디자인 공유나 합의 프로세스를 위한 시간이 자주 주어진다면 그리 문제되지 않는다. 하지만 조직이 클수록 이는 어려워진다. 또한 디자인 부서의 영역이 타 부서에

간섭받는다는 점에서 민감한 문제이기도 하다.

이러한 이슈를 미리 방지하고 디자인 자체의
독창성originality을 굳건히 하기 위해서라도 디자인 콘셉트와
개발 과정을 위한 근거는 기획 초기 단계에서부터 시작되어야
한다. 이를 바탕으로 잘 다듬어진 콘셉트는 반드시 유관 부서
혹은 같이 일하고 있는 프로젝트 팀원들과 미리 공유하여
명확한 디자인 방향의 발판을 만들어야 한다. 그리고
그러한 공유 과정과 이후 모든 과정에서 근거와 공감을
계속 쌓아가야 한다. 특히 다른 부서에 디자인 콘셉트를
미리 공유하는 것은 무척이나 중요하다. 디자인 부서로서는
프로젝트 초기부터 디자인 콘셉트에 공감과 합의를 끌어내는
과정을 통해 이후 이 콘셉트가 반영되는 디자인 작업물이
갖는 디자인 부서 고유의 권한도 보호받을 수 있다.
또한 비디자인 전문가가 디자인 콘셉트를 이해할 수 있게
도와주므로 디자인 작업이나 이슈 대응에서는 부서 간
협력이 훨씬 수월해진다.

그리고 한편으로는 타 부서의 이야기에 귀 기울여야
한다. 앞서 신입 시절 나를 심히 힘들게 했던 그들이지만
이제 와서 생각해보면 그들도 나름의 전문가다. 개발자든
상품 기획자든 좋은 제품과 서비스라는 최종 목표를 위해
충실하게 의견을 냈을 뿐이다. 하지만 그 사실을 잘 알고
있다 해도 그들의 의견이 지적처럼 느껴지기 마련이다.

이건 아마도 디자이너라면 흔히 걸린다는 '작.업.혼.연.일.체.병' 때문일 것이다. 자신의 창작물을 자신의 분신으로 여겨 누군가가 부정적인 의견을 내놓기라도 하면 마치 자신에 대한 부정이라고 착각하게 만드는 병 말이다. 이 병은 흔히 신입 디자이너나 자존심 센 크리에이터에게서 흔히 발견되는 질병으로 약도 없다. 스스로 깨닫고 열린 마음이 될 때까지 작업과, 작업의 연속인 수많은 고행과, 남들의 의견 수렴이라는 오랜 수련을 겪고 나서야 겨우 고칠 수 있다. 적으로 생각하던 그들이 내가 미처 보지 못한 부분을 고맙게도 알려줄 수 있다는 사실을 스스로 깨달아야 한다.

물론 그들의 의견 중에서 정말로 도움되는 '진짜'와 단순히 개인의 취향이나 디자인 안목이 결여되어 나오는 '가짜'를 가릴 줄 알아야 한다. 한번은 어떤 조직의 리더가 월페이퍼wallpaper(배경 이미지)의 색상과 톤이 마음에 안 든다며 바꿔줄 수 없겠냐고 요청한 적이 있다. 그는 어떤 점이 어떻게 마음에 안 들었는지 자신의 의견을 정확하고 논리적으로 설명하지 않았다. 그저 마음에 들지 않는다고 했다. 한 개발자는 디자이너가 고심하여 선택한 폰트와 일반 시스템 폰트의 다른 점을 모르겠다며 그냥 화면의 모든 폰트를 시스템 폰트로 통일하자고 한 적도 있다. 이런 의견들은 그야말로 개인의 취향만을 근거로 의견을 내거나 디자인의 힘을 모르기 때문에 나오는 '가짜'다.

반면 나도 보지 못한 부분에 대해 의견을 내는 타 부서 직원들도 있다. 한 번은 개발자가 이미지의 배경에 흰색이 포함되어 생기는 이슈에 대해 불평한 적이 있다. 이 개발자의 의견을 반영하여 이미지를 교체하니 흰색 배경이 묻히는 이슈를 방지할 수 있었다. 이런 의견이야말로 '진짜'다. 이런 진짜 의견은 기존의 디자인을 한 단계 성장시켜 더 좋은 디자인으로 만드는 데 도움이 된다. 따라서 디자이너는 기본적으로 디자인 전문가가 아닌 사람들의 의견이 근거 없는 이야기는 아니라는 사실을 알아야 한다. 그리고 가능한 그들이 그렇게 생각한 이유가 무엇인지 파악하고 개선할 수 있는 포인트를 고민해야 한다. 즉 그들이 말하는 디자인에 대한 부정적인 의견도 더 좋은 결과를 위한 세심한 배려로 생각하고 수용할 줄 알아야 하는 것이다. 기업마다 자체적으로 디자인 품평회 같은 비디자이너로 구성된 디자인 평가단을 운영해 디자이너가 발견하지 못한 부분을 찾아내고 가치 있는 의견을 수렴하여 반영하는 건 다 이런 이유 때문이다.

물론 여러 의견 가운데 진짜와 가짜를 구별하는 것은 디자이너의 몫이다. 디자인에 대한 답은 언제나 디자이너가 만들어가야 하기 때문이다. 여러 의견을 수용해서 진짜와 가짜를 구별하고 진짜를 통해 더 좋은 디자인을 만들어야 하는 사람도 디자이너이다. 아무리 좋은 의견이라도 디자인 콘셉트의 근간을 흔들거나 반드시 지켜야 할 디자인의

코어core보다 중요도가 낮다고 판단되면, 자신의 디자인을 고수해야 하는 것도 디자이너다. 그렇게 하기 위해서 디자이너는 스스로 탄탄한 근거를 만들고 이를 바탕으로 끊임없이 질문해야 한다.

여러 곳에서 다양한 의견을 듣고 그것이 어느 정도 설득력이 있더라도 가끔 디자이너가 '난 이것만은 절대 포기 못 해'라는 부분이 생길 수 있다. 가장 쉬운 예가 '시각적인 아름다움을 포기하면서 완벽한 사용성을 추구해야 하는가'와 관련될 때이다. 이때 디자이너가 자신의 느낌과 확신을 믿는다면 그것을 끝까지 믿고 잘 지켜나가야 한다. 하지만 자신의 확신을 뒷받침할 근거가 반드시 있어야 한다. UX 디자이너로서 추구해야 하는 가장 궁극적인 목적은 '편리하고 직관적인 사용성'이기 때문이다. 이를 희생하면서까지 디자이너가 지켜야 할 것은 사실 따져보면 별로 없다. 따라서 이것 또한 본인의 취향에 따른 '가짜'인지 '진짜'인지 파악하는 현명함이 필요하다. 남의 취향만 탓할 게 아니다. 결국 디자이너를 포함한 여러 사람의 '취향 차이'는 '논리적인 근거'로 극복해야 한다.

요즘은 전반적으로 디자인을 보는 대중의 눈높이가 상향 평준화되었다. 이전만큼 열을 내며 비디자이너를 설득하기 위한 소모적인 일들이 많이 사라졌다. 그동안 급격히 변화한 업계 속에서 좋은 디자인 혹은 감각적인 디자인에 대한

수많은 예시가 생겼기 때문이다. 또한 예전에는 그래픽이나 인터랙션과 관련된 모션이 새롭고 신선하면 쉽게 좋은 반응을 얻었지만 점점 고도화되는 UX 업계와 디자인 눈높이의 상향 평준화 그리고 소수의 트렌드가 휩쓸고 있는 디자인 환경 탓에 한동안 별로 새롭지 않은 디자인으로 사람들을 설득하기가 오히려 더 어려워졌다. 따라서 디자인의 이유와 목적이 더 정교하고 단단해져야 한다.

여전히 디자인에 대한 의견이나 논쟁은 존재한다. 좋은 그래픽 사용자 인터페이스 디자인이 무엇인지 판단하려면 우리는 이전에나 지금이나 변함없이 디자인 근거가 반드시 필요하다는 점을 명심해야 한다. 이는 디자이너가 만들어내는 것이다.

사용자 기반 데이터라는 가장 강력한 디자인 근거

이승현 | SK텔레콤 GUI Designer

SK 텔레콤의 모빌리티 사업부에서 일하고 있는 경력 14년의 GUI 디자이너이다. 피처폰 시절부터 지금까지 여러 회사에서 각종 모바일의 GUI를 담당했다. 지금은 택시나 버스 등 대중교통을 모두 다루고 있는 티맵T-Map 서비스 앱의 GUI를 담당하고 있다.

이전에 진행했던 프로젝트를 소개해주시겠어요?

이커머스e-commerce나 IoTInternet of Things 서비스 등 대부분 OS 플랫
폼에 국한되지 않는 다양한 서비스 앱의 GUI 디자인을 했습니다. 특
히 이커머스 관련해 패션 및 쇼핑 관련 앱이 있었는데 여러 보세 가게
나 작은 디자이너 브랜드를 모아서 편집숍 같은 개념의 앱을 디자인
했죠. 스트리트 패션 가게를 모은 쇼핑 플랫폼을 제공하는 앱이었어
요. 원래 해외 서비스였는데 한국형 맞춤으로 바꾸는 것이 앱 디자인
의 주된 목적이었죠. 전체적으로 디자인 리서치부터 스타일링 그리
고 양산 업무까지 진행했어요. IoT 서비스와 관련해서는 SK텔레콤에
서 제공하는 클라우드 서비스 앱 GUI를 디자인한 경험이 있습니다.

신규 앱의 GUI를 디자인할 경우
전체적인 프로세스는 어떻게 되나요?

우선 지금 하고자 하는 앱의 사업 분야에 대해서 자세히 리서치합니
다. 그리고 기존에 경쟁사에서 론칭한 같은 종류의 앱을 분석해서 우
리가 가야 할 방향을 대략 정하죠. 이 결과물을 바탕으로 내부 혹은
유관 부서와 함께 브레인스토밍brainstorming을 진행해서 아이디어를
냅니다. 그러면서 처음 정했던 방향의 틀을 구체적으로 다듬는 작업
을 하죠. 이때 정확한 콘셉트가 나와요. 방향과 콘셉트가 잡히면 상세
시나리오를 작업하고 그 내용으로 레이아웃 등을 고민한 디자인 시
안을 만들어냅니다. 이후에는 작업한 시안으로 '선택하고 보완하는'
과정을 수없이 반복해요. 이런 과정을 통해 디테일을 보완하고 콘셉

트를 더욱 확고히 하는 것이죠. 그리고 최종을 결정해서 본격적인 양산 작업에 돌입합니다.

GUI 디자이너로서 힘든 점이 있나요?

처음 아이폰이 세상에 나왔을 때 스큐어모피즘이라는 리얼 메타포 real metaphor를 활용하여 사실적으로 표현하는 비주얼 스타일을 차용했습니다. 이런 스타일이 업계에서 곧 트렌드가 되었고, 그야말로 그래픽 스타일을 획일화했죠. 이때 저는 구체적인 묘사가 필요한 그래픽 트렌드에 맞추는 온라인용 그래픽 디자인이 어려웠어요. 물론 포토샵 같은 그래픽 툴은 잘 다뤘지만, 휴대전화 디스플레이라는 환경에서 어느 정도의 톤과 어느 정도의 색상으로 묘사하고 디자인해야 하는지 감이 안 오더라고요. 디스플레이상의 그래픽 감각이 없어서 그랬던 거죠. 예를 들어 홈 메뉴를 디자인한다고 했을 때 아이콘 밑에 들어갈 글자의 폰트 크기는 어느 정도가 적정한지 감이 없었어요. 디스플레이상에서 표현될 폰트의 적정 크기를 몰랐던 거죠. 초기에는 여러 번 시도하면서 그리고 사용자 피드백을 받아가면서 감을 잡았어요. 사용자 조사를 통한 검증 과정도 거쳤고요.

10년 전에도 지금처럼 날마다 새로운 기술이 소개되었는데 그런 상황에서 폰을 위한 기술이 앞으로 어떻게 될지 예측하기가 힘들더라고요. 그런 상태에서 아이디어를 내면 이 아이디어들이 실제로 얼마나 구현 가능한지 예상이 안 되죠. 모르면서 그냥 작업했어요. 그래서 제가 디자인하고 구상한 아이디어의 구현 여부를 늘 확인했습니

다. 기술이 부족하면 어느 정도 적정 지점에 디자인을 타협하며 맞추어갔던 것 같아요. 이런 이유로 일이 어려울 때가 많았습니다. 늘 수정이 많았고 엎어지는 아이디어도 많았죠. 지금은 어떤 아이디어가 구현 가능한지 충분히 판단할 수 있는 감과 지식이 생겼습니다.

가끔 유관 부서로부터 디자인에 대한
부정적인 피드백을 받을 때가 있잖아요.
그럼요. 저는 신입 때 비주얼 디자인이 굉장히 중요하다고 생각했어요. 그래서 누군가 디자인에 대해 부정적인 피드백을 하면 감히 비전문가가 디자인을 건드려? 그런 생각을 많이 했어요. 하지만 지금은 시각적인 것만 고민하진 않아요. 부정적인 피드백과 입장을 좀 더 이해하려고 노력해요. 처음에는 그런 의견을 무시했지만, 지금은 그 의견을 수렴할 수 있는 경력이 쌓였다고 볼 수 있죠.

이제는 비주얼 측면으로만 차별화하기 어렵기 때문에 사업적인 아이디어나 방향을 같이 고민합니다. 서로의 교집합이 있다 보니, 그 사람들의 의견을 많이 들어야 나의 디자인에 대해서도 답을 잘 낼 수 있다고 생각해요.

GUI 디자인을 하면서 그 디자인을
설득할 근거를 어떻게 준비하시나요?
저는 늘 업데이트가 가능한 서비스 앱을 디자인해왔어요. 이때는 디자인 스타일도 물론 중요하지만 전하고자 하는 정보가 훨씬 더 중요

해요. 예를 들어 이커머스 관련 앱을 디자인할 때는 경우에 따라 파는 제품, 세일 이벤트 같은 정보가 엄청나게 많이 들어가거든요. 다시 말해 '어떻게 정보를 디자인하느냐'가 최대 과제가 된다는 뜻이죠. 그래서 '스타일보다 정보를 어떻게 잘 디자인했는가'로 이 디자인을 택해야 하는 객관적인 이유가 자연스럽게 만들어지죠.

디자인 설득을 위해 유관 부서와 논쟁했던 경험을 들려주세요.
예전에 이커머스 앱을 디자인할 때의 일인데요. 어떤 페이지에 각 제품에 대한 가격이나 상품 혜택 정보가 너무 많은 거예요. 가격, 할인율, 특별 배송의 태그까지 너무 복잡했어요. 심지어 어떤 제품에는 10가지 혜택이 있었는데, 상품 뒤에 그 10가지 혜택을 알려주는 태그를 전부 붙여달라는 거예요. 저는 '사용자는 이런 세세한 것까지 다 읽지 않는다'고 주장했고 기획자는 '그렇지 않다. 모두 중요하니까 전부 보여줘야 한다'고 맞섰죠. 가끔 이렇게 억지스러운 경우가 있습니다. 이럴 때는 최악의 시안을 만들어서 보여줘요. 일부러. (웃음) 그래서 기획자가 원하는 대로 태그 10개를 모두 달아서 시안을 보여줬어요. 그렇게 하지 않으면 그들은 비주얼 디자이너가 아니니까 감으로는 잘 이해하지 못하거든요. 나중에 버릴 디자인을 작업해서 보여주면 추가 업무도 발생하고 굉장히 비효율적이지만 한편으로는 확실한 설득 방법이죠.

이런 경우를 제외하고 보통은 어떻게 설득하시나요?

예를 들어 A, B, C 디자인 시안을 판단할 경우 정보의 양과 디자인으로 다양하게 판단합니다. 구체적으로 설명하자면 A안은 정보의 양을 과감히 덜어내더라도 사용자에게 핵심만 보여줄 수 있는 안, B안은 A와 C 사이의 어느 정도 절충된 안, C안은 대부분 기획자들이 원하는 안. (웃음) 그러니까 좀 못생겼더라도 우리가 넣고 싶은 정보를 모두 다 넣은 안으로 나눌 수 있죠. 이렇게 조금씩 다른 안을 가지고 유관 부서를 설득하기도 하고 자체적으로 절충안을 만들기도 합니다. 이런 과정을 통해 답을 만들고 근거도 만드는 과정이 자연스럽게 생기는 것 같습니다.

그런데 사실 요즘은 트렌드가 모두 플랫한 디자인 스타일로 가기 때문에 스타일링 자체는 예전만큼 그렇게 중요하지 않아요. 요즘은 GUI 디자인이 다 비슷해졌어요. 차별점을 찾기가 어렵죠. 요즘은 정말 데이터 혹은 사용성을 기반으로 기능에 초점을 더 맞추어야 할 때인 것 같습니다. 정보를 사용자에게 잘 보여주고 사용자가 클릭하게 만들고 마지막으로 실행까지 이어지게 디자인하는 게 더 중요해졌습니다. 예를 들어 티맵의 경우 운전 중에 제공되는 정보의 중요도를 따져서 디자인합니다. 지도 색상이나 모양보다 시간 정보나 킬로미터 정보가 사용자에게 시각적으로 얼마나 중요한지 먼저 판단하고 디자인하죠.

정보의 우선순위를 따져서 사용자 사용에 핵심이 되는 디자인을 하면서 근거를 마련하는 거군요.

그렇죠. 그리고 요즘은 뭐든지 데이터를 바탕으로 분석합니다. 교통 관련해서는 진입 경로나 클릭 수를 추출하고 시간별, 장소별, 사람별 데이터를 분석해서 디자인에 반영하죠. 이런 활동이 다 사용자 편의성을 위한 디자인 과정이에요.

그래도 '디자인'을 포기하지 못하는 순간이 있지 않나요?

실무에서 일하다 보면 모두가 만족할 수 없는 일도 많이 일어나요. (웃음) 사실 기능을 잘 표현하는 데 어떤 폰트를 쓸 것인가, 색상의 대비감은 어느 정도로 줄 것인가 등을 정하는 건 결국 디자이너의 몫입니다. 그래서 유관 부서나 특정 대상을 설득하기 위해 그리고 디자인하는 저 자신을 위해서라도 테스트를 많이 하려고 합니다. 그래도 안 된다고 하면 절충안으로 타협합니다. 하지만 예전보다는 GUI나 그래픽을 보는 눈이 전반적으로 높아져서 제 디자인을 포기하는 경우가 많지는 않아요.

오히려 시각적인 것으로만 설득하기에는 환경이 많이 바뀐 것 같아요. 점점 디자인 자체를 포기해야 할 상황도 많이 없어지죠. 예전에는 뭔가 '와우' 하고 놀랄 만한 포인트만 주면 열광했는데 이제는 눈높이가 상향 평준화됐어요. 정말로 사람들이 원하는 것을 찾아내야 하는 시대가 왔어요. 그래서 사용자 기반 데이터가 이전보다 훨씬 중요해졌습니다.

예전과 비교하면 어떤가요?

예전에는 지금에 비해 보는 눈이나 성숙도가 떨어졌습니다. 아무래도 초기에는 모두가 익숙하지 않은 상황의 연속이었기 때문에 서로 공부해야 하는 상황이었죠. 끝이라는 것을 몰라 할 수 있는 것이 무궁무진하기도 했고요. 이런 상황에서는 누가 먼저 더 빨리 멋진 것을 찾느냐가 굉장히 중요했어요. 그래서 시각적인 것뿐 아니라 시간적인 쫄림도 많았죠. (웃음)

요즘에는 편집에서 주로 쓰이는 방법과 같이 메인 카피를 과감하게 강조하는데 10년 전만 해도 디스플레이상의 디자인으로는 의심스럽고 자신도 없었어요. 예쁘고 적절한 것 같은데 구현이 잘 될까 모르겠더라고요. 한마디로 디자이너들도 감이 없었고 최종 판단하는 윗사람들도 잘 모르던 시절이었어요.

GUI 디자인에서 '이건 반드시 지켜야 해.' 이런 것이 있나요? GUI 디자인을 하면서 가장 중점을 두는 부분은요?

전반적인 시각적 균형감을 중요하게 생각합니다. 사용자의 입장에서 내가 이 앱을 사용할 때 제일 먼저 뭘 할까에 대한 플로를 생각하면서 디자인합니다. 만약 사용자가 어느 화면에 진입했을 때 1, 2, 3의 기능을 만난다고 해보죠. 1, 2, 3 기능이 모두 '강'이 될 수는 없습니다. 서로 비교해서 상대적으로 중요한 것을 '강'으로 두고 나머지는 색상이나 크기 등을 통해 '중' '약'으로 밸런스를 맞춰야 하죠.

또 이전 페이지에서 '확인' 버튼이 중요해서 좀 크게 들어갔는데 그 다음 페이지에서 같은 기능의 '확인' 버튼이 있을지라도 그보다 더 중요한 다른 정보가 있을 수 있습니다. 이 경우, 더 중요한 정보의 비중을 크게 해야 할 때가 있어요. 그리고 같은 크기의 '확인' 버튼일지라도 색상 등을 이용해 강약을 조절할 때도 있고요. 결국 더 중요한 정보를 확인한 뒤 그것이 무엇보다도 더 눈에 들어오도록 해야 하는 거죠. 한마디로 페이지별 상황에 대처해야 합니다. 한 페이지 안에서의 균형감뿐 아니라 페이지와 페이지 간의 강약 조절도 필요해요. 모든 페이지의 관계를 잘 고려해서 밸런스를 맞춰야 합니다.

10년 넘게 UX 업무, 특히 GUI 업무를 하면서 느낀 점이 있을까요?
업계의 변화가 재미있다는 생각을 많이 해요. 옛날에는 UX가 반영되는 제품 대부분이 휴대전화였어요. 하지만 이제는 UX가 반영되는 디바이스가 보이스 어시스턴트voice assistant 같은 새로운 것들이죠. UX가 보이스 어시스턴트나 전동 킥보드처럼 새로운 디바이스와 서비스까지 포괄하는 넓은 영역으로 퍼져 나가고 있다는 게 무척 흥미롭습니다. 앞으로 새롭게 나타나 히트를 칠 기술이나 제품에서 UX가 어떤 기준으로 새롭게 시도될지 무척 궁금합니다.

GUI 디자이너에게 하고 싶은 말이 있다면요?
디자인의 기본에 대해서는 당연히 알아야 하고 타이포그래피나 색감 보는 눈도 필수입니다. 물론 요즘은 프로그래밍도 많이 하지만 결국

GUI 디자인이 되려면 예쁜 것이 전부가 아니라는 걸 알아야 해요. 그리고 대안 있는 비판과 고민을 많이 할 수 있도록 눈과 가슴을 열었으면 좋겠어요. 무엇보다도 시각적인 것 외에 내가 디자인해야 하는 주제에 대해 공부해야 합니다. 예를 들어 교통 맵에 관련된 일을 하면 교통에 대해서 그 특정 서비스 분야에 대해서 알아야 합니다. 하지만 여전히 GUI 디자이너 중에는 시각적인 것으로 설득하려고 시도하는 사람들이 있어요. 보여주는 것으로 해결하려는 사람들이 여전히 있습니다. 그래픽이 그럴듯하면 다른 부서에서도 좋아하니까 더 그러는 것 같아요. 하지만 이런 얕은 수로는 경쟁력이 없습니다. 자신이 진행하고 있는 주제에 대해 끊임없이 관찰하고 공부하는 자세가 중요하다고 말씀드리고 싶네요.

우린 정말 다르지만, 함께해요

내가 생각하는 것,

내가 말하고 싶어 하는 것,

내가 말하고 있다고 믿는 것,

내가 말하는 것,

그대가 듣고 싶어 하는 것,

그대가 듣고 있다고 믿는 것,

그대가 듣는 것,

그대가 이해하고 싶어 하는 것,

그대가 이해하고 있다고 믿는 것,

그대가 이해하는 것,

내 생각과 그대 이해 사이에 이렇게 열 가지의 가능성이 있기에
우리의 의사소통에는 어려움이 있다.

그렇다 해도 우리는 시도를 해야 한다.

프랑스의 소설가 베르나르 베르베르Bernard Werber가 쓴
『상상력 사전Nouvelle Encyclopedie du Savoir Relatif et Absolu』에 실린
〈시도〉라는 시다.

글쎄……. 베르베르는 내 마음속을 들여다본 걸까.
어찌도 내 마음을 이리도 정확하게 이해하는 걸까.

실무에서 매일 겪는 일 하나가 협업하는 타 부서와의
커뮤니케이션 때문에 속 터지는 상황에 닥칠 때다.

"미리 협의가 안 된 내용을 뒤늦게 시나리오에 포함해서
이제서 요청하시면 어떡합니까?"
"이런 식의 시나리오 내용은 현재 구현 가능한
범위를 넘어섰습니다."
"개발 측에서 조금만 일정을 늘려주면 좀 더 좋은
디자인으로 업데이트할 수 있을 것 같아요."
"상품 기획에서 제품의 콘셉트와 이미지가
맞지 않다며 다시 고려해달라고 하네요."
"이런 무리한 요청은 일정상 곤란합니다."
"가이드를 무시한 개발로 전체 퀄리티가 떨어졌습니다."
"일정 내에 소스가 배포가 되지 않아
개발이 늦어지고 있습니다."

한마디로 웰컴 투 더 스트레스Welcome to the STRESS다. UX 분야는
여러 전문가와 협업이 무엇보다 중요하다. 사용자에게 최상의
경험을 제공한다는 목적으로 많은 관련 분야가 서로 영향을
주고받을 뿐만 아니라 기획 및 개발 단계에서부터 여러 관련
부서가 한 제품이나 서비스를 제공하기 위해 같은 목적으로
힘을 모은다. 단적인 예로 아무리 UI 디자이너가 그레이트
아이디어와 퍼펙트한 플로 시나리오를 정리한다고 해도,
그 시나리오의 화면들을 표현하고 구현하는 개발자와 비주얼
디자이너가 있어야 뭐가 돼도 된다. 특히 실질적 개발을 맡고

있는 UI, GUI, 개발 등 여러 분야의 부서가 각자의 영역에서
힘을 모아야 하나의 완성을 이룰 수 있다. 즉 모든 분야에서
슈퍼 울트라 파워를 가지지 않은 이상 절대 혼자 모든 것을
할 수 없다는 뜻이다. 하지만 너와 내가 다를진대, 어찌
늘 한목소리를 내며 이심전심 서로를 이해할 수 있겠는가.
여기서 문제는 발생한다. 맞다. 우리는 전공의 태생부터 다른
사람들이다. 그러나 운명은 우리를 함께하도록 하셨으니
좋으나 싫으나 더 좋은 제품이나 사용자 경험을 제공한다는
하나의 목적을 가지고 함께 얼굴 보며 일해야만 한다. 만약
개발 과정에서 서로 커뮤니케이션이 잘못되면 문제는 더
심각해진다. 그렇다면 이 운명을 과연 어떻게 헤쳐 나가느냐가
문제인데 개발 단계에서 차근차근 이야기해보자.

 우선 가장 중요한 것은 충분한 협의와 고민을 거쳐 완성된
시나리오다. 이런 시나리오를 기본기가 탄탄하다고 말한다.
수학을 예로 들어 미안하지만 어렸을 때 수학 기본기가
있는 친구들은 어려운 문제를 내도 요리조리 잘도 응용해서
답을 낸다. 시나리오도 마찬가지다. 기본기가 탄탄해야 개발
과정에서 생기는 예상치 못한 이슈들에 대응하여 맞는 답을
낼 수 있다. 그렇다면 여기서 시나리오의 기본기란 정확하게
무엇을 말하는 걸까? 쉽게 말해 로직을 바탕으로 정보의
구조information architecture를 잘 정리하여 전체적으로 사용자의
사용 플로가 정확하고 깔끔하게 처리된 것이다. 그리고 그

사용 플로에서 생기는 가장 기본적인 케이스(사용 신scene)를 우선적으로 잘 정리해놓아야 한다. 각 단계의 기본이 되는 케이스에서 사용자가 원하는 바를 이루기 위해 혼란 없이 진입하고 해결할 수 있는 구조를 잘 정리해놓아야 한다. 새로운 아이디어나 색다른 시도는 이런 시나리오의 기본기 안에서 응용되고 발전하는 것이다.

그렇다면 이런 시나리오의 기본기는 어떻게 만들어질까? 우선 흔히 시나리오를 작성하는 UI 디자이너가 주체가 되어 여러 고민과 경험을 거쳐 시나리오 초안을 완료한다. 그러고 나서 이를 바탕으로 GUI 디자이너와 개발자 간에 긴밀한 협의 과정과 검토를 거친다. 초안의 내용이 논리적으로 목적이나 방법에 부합된다면 모두의 동의를 얻고 그렇지 않은 내용에 대해선 이의를 제기하거나 새로운 제안을 하면서 수정 과정을 거친다. 이 과정에서 더 좋은 방법은 없을지 현실적으로 얼마나 구현이 가능한지 그 범위도 미리 확인하며, 어떤 비주얼로 어떤 인터랙션으로 표현하면 좋을지 등 많은 검토를 긴밀하게 주고받아야 한다. 만약 시나리오에 기본기가 없다면 개발 마지막 단계까지 혼란을 겪는다. 협의와 이해가 부족하기 때문에 이슈가 생기면 서로의 입장만 고수하는 것이다. 이는 자칫 잘못하면 시나리오 전반의 콘셉트를 흔들 수 있고 전체 개발 일정에 큰 차질을 줄 수도 있다. 따라서 기본기 충실한 시나리오를 만들기 위해서는 관련 부서가 반드시

함께해야 한다. 물론 빠르면 빠를수록 좋다.

　　다음엔 일정 준수다. 그렇다. 늘 지켜주지 못해 미안한 것이 바로 그 '일정'이다. 우린 항상 시간이 없다. 그것도 늘. 왜 그럴까? 일정은 기본기 탄탄한 시나리오와 관계가 깊다. 미리 협의되지 않은 내용이 시나리오에 추가되거나 충분히 검토하지 않은 내용이 시나리오에 포함되면 개발 일정은 당연히 늘어난다. 정해진 일정 안에 해야 할일이 더 생기는 것이다. 이 때문에 일정은 늘 빠듯하고 우리는 빚쟁이에게 쫓기는 신세가 된다. 그래서 어제도 오늘도 내일도 밤을 새는 것이다. 그나마 이런 이유라면 약과다. 그리고 정말로 어쩔 수 없는 경우가 생기기도 한다. 하지만 UX와 관련되지 않은 부서에서 본인들의 전문 영역이 아님에도 들이대면 정말, 미칠 노릇이다. 한번은 어떤 모바일 모델의 비주얼을 담당하고 있을 때였는데, 상품 기획으로부터 '홈 화면에 들어가는 월페이퍼가 이상하니 수정을 요청한다'는 내용의 메일을 받았다. '이상하다'고? 흠, 왜 이 단어가 나오게 되었을까? 지금 메일을 읽고 있는 나는 당신이 더 이상하다. 아마도 본인들의 보스의 보스가 어떤 의견을 내면서 '모르겠다'고 던진 한마디에 별생각 없이 요청 메일을 보냈을 거라 조심스레 추측하고 미루어 짐작했다. 때로는 보스의 보스의 지시가 아니더라도 여느 부서의 담당자가 판단하여 요청했을 수도 있다. 그런데 누가 감히 (자칭) 본 투 비 디자이너 앞에서

비주얼을 논하느냐 말이다. 하지만 한낱 사원 주제에 현실을
어쩌겠는가. 타협이다. 나보다 더 높은 곳에 계신 그분의
지시 혹은 그분의 탈을 쓴 담당자의 지시라니, 적어도 지금의
이미지가 타당한 이유를 만들어내면서 대응하고 막아내다
보면 어느새 일정은 코앞이다.

　이런 종류의 이슈가 생기면 전체 일정은 꼬이고 한정된
일정 안에 끝내야 한다는 부담감에 작업의 퀄리티는 떨어질
수밖에 없다. 하지만 비, 천둥, 번개, 호환마마처럼 예상치 못한
이슈는 제외하더라도 이미 정해진 일정을 서로 잘 지키는
것이 곧 퀄리티를 지키는 기본적인 방법이다. 그러므로 일정은
철저하게 지켜야 한다. '일정'은 여러 부서와 일하면서 지켜야
할 공식적인 약속이다. 불가피하게 조정해야 할 때는 설득
가능한 충분한 이유와 부서 간의 배려가 필요하다.

　그러고는 서로를 이해하는 마음, 그 마음이 필요하다.
마치 성자聖者라도 된 양, 사랑 가득한 뻔한 말을 하자니 막
부끄러워지려고 한다. 하지만 어쩔 수 없다. 정말 무엇보다도
상대 분야의 전문성을 인정하는 자세가 필요하다. 즉 각 부서
전문가의 안목을 믿을 수 있는 환경이 뒷받침되어야 한다.
생산적인 의견 제시는 충분히 가능하지만 일정이나 전문성을
고려하지 않은 이슈 제기는 자제해야 한다. 그렇지 않으면
본인들의 이해관계만 따지며 유리한 쪽으로 일정을 더
챙기거나 은근슬쩍 책임을 전가하는 일이 생긴다. "쟤가

그랬어요" "쟤 때문이에요"라는 말은 무척 유치하지만, 다 큰
어른들 사이에서도 종종 들린다. 그저 공손한 버전으로 바뀔
뿐이다. 하나의 목표를 가지고 같은 배를 탄 동지라는 생각으로
서로 배려하는 수밖에 없다. 어쨌든 다 사람이 사람을 위해서
하는 일이다. 앞서 언급한 베르나르의 시처럼 의사소통에
어려움이 있다 해도 우리는 늘 시도해야 한다. 그리고
그 시도는 서로를 이해하려는 마음을 바탕으로 시작된다.

　　대기업이든 스타트업이든 규모와 상관없이 우리는
대부분 협업이라는 시스템을 통해 일을 한다. 이 과정에서
의견이 충돌하고 그 때문에 이슈는 생기기 마련이다. 다만
어떻게 이런 협업의 어려움을 최소화하고 모두가 원하는
목표에 도달하느냐가 관건이다. 기본기 탄탄한 시나리오를
위해 활발하게 의견을 교환하고 일정은 반드시 지킬 수
있게 모두가 노력하고 존중해야 한다. 그래야 온갖 이슈와
수정이 두려워지지 않는다. 그래서 오늘도 조용히 마음속으로
되뇌어본다.

　　"부디 기본기 짱인 시나리오여, 우리를 보호하시어
일정이란 악에서 구하시고, 사용자에게 더 좋은 UX를
제공하게 하소서. UX."

디자이너를 유일무이하게 만드는 '협업'의 가치

대니얼 박Daniel Park | 현대자동차 HMI Designer

IT 회사와 스타트업에서 UX 디자이너로 다양한 제품을 디자인했다. 지금은 현대자동차에서 자동차와 관련된 전반적인 사용자 경험, 콘텐츠, 서비스를 디자인하는 업무를 맡고 있다.

HMI 디자인에 대해서 자세히 알려주세요.

말 그대로 사람과 기계의 소통을 의미합니다. 우리 주변에도 이런 인터페이스가 아주 많습니다. 예를 들어 ATM에서 돈을 인출할 때 디스플레이 창을 보면서 버튼을 눌러 조작하거나 지하철 티켓을 구매할 때 조작하는 장치들도 모두 HMI라고 할 수 있어요. 자동차 분야에서는 운전자가 최대한 효과적이고 효율적인 방법으로 자동차와 상호작용할 수 있도록 지원하는 시스템을 말합니다. 예를 들어 내비게이션에 표시되는 터치형 인터페이스 디자인이나 여러 가지 물리 버튼, 나아가 음성 인식 같은 첨단 기술을 활용한 인터페이스도 HMI라고 합니다. 회사마다 다르지만 자동차 업계에서는 이러한 부분을 설계하는 UI·UX 디자이너를 HMI 디자이너라고 부르기도 합니다.

HMI 디자인에서 가장 중요한 것은 무엇인가요?

사람과 기계와의 소통을 연구하는 분야이기 때문에 '인간'과 '제품'에 대한 이해가 무엇보다 중요합니다. 항상 사람을 중심으로 생각해서 운전할 때 어떤 기능이 가장 필요한지 파악하고 기획해야 하죠. 이를 위해 사용자를 만나서 인터뷰하거나 운전하는 모습을 옆에서 관찰하는 등의 방법을 거쳐 꼭 필요한 기능을 선별해냅니다. 반대로 '제품'에 대한 이해도 중요해요. 예를 들어 차량 내장에 탑재된 디스플레이의 경우 차에서 발생하는 여러 이벤트나 도로 상황이 표시되기 때문에 차에 대해 잘 모르면 업무를 진행하는 데 많은 어려움을 겪을 수 있어요. 스위치의 배열이나 조작 방식을 정의할 때에도 실제 운전하

는 환경에 대한 이해도가 낮으면 운전자에게 편리하고 안전한 환경을 제공하기 어렵죠. 특히 자동차의 HMI는 운전자의 안전과 직결되어 있으므로 더욱 주의를 기울여야 합니다. 따라서 자동차 쪽은 다른 UX 분야보다 진입 장벽이 높은 편이에요. 저도 사실 차에 대한 이해도가 높지 않아서 입사 초반에는 퇴근하고 나서도 밤늦게까지 차에 관해 공부하고 실제로 여러 차를 타보기도 했어요.

HMI 디자이너로 일하면서 무엇을 느끼시나요?

입사 초기에 차량 내장의 공간, 디스플레이, 조작 스위치 같은 UX를 보면 브랜드에 대한 아이덴티티가 크게 느껴지지 않았고, 각 브랜드 안에서도 일관된 경험을 제공한다는 인상이 강하지 않았습니다. 하지만 자동차 외관을 보면 각 브랜드의 아이덴티티가 잘 느껴지죠. 예를 들어 자동차의 그릴 디자인을 보면 어떤 브랜드의 자동차인지 알아볼 수 있잖아요. 소비자와 명확하게 커뮤니케이션 되는 제품 디자인 언어가 있는 거죠. 하지만 전체적인 UX 측면에서는 사용자에게 어떤 가치를 줄 것인가에 대한 브랜드별 일관된 경험이 잘 느껴지지 않았어요. 이런 부분에서 제가 무엇을 해야 하는지 답을 얻으려고 노력하고 있습니다.

요즘 일하고 있는 업계와 관련해서 관심 있는 일이 있나요?

IT 트렌드 중 최근 자동차 분야에 생긴 변화들에 관심을 두고 있습니다. 예를 들어 유명한 전시회 CESConsumer Electronics Show나

MWC Mobile World Congress는 주로 글로벌 IT, 가전 모바일 업체들이 중심이 되어 참석하는 행사였는데, 몇 년 전부터 자동차 업체들도 참석하더라고요. '차는 더 이상 단순히 자동차가 아니고 모빌리티mobility 개념이다'라는 최근의 흐름을 잘 보여주는 예라고 할 수 있죠. 자율주행이나 커넥티드 카connected car, 전기차처럼 미래를 준비하는 자동차 업체들의 변화 때문에 자동차의 사용자 경험이 달라지고 UX가 더 중요해지고 있는 게 요즘 트렌드입니다.

어떤 측면에서 UX가 더 중요해질까요?
좀 더 구체적으로 설명해주세요.
방금 말씀드린 것처럼 현재 자동차는 기존의 단순한 이동수단이 아닌 커넥티드 카나 자율주행 같은 다양한 기술이 적용되며 리빙 스페이스living space로 진화하고 있어요. 그러면서 차 안에서 할 수 있는 업무가 점점 늘어나고 있죠. 예전에는 단순히 운전에만 집중했다면 이제는 차 안에서 신문을 보거나 업무를 볼 수도 있죠. 뿐만 아니라 디스플레이 기술이 발전하면서 화면 크기도 대형화되었고 큰 화면을 활용한 콘텐츠도 발굴되고 있어요. 예를 들어 차에서 넷플릭스Netflix로 영화를 보거나 화상회의를 하는 일도 이제 곧 가능해질 겁니다. 이런 경험들을 더 쉽고 편리하게 제공하기 위해 UX 디자이너들에게 많은 기회가 있을 거라고 생각해요.

어떤 분야의 사람들 혹은 어떤 유관 부서와 주로 협업하시나요?

저는 다양한 분야에서 각자의 전문성을 가진 사람들과 함께 일하는 조직에 소속되어 있습니다. 그래서 유관 부서와 하는 협업을 조직 내 사람들과 하고 있습니다.

다른 분야의 사람들과 같은 팀이라는 게 흥미롭네요.

컴퓨터공학, 인지공학, 심리학 등 다양한 분야의 전문가들과 함께 근무하고 있어요. 완전히 다른 분야죠. 물론 초기에는 다른 전문 영역의 사람들과 일하는 게 어려웠어요. 아무래도 다른 분야의 팀원들은 용어나 생각하는 방식이 디자이너와 많이 다르니까요. 하지만 분야가 다를수록 협업은 정말 중요하다고 생각합니다. 예를 들어 하드웨어를 디자인할 때 하드웨어 설계자와 밀접한 관계를 맺습니다. 아무리 멋진 디자인을 제안해도 구조적으로 구현이 어렵다거나 비용이 많이 든다면 양산하기 어려우니까요. 따라서 수많은 회의와 소통을 거쳐 최적화 작업을 진행해야 합니다. 마찬가지로 소프트웨어를 디자인하는 사람들은 소프트웨어 개발자와 긴밀하게 협업해야 하고요. 그래야 자연스럽게 서로의 업무를 더욱 잘 이해하고 좋은 제품을 만들어나갈 수 있습니다. 이런 것들이 협업할 때의 순기능이라고 생각합니다.

HMI 디자이너로서 협업하는 건 어떤가요?

자동차 분야는 많은 사람들이 모여 하나의 제품을 만들기 때문에 협업이 굉장히 중요합니다. 무엇보다 정보 공유가 정말 중요해요. 서로

다른 조직과 배타적이지 않아요. 정보가 열려 있는 문화가 있죠. 그래야만 서로가 윈윈하니까요. 예를 들어 신기능을 발굴하는 프로젝트를 진행한다면 유관 부서를 초대해서 아이디어 도움을 받을 수 있겠죠. 서로 아이디어를 주는 거죠. 품앗이처럼 다른 조직이 서로 도와 일하는 형태입니다.

협업하면서 답답한 점은 없나요?

제 전문 분야에 대해서 공유할 때는 아무래도 같은 분야의 사람보다 더 많은 에너지를 들여 설명해야 해요. 예를 들어 새로운 콘셉트 회의를 할 때 획기적인 아이디어를 제안해도 구현이 어렵다거나 적용 가능성이 적다는 등의 현실적인 피드백을 받을 때가 종종 있습니다.

하지만 오히려 이런 점이 좋을 때도 있어요. 다른 분야의 사람들과 회의하고 설득하는 과정에서 그 분야에 대한 이해도와 의사소통 능력이 향상될 수 있고 저의 아이디어나 제안에 대해 여러 가지 관점의 피드백을 받을 수 있거든요. 제가 미처 챙기지 못한 부분도 알게될 때가 많습니다. 심미적인 관점으로만 접근하면 보기에만 좋은 방향으로 진행하려는 경향이 있는데, 사용성 관점에서 적절한 크기와 위치 등에 대해서 타 분야 사람들에게 피드백을 받을 수도 있습니다. 다양한 분야의 사람들이 함께 일하고 있는 만큼 서로를 전문가로 인정해주는 문화가 도움이 많이 됩니다.

협업을 통해 정말 많은 도움을 받고 계신 것 같아요.

혼자 일하지 않는 이상, 큰 조직에 속해 있으면 협업을 할 수밖에 없습니다. 내부뿐 아니라 외부 업체와의 협업도 중요하고요. 갑을 관계지만 서로 존중하는 관계를 유지하고 파트너로 일하는 거죠.

외부 업체와 협업할 때 가장 중요한 점은 무엇인가요?

외부 업체를 파트너로 생각하고 존중하는 태도가 중요합니다. 업무 요청을 할 때도 업무 범위, 방향, 기간에 대해 명확히 전달해야 하고 업무 범위 외의 요청은 가능한 하지 않으려고 노력하죠. 특히 자동차 업계는 외부 업체와 협업하는 부분이 크기 때문에 이러한 업무 태도는 업체의 신뢰도를 높이는 데 도움이 됩니다.

협업에서 무엇이 가장 중요하다고 생각하시나요?

'서로에 대한 이해'죠. 그리고 다른 조직에서 뭘 하고 있는지 알고 싶어 하는 오지랖? (웃음) 협업을 잘하려면 사일로 효과silo effect(각각의 조직 부서가 다른 부서와 담을 쌓고 내부 이익만 추구하는 현상)를 지양하고 정보를 적극적으로 공유해야 해요. 현재 진행 중인 프로젝트 정보를 알리고 외부 인원들에게 아이디어를 받는 거죠. 그런데 내 아이디어를 빼앗길까 봐 이렇게 하지 않으려는 사람들이 있어요. 하지만 저는 타 부서와 적극적으로 소통해야 제품이 더 발전한다고 생각해요. 자동차 분야는 여러 분야의 전문가가 모여 한 가지 제품을 만드는 곳인 만큼 공유가 특히 더 중요합니다.

개발자는 말한다.

"내가 뭘 만들면 그걸 보고 사람들이 참 개발자스럽다고 말해. 예쁘지 않은 건 인정하지만 디자이너들한테 맡긴다고 일이 덜어지는 건 아니잖아. 디자이너들은 기본적인 구조나 구현에 대한 지식도 없으면서 자꾸 예술을 하려고 한단 말이지."

디자이너는 말한다.

"내가 뭘 만들고 싶은데 개발자들이 늘 딴지를 걸어. 이거 안 된다, 저거 안 된다……. 다 이유가 있어서 이렇게 디자인한 건데 왜 개발자는 항상 쉬운 길만 택하는지 모르겠어. 마음 같아선 내가 개발하고 싶어."

개발자는 아름답지 않고 공대생스러운(?) 결과물이 답답하고, 디자이너는 자신의 결과물을 마음대로 구현하지 못해 답답하다. 개발자는 디자이너를 철없는 이상주의자처럼 느끼고 디자이너는 개발자를 고집 센 너드nerd처럼 생각한다. 그렇게 서로를 바라본다.

쌍쌍바라는 아이스크림이 있다. 다들 알다시피 이 아이스크림은 먹을 때마다 도전 과제가 주어진다. 두 개의 나무 막대를 잡고 양쪽 손에 힘을 적당히 주어 아주 조심스럽게 반으로 갈라야 한다. 나도 매번 정확히 나뉘는 쌍쌍바를 기대하며 힘을 주지만 대부분 실패하고 한쪽 아이스크림만 반 이상이 더 붙어 떨어지곤 한다. 그러다

어느 운수 좋은 날, 왼손과 오른손에 들어간 노련한 힘의
밸런스와 기막힌 타이밍으로 정확하게 아이스크림이 반으로
갈라지기라도 하면 하루 종일 기분이 다 좋다. 대체 이게
뭐라고……. 사실 이 아이스크림은 나눠 먹는 콘셉트부터
두 개의 막대 구조까지 붙어 있지만 두 개로 나눠져야만 하는
운명을 타고났다. 그래도 두 쪽 모두 맛은 같으니 정확하게
갈라지지 않았다고 해서 크게 문제될 건 없다. 왜 그리
정확하게 반으로 가르는 데 집착했나 싶기도 하다. 별것
아닌 것에 집착하게 만드는 아주 교묘한 콘셉트다.

개발과 디자인도 그렇다. 전혀 어울리지 않는 개발자와
디자이너는 어떤 제품이나 서비스를 제공하기 위해 개발
프로세스의 마지막 단계까지 서로 긴밀하게 협업하는 사이다.
그런데 정작 서로의 영역은 엄연히 다르다. 하지만 그렇다고
해서 디자이너는 디자인만 개발자는 코딩만 할 필요는 없다.
어느 한쪽에 어느 한쪽이 더 붙더라도 상관은 없다.

디자이너의 의도대로 결과물을 잘 구현해주는 것은
개발자의 가장 큰 역할 가운데 하나다. 따라서 디자인을
잘 이해하며 감이 있는 개발자를 만나면 디자이너는 큰
도움을 받는다. 반면 개발자의 입장에서 볼 때 디자이너가
개발 구조를 잘 이해한다면 처음부터 무리한 구조나 디자인을
요구하는 일이 줄어드니 그만큼 시행착오를 줄일 수 있다.
이렇듯 서로의 영역을 이해하는 것은 궁극적으로 같은 목적을

달성하는 데 큰 도움이 된다. 반면 디자인을 하기도 전에 개발 이슈 등을 미리 예상하여 다른 쪽으로 우회하는 등 오히려 디자인의 창의성과 도전을 저해하는 경우가 생길 수도 있다. 이런 경우를 제외하고 두 영역 모두에 대한 지식을 갖고 두 영역을 이해하는 것은 합리적이고 영리한 타협점을 찾을 수 있다는 점에서 이득이다.

예전에 유난히 디자인 가이드를 무시하고 눈대중으로 비슷하게 구현하는 개발자를 만난 적이 있다. 내가 준 디자인의 원본과 구현 뒤의 디자인이 얼마나 다른지 아무리 설명해도 그의 눈에는 그저 의미 없는 미묘한 차이일 뿐이었다. 또한 개발자 본인이 구현한 결과물이 전체 개발 코딩을 관리하는 데 더 합리적임을 강조하며 그냥 넘어갈 것을 주장했다. 나는 그에게 단순히 디자인 가이드를 정확하게 따라달라고 요청하는 것을 떠나, 이 디자인의 의도가 정확히 무엇이며 그 미묘한 차이가 주는 다름을 이해시키는 것이 더 어려웠다. 만약 그 개발자가 비주얼 측면에 대해 조금이라도 이해했거나 그 미묘한 차이가 주는 커다란 다름을 알았다면 함께 일하기 훨씬 쉬웠을 것이다.

나 또한 마찬가지였다. 내가 고집한 디자인을 위해 비효율적으로 코딩을 바꾸거나 새로 판을 짜야 하는 경우가 생길 수 있는 개발 작업의 특성을 조금만 이해했어도 커뮤니케이션이 훨씬 더 수월했을 것이다. 어쨌든 나는 그와

프로젝트를 할 때마다 디자인 튜닝 기간엔 항상 개발실을 찾아가 하나하나 지적하는 까탈스러운 시어머니 노릇을 하고는 했다. 친구 같은 시어머니는 다 새빨간 거짓말이라고 했는데……. 그래도 구박은 하지 말았어야 했다. 개발자가 디자인을 원본과 같이 구현해낼 때 그 디자인의 퀄리티가 얼마나 높아지며 이로 인한 임팩트가 얼마나 큰지 차근차근 설명해주는 너그럽고 친절한 시어머니가 되었어야 했다. 코딩 언어와 개발 환경을 많이 습득하고 알게 된 지금 내가 얼마나 비효율적인 작업을 요구했는지 알게 되었다. 그때 그렇게 호된 시어머니 노릇을 한 것이 조금 후회된다. 그분이 많이 착했던 것 같다.

UX 및 개발 프로세스는 완벽하게 분리될 수 없다. 같은 콘셉트 아래에서 사용성을 최적화한다는 단일한 목적으로 서로 긴밀하게 연결되어 있다. 쉬운 예로 UX 콘셉트나 와이어프레임, 인터랙션 등은 개발의 검토를 통해 구현 가능 여부를 판단할 수 있다. 혹시 개발 과정 중에 이미 완료된 와이어프레임이나 시나리오에서 예상하지 못한 이슈가 발견되면 재검토하거나 수정하는 경우도 많다. 또한 개발 중에 언제든지 나올 수 있는, 이전보다 훨씬 좋은 아이디어가 있으면 이를 반영하기 위해 UX 디자이너와 개발자는 서로 협력한다. 따라서 개발 전과 후로 디자인과 개발 영역은 서로 왔다 갔다 하며 잘 섞여야 한다.

이런 점으로 미루어볼 때 개발자든 디자이너든 양쪽 모두에 대한 깊은 이해와 역량을 가진 사람의 가치가 점점 높아질 수밖에 없다. 효율적인 측면에서 당연한 결과다. 온갖 IT 그룹이 모여 있는 미국의 실리콘밸리에서 이런 인재를 원하는 추세는 오래전부터 시작되었다. '개자이너(개발하는 디자이너)' '디발자(디자인하는 개발자)' '코자이너(코딩하는 디자이너)' 등 재미있는 조합이 많아진 것도 다 이런 이유에서일 것이다. 게다가 요즘은 개발자가 디자인을 쉽게 할 수 있는 툴이나 디자이너가 기본적인 코딩 배경 지식만 알면 쉽게 프로토타이핑을 구현할 수 있는 툴도 많아지고 있다. 궁극적으로는 개발과 디자인을 자유롭게 넘나드는 역량을 갖추는 것이 맞는 방향이라고 생각한다.

디자인만으로도 힘든데 개발까지 공부하라고? 개발도 힘든데 디자인까지 알아야 해? 그런 마음이 생길 것이다. 다행인 건 디자이너든 개발자든 상대 영역에 대해 완벽히 마스터할 필요는 없다는 점이다. 그렇게 되기도 힘들다. 물론 디자인과 개발의 영역을 자유롭게 넘나들며 디자인도 잘하고 개발 언어도 잘 다룰 줄 아는 슈퍼맨이 된다면 더할 나위 없이 좋다. 하지만 출발이 다른 만큼 실질적으로 디자이너와 개발자가 서로의 전문 영역에 대해 완벽하게 알려면 시간과 노력이 많이 든다. 특히 시간이 쌓이면서 자연스럽게 생긴 경험들은 온전히 한 영역에서 많은 시간을 거쳐 노력한

결과이므로 단기간에 마스터하기에는 무리가 있다. 그렇다면 어느 정도의 수준까지 서로의 영역에 대해 알면 될까?

　　디자이너의 경우 꼭 코딩을 할 줄 모르더라도 개발하는 데 사용하는 프로그램 언어나 어떤 경우에 무엇을 사용하는지 등에 대한 배경 지식 정도는 알고 있으면 좋다. 또한 트렌드에 따른 기술과 용어에 대한 기본 상식을 갖추면 정말 많은 도움이 된다. 그래야 일차적으로 개발자와의 커뮤니케이션이 수월하다. 예를 들어 증강현실Augmented Reality, AR은 어떤 원리이며 요즘에는 주로 어떤 프로그램을 이용해 작업하는지 이를 위해 디자인에서 어떤 점이 고려되어야 하는지 이해한다면 해당 기술을 이용한 작업을 수행할 때 디자이너와 개발자 모두에게 도움이 될 것이다. 또한 자바 스크립트를 이용해 구현한 인터랙션과 HTML만으로 구현한 인터랙션은 속도나 퀄리티 면에서 차이가 있음을 이해하고 필요에 따라 효과적으로 포맷을 선택하여 달리 구현할 수도 있다. 모바일의 경우 세로 화면에서 가로 화면으로 변환될 때의 알고리즘이나 개발 구조를 이해한다면 구조적으로 UI 해당 화면에 대한 와이어프레임을 짤 때, 버튼의 구조나 위치 등을 좀 더 효율적으로 배치할 수 있다. 이런 수준을 갖춘 다음에 간단한 코딩을 할 줄 알거나 프로토타이핑 툴을 써서 미리 구현의 정확성을 가늠해볼 수 있는 능력이 있다면 더없이 좋을 것이다. 만약 이런 능력이 있다면 간단하게 프로토타이핑을

만들어 언제든지 개발자와 상의할 수 있다. 이는 무척 바람직한 일이다. 필요하다면 미리 타당하고 적절하게 타협할 수 있고 새로운 아이디어를 함께 생각해낼 수도 있는 좋은 기회이기 때문이다.

그렇다면 개발자의 경우는 어떨까? 우선 디자이너의 의도를 파악하려고 노력해야 한다. 디자이너가 넘긴 디자인을 그대로 잘 구현하는 수준을 넘어 왜 이런 콘셉트에 왜 이런 레이아웃과 왜 이런 이미지로 디자인되었는지 관심 있게 들여다보아야 한다. 그러면 디자이너의 의도를 좀 더 주체적으로 이해하게 된다. 개발자는 기능에 따른 디자인과 개연성 있는 레이아웃을 가지고 개발에 임할 수 있다. 개발자들이 게슈탈트 이론Gestalt(일상생활에서 사물을 지각한다는 것은 사물이 가지고 있는 속성이 아니라 전체로서의 사물을 지각하는 것이라는 이론)으로부터 나온 디자인 원리나 어울리는 색상 조합 등 거창한 공부를 할 필요는 없다(물론 게슈탈트 이론은 유명해서 상식일 수도 있다). 디자이너가 코딩을 배우는 것과 달리 디자인 감각은 단순하게 배운다는 개념으로는 습득이 안 되는 부분도 솔직히 있다. 하지만 다행히 앞서 말했듯이 디자이너의 의도를 파악하려는 노력만으로도 많은 도움이 된다. 원한다면 디자인 전문 잡지나 비주얼 위주의 편집물을 많이 보는 것도 좋다. 외국어를 배울 때와 마찬가지로 디자인 감각은 노출 빈도가

많아지면 많아질수록 향상된다. 이런 노력이 쌓이면 디자인에 대한 감각이나 안목은 좋아진다. 물론 개인마다 다르지만 요즘은 평균적으로 개발자들의 디자인 안목이나 감각도 다양한 경로를 통해 이전보다 많이 나아졌다. 페이스북이나 인스타그램 같은 SNS의 영향이 큰 것 같다. 그래도 여전히 개발자들은 디자인을 이해하기 위해 많이 노력해야 한다. 개발자가 디자인을 단지 함수나 색상 코드로 보지 않고 디자인 자체에 대한 콘셉트나 모션의 미세하지만 적절한 정도를 이해한다면 구현된 결과물은 그렇지 못한 결과물과 크게 다른 퀄리티를 보여줄 것이다.

 적어도 지금 시점에서는 디자이너나 개발자나 서로의 영역에 대한 다각도의 안목이 점점 필수 조건이 되어가고 있다. 중요한 것은 디자이너와 개발자가 눈에 보이는 구조를 넘어 사용자를 위한 구조를 볼 수 있는 여유와 본질을 알 수 있는 능력을 갖는 것이다. 서로의 영역에 대한 이해와 기본적인 지식을 습득하는 것은 이러한 능력을 만들어준다. 그러므로 디자인과 개발, 디자이너와 개발자, 철없는 이상주의자와 효율만 고집하는 모범생의 행복한 해피엔딩을 위해 서로의 영역에 대한 긍정적인 침범은 언제든지 환영이다.

개발 언어를 아는 디자이너가 강하다

김종민 | Google UX Engineer

구글 어시스턴트Assistant 팀에 속한 '퍼스널리티 디자인Personality Design'이라는 크리에이티브 팀에서 일하고 있다. 플래시 개발자로 처음 일을 시작했고 프런트엔드 개발자로 전향한 지는 6년 정도이다. 구글에서는 프로토타이핑 만드는 일부터 시작했고 지금은 디자이너들과 함께 네스트 허브Nest Hub라고 하는 구글 어시스턴트 스피커 디바이스에 들어가는 콘텐츠 코딩을 하고 있다.

최근 진행한 프로젝트에 대해 알려주실 수 있나요?

최근에 론칭한 '아 유 필링 럭키Are you feeling lucky?'라는 간단한 지식 게임 프로젝트에 참여했습니다. 이전에는 구글 홈을 이용해 목소리로 만 게임을 했는데, 이제는 화면이 생겨서 비주얼로 게임을 진행합니다. 이와 관련된 코딩 작업을 했고 이 프로젝트로 얼마 전 웨비어워드 Webby Awards에서 수상했어요.

구글에서 UX 엔지니어는 소위 한국에서 말하는 개발자인데요.
개발자, 즉 UX 엔지니어로서 다른 디자이너들과 함께 일한
전반적인 경험에 대해 말씀해주시겠어요?

저는 디자이너가 두 부류로 나뉜다고 생각해요. 한 부류는 비주얼에 집중하는 디자이너, 다른 부류는 전반적인 설계를 하는 디자이너죠. 설계하는 디자이너는 주로 '말'로 설명하고 설득합니다. 그래서 이 런 디자이너와 일할 때는 그들의 말을 듣고 난 뒤, 예를 들어 콘셉트 나 구조에 대한 설명을 들은 다음 아무것도 주어지지 않은 상태에서 작업해야 하는 면이 있어요. 반면 비주얼 디자이너와 일할 때는 접근 방식이 조금 달라져요. 아무래도 이들은 비주얼 쪽에 강하다 보니 처 음부터 그들이 제시하는 비주얼 작업물로 의견을 공유하고 나누며 작업하게 되죠.

**전체적인 콘셉트나 구조가 이미지로 쉽게 이해된다는 측면에서
볼 때 비주얼 작업물이 처음부터 있는 상태에서 작업하는 게
편하긴 할 것 같아요.**

둘 다 장단점이 있어요. 비주얼이 이미 잡혀 있으면 작업이 편하긴 한데, 그 비주얼을 따라가니까 작업 자체가 단순해지는 경향이 있죠. 반면에 처음부터 비주얼 힌트가 없는 경우에는 제 스스로 많이 생각하고 아이디어를 내야 하기 때문에 힘들긴 하지만 그만큼 재미있는 경우도 많습니다.

디자이너들과는 수월하게 커뮤니케이션하시나요?

서로 이야기를 많이 합니다. 한 가지 예를 들어보면 구글에서는 분기마다 디자인 스프린트Design Sprint라는 이벤트를 개최해요. 이런 이벤트에서도 디자이너, 엔지니어 여러 명이 아이디어를 내고 그것을 빠르게 프로토타이핑합니다. 그 과정에서 끊임없이 커뮤니케이션하면서 또 다른 아이디어나 피드백을 보충하거나 수정해서 진행하죠. 누구의 아이디어인지는 사실 별로 중요하지 않아요. 같이 토론해서 같이 만든다는 개념이 강하니까요. 평소에도 이런 식으로 작업합니다.

**디자이너와 개발자가 점점 크로스 오버되는
요즘의 현실에 대해 어떻게 생각하세요?**

세대가 변할수록 더 뛰어난 인재가 나오는 것 같습니다. 예전에는 디자이너의 스킬이 굉장히 높지 않아도 됐지만 상대적으로 요즘은 스

킬이 좋고 잘하는 디자이너들이 정말 많아요. 그들의 작업물을 보면서 배우는 사람들도 많죠. 그렇게 디자인의 기본기를 배운 사람들이 나중엔 개발도 하는 것 같습니다.

초기의 IT 혹은 UX 분야는 '이미 나온 것이 없었기 때문에 만들어가는 시대'였다고 생각합니다. 그래서 한 가지 분야만 잘해도 됐는데 지금은 그렇지 않아요. 이미 많은 사람이 디자인 감각을 탑재한 상태에서 개발까지 배워서 오는 상황이거든요. 디자이너가 개발을, 개발자가 디자인을 알면 업무 역량이나 커뮤니케이션에 상당한 도움이 되는 게 사실이니까요. 그들한테는 이것이 다 자연스러운 상황인 거죠. 예를 들어 우리 윗세대 어른들은 컴퓨터를 잘 몰랐습니다. 그러다 어느 순간 회사에 컴퓨터가 등장하기 시작했는데, 컴퓨터를 몰라도 과장이나 부장이 될 수 있었어요. 하지만 신입 사원은 컴퓨터를 당연히 잘 알고 다룰 줄 알아야 합니다. 윗세대와 신입 사원은 시작부터 다르죠. 지금이 이런 상황과 똑같은 것 같아요. 디자이너가 개발까지 하는 게 당연해진 시대가 된 거죠.

시대적인 측면 외에 또 다른 이유가 있을까요?
시장의 변화도 한몫하겠죠. 이전에는 디자인 영역과 개발 영역이 철저하게 나뉘어서 서비스를 만들었지만, 요즘은 디자인과 개발을 따로 생각하지 않는 경우가 많습니다. UI와 UX가 단지 그림 한 장으로 모든 것을 보여주는 것이 아니라, 움직임까지 포함한 마치 물 흐르듯이 흘러가는 서비스를 만들려고 한다는 점에서 디자인과 개발을 하나로

묶는 역할을 하는 것 같아요. 그러니까 디자이너가 개발을 직접 하면 더 높은 수준의 결과물을 만들 수 있는 것이죠. 개발자와 커뮤니케이션하기에도 훨씬 수월하고요.

다들 같은 디자인 트렌드를 따라가는 와중에 남들과 차별화되고 경쟁력을 높일 수 있는 방법은 트랜지션 같은 모션이라고 생각해요. 이런 측면에서 디자이너가 개발을 알면 더 강해집니다.

구체적으로 말씀해주시겠어요?

개발에는 여러 영역이 있는데, 그중에서 보이는 부분을 만드는 프런트엔드 개발은 디자인과 아주 밀접한 관련이 있습니다. 단순히 디자인된 그림 한 장을 화면에 출력하는 것이 아니라 전체 흐름을 디자인한다는 측면에서 각각의 화면 전환이라든지 화면 내에서 요소들의 움직임 등을 정의할 필요가 있죠. 이건 개발의 영역이라기보다 디자인의 영역이거든요. 인력이 많은 큰 회사에선 모션 디자이너Motion Designer가 이런 부분을 따로 정의하기도 하지만, 그렇지 않은 대부분의 회사에선 개발자가 도맡아서 하는 경우가 많습니다. 물론 모션 디자이너가 그 부분을 정의했더라도 이것을 개발로 옮기는 과정에서 모션 디자이너의 작업물과 개발자의 결과물 사이에서 퀄리티 차이가 발생하기도 합니다.

에어비앤비Airbnb에서 '로티Lottie'라는 애니메이션 툴을 만든 것도 모션 디자이너의 작업을 개발자가 그대로 가져다 쓸 수 있게 하기 위해서입니다. 앞서 말한 결과물의 퀄리티 차이를 줄여보자는 시도

죠. 만약 디자이너가 이런 흐름을 디자인하고 개발까지 해낼 수 있다면 결과물의 퀄리티가 높아질 수밖에 없어요.

**디자이너가 코딩도 자유롭게 할 정도로
개발의 모든 것을 알아야 한다고 생각하시나요?**

개발에는 '마스터'라는 개념이 없어서 얼마나 잘해야 하는가는 말하기 힘들어요. '내가 얼마나 구현할 수 있는가'가 더 중요하죠. 내가 출중하게 개발하지 않더라도 디자인으로 보여줄 수 있는 면도 있고요.

**UX 엔지니어로서 실무에서
정말 중요한 것은 무엇이라고 생각하세요?**

개인적으로는 애니메이션의 퍼포먼스를 중요하게 생각하는 편이라 효과적으로 원하는 비주얼을 잘 보여주는 것에 초점을 맞추고 있습니다. 최근에 옮긴 팀에서는 프런트엔드 엔지니어로 일하고 있는데요. 여기서 프로토타입이 아닌 제품에 들어가는 실제 코드를 만들다 보니 코드의 퀄리티에 많은 노력을 쏟고 있어요. 구글 내부에는 코드를 리뷰하는 프로세스가 있는데, 제품에 들어가는 코드를 만들려면 이 리뷰를 통과해야 합니다. 보통의 UX 엔지니어는 이런 코드 리뷰를 거치지 않고 프로토타입을 만들기 때문에 디자이너가 원하는 방향을 잘 파악해서 빠른 시간 내에 프로토타입으로 만드는 게 중요하다고 생각합니다. 문제 해결 능력도 중요하죠. 아무래도 프로토타입을 만드는 이유가 발생할 수 있는 문제에 대한 다양한 시도를 해보는

것이니 이런 문제를 어떻게 해결할 수 있을지 가능한 한 디자이너와 많이 논의하는 편입니다.

주로 어떤 프로그램을 다루시나요?
비주얼적인 부분을 다루다 보니 자바 스크립트를 주로 사용합니다.

디자이너가 디자인 트렌드를 파악하고 어느 정도 따라야 하는 것처럼 개발 언어를 쓰는 분들도 그런 게 있나요?
새로운 개발 언어가 항상 소개되기 때문에 공부를 게을리 할 수 없습니다. 사실 세상의 모든 일이 다 그렇죠. 내가 지금 배운 것만으로 평생을 책임져주는 분야는 없다고 생각해요. 어떤 분야든 성장하기 위해선 계속 공부해야 합니다. 예전에 다니던 회사의 한 동료 아버지가 치과의사셨는데, 연세가 많으신데도 퇴근하고 오시면 늘 치과에 관련된 신기술 동영상을 보고 공부하신다고 하더라고요. 제가 막 시니어로 넘어가면서 '이제는 다 알아'라고 생각하던 때였어요. 그 얘길 들으니 고작 2-3년 배운 지식으로 배움이 끝났다고 생각했던 제 자신이 굉장히 부끄럽더라고요. 덕분에 배움을 게을리 하지 않아서 지금까지 성장했다고 생각합니다.

개발, 즉 개발 언어를 잘 다루려면 어떤 노력이 필요할까요?
디자인을 잘하기 위해서 들이는 노력과 똑같아요. 꾸준히 공부하고 만들어보는 수밖에 없어요. 개발자로 일한다 해도 몇 개월만 소홀히

하면 개발 언어를 잊어버리기도 합니다. 계속 관심을 가지고 꾸준히 공부하는 것 외엔 다른 방법이 없는 것 같습니다.

업계에서 필요한 개발자의 추가 덕목은 뭘까요?
비주얼적인 부분을 개발하는 개발자라면 디자인과 모션에 대한 안목이 중요합니다. 이런 부분이 없는 개발자가 만든 화면은 결과물에서부터 차이가 나죠.

개발 언어를 공부하려는 UX 디자이너에게 조언 한마디 해주세요.
툴은 툴일 뿐 그 이상도 이하도 아닙니다. 툴보다는 기초부터 개발 공부를 해야 해요. 예전에 플래시 점유율이 90퍼센트가 넘을 때 모든 인터랙티브 웹사이트는 플래시로 만들어졌어요. 플래시는 코드를 몰라도 플래시의 비주얼 화면인 오서링 툴Authoring Tool을 사용해서 모션을 만들 수 있거든요. 이때 툴로만 모션을 만들던 많은 디자이너가 HTML5가 대세가 되자 유연하게 대처하지 못했어요. 플래시라는 특정 툴에 너무 의존해서 그런 건데 저는 툴이 아닌 코드로 직접 애니메이션 만드는 방법을 더 공부했어요. 코드를 배우면 새로운 코드가 대세가 되더라도 개발에 대한 이해가 있고 알고리즘을 구현하는 능력이 있으니 새로운 개발 언어에 쉽게 익숙해질 수 있어요.

많은 사람이 툴 사용을 선호하고 개발을 어려워하는 이유는 진입장벽 때문입니다. 일단 간단한 툴 사용법을 익히고 나면 눈에 보이는 디자인을 그대로 따라 만드는 건 쉽고 재미있는 작업이지만 개발

은 진입이 쉽지 않거든요. 외국어를 처음 배우듯 낯선 언어에 대해 이해하고 그 이해를 바탕으로 작동하는 뭔가를 만들어내야 하니까요. 저는 이 과정이 처음에만 힘들고 익숙해지면 툴 사용만큼 쉬운 작업이라고 생각해요. 개발에 대해 잘 모르는 사람들은 검은 화면을 쳐다보며 알 수 없는 수식을 타이핑하는 개발자가 천재처럼 보일 수도 있지만 사실은 그렇지 않아요. 디자인이야말로 디자인에 대한 안목을 가진 선택받은 사람들만 할 수 있는 어려운 일이에요. 오히려 개발은 정말 누구나 할 수 있는 일이라고 생각합니다.

지키거나 지키지 않거나

예전에 칵테일을 너무 좋아해서 조주造酒기능사 자격증을 딴 적이 있다. 쉽게 말하면 바텐더 자격증인데 순전히 맛있는 칵테일을 정식으로 배워보고 싶다는 생각에서 시작한 일이었다. 모든 자격증 준비가 그렇듯 어려운 점이 한두 가지가 아니었다. 가장 어려웠던 점은 실기시험을 위해 40여 가지나 되는 칵테일 조주법을 터득하는 일이었다. 순서와 양, 재료가 되는 술, 기법, 심지어 따라야 하는 잔의 종류까지 모두 암기해야 했다. 그리고 심사위원 앞에서 원하는 칵테일의 맛을 내기 위해 재료가 되는 술을 순서에 따라 정확하게 개량해서 정해진 주조 방법으로 만든 다음 특정 잔에 따라 빛깔을 돋보이고 맛을 더하는 가니시garnish를 올려 정해진 시간 안에 완성하는 실기시험을 봐야 했다. 칵테일의 종류가 너무 많아서 그 순서와 양을 정확하게 전부 외우기가 여간 까다롭지 않았다. 하지만 그런 룰을 지켜서 조주해야만 정확하게 원하는 술의 맛과 향, 즉 아이덴티티를 구현해낼 수 있다. 조금이라도 특정 재료가 많이 들어가거나 다른 재료가 섞이면 맛의 밸런스가 흐트러진다.

칵테일을 만들 때 그것의 아이덴티티, 즉 특정 맛과 향을 구현할 수 있는 주조법이 정해져 있는 것처럼 UX에는 가이드라인이 존재한다. 이는 UX 아이덴티티를 유지하고 관리하기 위해 없어서는 안 될 기본 규칙을 모아 놓은 것이다. 이 규칙은 기본적으로 UI와 GUI 패턴을 정의하고

그 패턴이 사용되는 필요한 경우에 대해 미리 정해놓는다. 예를 들어 기본 레이아웃, 색상, 폰트, 인터랙션, 어포던스에 대한 정책 등 기본 요소에 대한 정의와 사용 케이스 등 여러 가지 카테고리로 이루어져 있다. 이는 상위 개념인 UX 필로소피philosophy, 즉 한 기업이나 조직의 UX가 나아가야 할 방향과 콘셉트 아래에서 이를 표현하고 구체화할 수 있는 방법과 내용으로 구성된다. 예를 들어 어떤 제품이나 서비스의 어플리케이션을 디자인한다고 가정했을 때, 기본적으로 이러한 UX 필로소피와 함께 이를 구체화하는 규칙과 정의를 따르며 디자인하는 것이다. 이렇게 UX 디자인을 하면 전체의 콘셉트 아래 그 안에서 통일된 특유의 UX 아이덴티티가 느껴진다. 이는 그 아이덴티티 특성이 일관성 있게 적용된 각각의 요소components와 화면이 하나로 합쳐지며 전체적으로 표출된다. 때문에 기본적으로 UX 디자이너는 거버넌스의 내용과 규칙을 잘 알고 지켜야 하는 의무가 있다.

이때 가이드라인이라는 형식을 가지고 관련된 케이스와 해당 카테고리의 요소를 정하고 이를 관리하는 것을 거버넌스governance라고 하며, 그 활동을 거버닝governing이라고 한다. 사전적 의미로 거버넌스는 '여러 가지 이해관계를 위해 특정 집단 문제와 관련된 행위자 사이의 상호작용 및 의사결정 과정'이라고 할 수 있다. 물론 이는 일관성 있는 관리와 지침 그리고 그에 대한 프로세스와 의사결정 권한,

적절한 감독, 책임과 관련이 있다. 거버넌스에서 중요한 것은 시대가 변함에 따라 이해관계가 달라진다는 사실이다. 때문에 거버넌스의 대상이 항상 고정된 것은 아니다. 유동적으로 움직이고 변화되며 새로 반영되어야 한다. 특히 UX 거버넌스의 경우 업계 자체의 변화가 워낙 많고 빠르게 진행되기 때문에 끊임없이 업데이트해야 한다.

1센티미터는 10밀리미터, 1킬로미터는 0.621371마일이라는 측정 단위에 대한 약속에서부터 빨간색은 경고 파란색은 안전이라는 암묵적인 관념까지, 세상을 살기 위해 우리는 다양한 약속을 지키며 살아간다. 사실 이 약속은 처음부터 짜잔 하고 생겨난 것이 아니고, 사람들이 좀 더 편리하게 살아가기 위해 만든 일종의 규칙이다. 이런 규칙이나 약속을 어기거나 무시하면 우선 내가 불편하다. 얼토당토않게 나만의 기준으로 1센티미터를 100밀리미터라고 한들, 나만 피곤해지는 상황이 생긴다. 타당한 이유에서 생겨나 오랜 세월에 걸쳐 굳어진 합리적인 규칙은 변하기 어렵다. 하지만 가끔은 시대가 변함에 따라 변하는 관념과 규칙도 있기 마련이다. 즉 시대의 요구에 따라 변하기도 하고 새로 생겨나기도 한다. 아이러니하게 거버넌스는 규칙을 지키는 엄격함과 융통성이 공존한다. 즉 절대적이지 않다.

사람들의 생각과 행동은 바뀐다. 그에 따라 사람들의 경험 또한 바뀌고 그에 따른 규칙도 바뀐다. 이 모든 변화의

내용이 UX 거버넌스의 대상이나 내용에 영향을 미친다.
예를 들어 요즘은 기존에 많이 사용되던 팝업pop-up 형식의
창을 띄우는 방식을 되도록 지양한다. 갑자기 화면을 가리며
등장하는 팝업에 대한 사용자의 거부감이 크고 때문에
자연스러운 사용 플로가 방해되기 때문이다. 요즘은 팝업 대신
하단에서 부드럽게 올라와 최소한으로 화면을 가리는 동시에
사용 플로를 방해하지 않는 팝업 아닌 팝업 같은 UI 패턴이
사용된다. 이처럼 사용자가 원하는 바가 더 고도화되고
제공되는 경험도 달라지면서 더 나은 방식을 찾게 된다.
따라서 지금의 버전도 영구적이지 않다. 더 향상된 내용으로
언제든지 업그레이드될 수 있다. 이런 내용들은 절대적으로
UX 거버넌스 영역에 끊임없이 반영되어 관리되어야 한다.

 또한 가끔은 필요에 따라 새로운 규칙이 생겨나기도
한다. 예를 들어 특화된 라인의 제품이나 서비스는 기존의
대표 라인과 상관없이 자유롭고 독립된 콘셉트로 작업한다.
따라서 기존 라인의 규칙을 탈피하고 새로운 규칙과
컴포넌트를 생성하는 것이다. 이러한 것들이 모이고 모여
하나의 규칙이 된다. 이렇게 새로 생성된 규칙이나 컴포넌트는
흡수되기도 하고 예외 처리되기도 한다. 게다가 급변하는
상황을 고려해서 당장 지원해야 하는 기능이 생기기도 한다.
이런 여러 가지 경우에서 파생된 요소가 거버넌스의 범위에
포함되느냐 아니냐의 여부는 그 사용 빈도와 중요도에 따라

결정된다. 소수의 예외는 예외로 남지만 어느 한 예외가 널리 적용되었다면 그 예외 케이스가 주류가 되었음을 말해준다. 따라서 이러한 케이스는 거버넌스 범주에 포함된다. 물론 시간이 지나 필요하지 않은 구시대적인 규칙이나 컴포넌트는 제외되기도 한다.

거버넌스는 이렇게 끊임없이 변화하면서 아이덴티티를 만들어가는identifier 역할을 하는 하나의 시스템과 같다. 마치 연체동물처럼 유연하고, 세포처럼 다른 세포와 합쳐져 더 커지기도 하고 분열되기도 하는 유기성을 보인다.

어찌 보면 거버넌스의 대상이나 내용은 현실보다 한 박자 늦을 때가 많다. 기존 내용이나 가이드라인이 최신 트렌드를 못 따라가는 것은 현실적으로나 시스템상에서 당연한 일이기도 하다. 또 어느 정도 검증을 거친 다음에야 반영되는 점도 한몫한다. 따라서 평소에 새롭게 주류가 되어 반영되어야 할 것을 발 빠르게 수집하고 때가 되었을 때 주기적으로 업데이트하는 작업이 필요하다. 그리고 가이드라인이 업데이트된 뒤 신속한 배포 또한 매우 중요하다. 거버넌스의 가이드라인은 디자이너에게 길잡이가 되어주며 큰 방향을 유지할 수 있는 도구이기 때문이다. 또한 잘된 거버닝은 한 회사의 UX 정책을 유지하고, 나아가 아이덴티티와 스타일을 규정한다. 따라서 특히 큰 회사는 빠르면 분기별로 케이스들을 모으고 분류하여 정비하고

반영하는 일을 끊임없이 해오고 있다. 거버넌스 내용이 잘 지켜졌는지 측정하고 관리하는 시스템의 구축도 중요한 일이다. 끊임없는 업데이트와 함께 지켜지지 않은 것을 관리 감독하며 이를 유지하도록 도와주기 때문이다.

UX 디자이너가 거버넌스 측면에서 고려해야 할 점은 '일단 만들어진 규칙은 잘 지켜야 한다'는 것과 이와는 반대로 '거버넌스의 내용은 불변이 아니고 꼭 완벽하게 강제적이지 않다'는 이중적 측면을 늘 인지하고 있어야 한다는 것이다. 거버넌스의 내용을 카피 앤드 페이스트copy & paste의 답습으로 별 생각 없이 적용하고 있지는 않은지 물음을 던져야 한다. 좀 더 나은 방법은 없는지 늘 생각하며 새로운 시도를 해야 하기 때문이다. 또 거버넌스 부서에서는 일관성을 위해 어쩔 수 없이 지켜야 하는 경우가 생기지는 않는지 확인해야 한다. 언제든지, 필요에 따라, 그리고 합당한 이유로 구성 요소의 내용은 코어를 중심으로 바뀔 수 있다. 그렇게 거버넌스 시스템은 유연하게 작용해야 한다.

자격증 시험을 보기 위해서가 아니라 평소에 칵테일을 만들 때는, 기본 주조법 안에서 우연 혹은 의도에 따라 맛에 변화를 주고 응용하여 나만의 레시피를 만들 수 있다. 이것이 큰 매력이다. 예를 들어 코코넛 향과 파인애플 주스가 어우러지는 피나 콜라다Pina Colada를 만들 때는 파인애플 주스의 양을 늘려 달콤한 맛을 더 강조하는 등 아예 나만의

새로운 레시피를 만들어 즐길 수 있다. 기준이 되는 칵테일 재료에서 나름대로 다른 재료를 더 응용해 새로운 맛이 탄생하기도 한다. 그 맛과 향이 매력적인지 아닌지에 따라 그 레시피는 널리 퍼지거나 없어질 것이다.

UX 디자이너에게도 룰을 지켜야 할 때와 지키지 않아야 할 때가 있다. 거버넌스의 특성을 잘 알고 기존의 것을 잘 지켜야 하지만 동시에 새로운 것을 시도할지도 잘 판단해야 한다. 이것은 다양성의 존중이라는 측면에서 거버넌스의 강제성을 디자이너의 판단 아래 어느 정도 조정할 수 있다는 전제가 된다. 지나친 일관성이 새로운 시도나 변화를 막고 있는 건 아닌지 늘 염두에 두어야 한다. 일단 만들어진 가이드라인은 효과적인 거버넌스의 도구가 되어 운용을 도와주지만 일관성을 위한 지나친 강제성은 조심해야 한다. 이를 위해 애초부터 거버넌스의 도구가 되는 가이드라인을 좀 더 다양한 경우로 세분화해야 한다. 그리고 어느 정도는 디자이너들의 자율에 맡겨 단순 통일성을 위한 테두리가 아닌 늘 새로운 기준에 대한 가능성을 열어두어야 한다. 다양하고 혁신적인 아이디어가 언제 또 발전되고 정착되어 또 하나의 기준이 될지 모르기 때문이다.

가이드라인에 얽매이지 않는 유연한 디자인의 필요성

워렌 K | LG전자 UX Designer

LG전자에서 15년 넘게 UX 디자이너로 일하고 있다. Mobile UX 부서에 처음 입사해서 한국향 및 일본향 피처폰부터 시작해 다양한 스마트폰 UI를 담당했다. 이후 선행 부서로 옮겨 다양한 콘텐츠 및 선행 UX 업무를 해오다 지금은 LG 가전 통합 앱 ThinQ의 UX 관련 프로젝트 리더로 일하고 있다.

콘텐츠 선행 업무에 대해 설명해주시겠어요?

지금과 달리 피처폰 시절에는 글자가 흐르는 배너나 줄자 같은 기능의 간단한 앱밖에 없었어요. 그 시절 제가 했던 선행 업무는 피처폰에 들어가는 새로운 앱을 기획하고 플래시를 사용해서 그 앱을 개발해 결과물을 만드는 일이었습니다. 그 뒤 스마트폰이 등장하면서 본격적으로 UI와 관련된 선행을 했죠. 신기술을 바탕으로 새로운 UI를 개발하는 일이었어요. 그리고 선행 서비스와 관련해서 서비스 앱의 기획부터 UI 설계까지 전반적인 UX 업무도 했습니다. 지금은 다시 양산 업무로 돌아왔습니다.

선행 업무와 양산 업무의 차이점을 말씀해주세요.

선행 업무는 온전히 제 결과물이라고 생각합니다. 선행 업무를 할 때의 단점은 선행 결과물이 양산 부서로 넘어가야 최종 결과물로 이어진다는 점이에요. 하지만 넘어가는 과정에서 좌절되어 제품화되지 않고 사라지는 것들이 많다는 점이 아쉽죠. 또 가끔 선행 업무에서 했던 작업이 경쟁사에서 먼저 나오기도 하는데, 그런 걸 보면 제 생각이 옳았다는 자부심이 생기기도 하고, 그만큼 씁쓸하기도 합니다.

반면에 양산 업무는 전체 프로세스에서 제가 '하나의 기여'를 했다는 느낌이 강합니다. 그리고 일이 진행되는 과정과 제가 하는 일에 대한 명확함이 있어서 안정적으로 느껴지죠. 주어진 일을 잘 완수하면 되니까요. 선행 업무보다 상대적으로 부담감이 적다고 할까요. 최종 결과물로 성과가 나기도 하고요.

선행 업무를 할 때 무엇이 가장 중요하다고 보시나요?

아이디어가 중요하고, 그것을 어떻게 전달할 것인가도 중요합니다.

지금 하고 있는 H&AHome appliance & Air Solution **양산 업무는**
어떤 일인가요? 다시 양산 업무를 하면서 느낀 점도 있을 것 같아요.
지금은 홈 가전 관련 UI 작업을 하고 있습니다. 다시 양산 업무를
하니까 협업은 여전하고 중요하다는 걸 느껴요. 같은 업무를 하는
사람끼리 동지애 같은 것이 생기죠. 그래서 대체로 즐겁게 일하
고 있습니다.

주제를 바꾸어볼게요. UX 거버넌스는 무엇이라고 생각하세요?
거버넌스는 뭔가 사용하는 데 있어서 최소한의 사용성을 보장하기
위한 최소한의 규칙을 유지하는 활동이라고 생각합니다. 다시 말해
거버넌스는 최소한의 가이드라인을 정해놓고 지키는 행위라고 할 수
있죠. 하지만 그 규칙이 절대적인 기준은 아니라고 생각해요.

　　UX에 정답은 없습니다. 가끔 사람들이 가이드라인을 포함해서
거버넌스되는 내용을 정답이라고 생각하기도 하는데, 그건 아니고
'최소한 이건 지킵시다'라고 정해놓은 규칙 정도라고 할 수 있습니다.
'술 먹고 최소한 이 선은 넘어가면 안 된다.' (웃음) '우리가 허용할 수
있는 범위는 이 정도고 그 이상은 넘어가면 안 된다.' 같은 경우라고
할 수 있죠. 근데 가끔 거버넌스를 잘 지키는 것이 UX 업무를 잘하는
것이라고 착각하는 사람이 있어요. 저도 한때는 그렇게 생각했던 적

이 있고요. 우리가 만들어놓은 이 틀을 함부로 깨면 안 된다고 생각했던 거죠. 하지만 사람들의 생각은 계속 바뀌고 그에 따른 경험 또한 계속 달라지고 있습니다. 예전 경험들을 반영하여 만들어놓은 예전 가이드가 지금의 어떤 상황에는 맞지 않을 수 있다는 것을 이제는 잘 이해하고 있어요.

말씀하신 것처럼 UX 디자이너는 가이드라인을 깨야 할 때가 있습니다. 그럴 때 어떤 절차로 진행해야 할까요? 예를 들어 이건 리뉴얼하고 또 다른 건 업그레이드하는 등의 과정과 그리고 그것을 공표해서 새로운 규칙으로 지키자고 다시 약속하는 과정에 대해 설명해주세요.

기존의 가이드라인이 만들어질 때는 이전 사용 체계에 맞는 사용 형태가 반영되었을 겁니다. 만약 그 분류 체계에 맞지 않는 새로운 형태가 나왔다면 이전 가이드라인에 속하지 않는 새로운 'Z'라는 패턴이 나왔다는 걸 먼저 증명해야 합니다. 그리고 새로운 기준으로 이건 기존 가이드라인에 맞출 필요가 없다는 것을 모두의 합의 아래 진행해야 합니다. 사실 모두가 보편적으로 익숙해지면 가이드라인화된다고 할 수 있죠.

그런데 사실 새로운 패턴이 나올 때라는 의미는 새로운 UI를 고민하는 때라는 뜻이기도 합니다. 여러 가지 방안이 나오기 시작하는 때인 거죠. UX는 정답이 없기 때문에 시간이 필요합니다. 여러 가지 방안 중에 가장 좋은 특정 방법이나 패턴이 보편화되기 시작하는 데

필요한 건 시간입니다. 이런 것을 가이드라인화하는 것이죠. 사람들의 사용 방식이 무엇에 익숙해지는지 잘 보는 것도 중요합니다.

반면에 어떨 때는 트렌드에 의해 보편화의 시간을 거치기도 전에 강제적으로 가이드라인화되는 것도 있어요. 그리고 나서 보편적으로 익숙해지는 거죠. 단순히 내가 찾는 정답을 가이드라인화하고 거버닝하면 안 됩니다.

어떻게 보면 가이드라인은 시간이 지나면 구닥다리가 되는 것이 맞습니다. 늘 새로운 것이 나오기 때문이고 오래된 것은 늘 새로운 것으로 대체되기 마련이죠.

평소에 업무를 진행할 때 거버넌스 활용의 예시가 있나요?

이건 어떻게 보면 거버넌스의 악용 사례 같은 건데요. (웃음) 개발자를 설득할 때입니다. 이건 가이드라인에 명시된 사항이니까 반드시 지켜야 한다고 협의하고 설득하는 데 거버넌스가 큰 힘이 되기도 하죠. 거버넌스 가이드라인이 있어서 전체적인 UX 아이덴티티를 지키고 일관성 있게 구현할 수 있다는 점에서도 좋고요.

하지만 분명한 건 우리가 새로운 경험을 주고자 할 때는 이를 과감히 깨야 한다는 겁니다. 가이드라인은 새로운 트렌드보다 한발 느릴 수밖에 없거든요. 경험을 통해서 아는 것이지 똑똑한 한 사람이 통찰력이 있어서 만들어내는 것이 아닙니다. 그 시대 트렌드가 되는 것들이 나오고 이것이 점점 보편화되고 가이드라인되는 프로세스가 반복되면서 가이드라인이 만들어지고 이를 거버닝하는 것입니다.

무조건 지키는 것이 아니라 늘 바뀌는 것이다?

그렇죠. 옛날 것을 반복해야 하기 때문에 그대로 가져가는 것은 논리
가 아니라는 거죠.

어떨 때는 거버넌스 하는 내용이 카피 앤드 페이스트의
답습으로 계속되는 측면이 있는 것 같아요.

팝업을 예로 들어볼게요. 팝업이 항상 나쁘다고는 할 수 없지만 항상
최선은 아닐 수도 있거든요. 팝업이 화면에서 뜨지 않고 상황에 따라
밑에서 올라오면 더 연결된 느낌을 줄 수도 있어요. 습관적으로 동일
한 경우에 모두 팝업을 쓰는 건 문제라고 봅니다. 그래서 UX 디자이
너는 이전보다 더 나은 방법이 없는지 항상 생각해야 합니다. 내용이
나 목적에 맞춰서 새로운 컴포넌트나 폼을 사용하거나 시도하기도 하
고 구글 안드로이드 OS의 공통 요소에 없는 것들도 적극적으로 시도
해야 한다고 생각해요. 기존 것에 맞추면 안전하지만 정답은 아니에요.

가이드라인을 지키면서 생기는 어려움이 있을까요?

가이드라인이 트렌드를 못 따라가서 어려움이 생길 때가 있습니다.
가이드라인은 한 박자 늦습니다. 뭔가 일관성을 맞춰야 하기 때문에
불필요한 일관성을 주장할 때가 생기기도 하죠. 이 경우는 좀 유연해
질 필요가 있어요. 예를 들어 지금의 상태를 표시하거나 설정하는 방
법에는 수많은 방법이 있게 마련이잖아요. 그런데 가이드라인은 그
중 한 가지로 통일하려는 습성이 있거든요. 일관성을 위해서 말이죠.

하지만 이제는 다양성을 존중할 때가 오지 않았나 싶습니다. 일관성을 위해 다양성이 무시될 때가 있는데, 어차피 같은 OS 안에서 기본적으로 맞춰지는 부분이 있고, 이것으로 어느 정도 일관성이 생긴다고 생각합니다. 이런 상황에서는 필요할 때 다양한 시도를 해봐야 한다고 생각해요.

10년 넘게 UX 업무를 하면서 느낀 점을 말씀해주세요.

모바일 OS가 나오면서 UI만 하는 사람들은 점점 설 자리가 없어지는 것 같아요. 디자이너가 개발이나 UI를 함께 하거나 개발하는 사람이 UI를 하는 것처럼 멀티 플레이어가 점점 인정받는 것 같습니다. 저도 그런 멀티 플레이어가 되기 위해 디자인 감각을 키우려고 노력하고 프로토타이핑 툴도 열심히 배우고 있어요. 프로토타이핑 툴로 직접 작업하진 않더라도 결과물이 나온 과정이나 실행은 할 줄 알아야 하니까요.

요즘 UX 업무를 하면서 무엇에 가장 중점을 두시나요?

예전에는 100퍼센트 사용성에 중점을 두었는데, 지금은 효율성도 중요하게 생각합니다. 한발 물러나서 보게 되는 거죠. 사용성 개선을 생각할 때, 지금과 개선하고 나서의 차이가 그리 크지 않다면 포기하는 것도 가능하다는 뜻이에요. 그 작은 차이를 위해 많은 리소스를 투입하기보다는 개발의 질을 더 높인다든가 디테일에 더 신경 쓰는 방향으로 진행합니다.

좋은 UX를 느끼는 순간, 좋은 브랜드를 느낀다

어떤 브랜드의 옷을 입었을 때, 그 브랜드임을 한눈에
알아볼 수 있는 이유는 그 브랜드의 시그니처가 되는
형태나 소재처럼 대부분 눈에 보이는 외형과 심미적인 것
때문이다. 일본의 패션 디자이너 잇세이 미야케三宅一生가
디자인한 옷 중에 플리츠플리즈Pleats Please 라인이 있다. 일명
주름옷이라고 불리는데, 시그니처인 주름진 소재와 특유의
곡선 그리고 독특한 기하학적 구조로 한눈에도 잇세이
미야케의 브랜드임을 알 수 있다. 그런데 사실 플리츠플리즈
라인이 인기가 많은 건, 이런 시각적 특징을 넘어선 무언가가
있기 때문이다. 그 무언가는 극강의 편안함과 가벼움이다.
한 번도 안 입어본 사람은 있어도 한 번만 입어본 사람은
없다는 계속 입게 되는 마성을 지녔다고 할까. 그래서 그런지
편안함과 실용성을 최고로 생각하는 어머니들 세대에서
인기가 높다. 플리츠플리즈 라인의 모든 옷에는 이런 극강의
편안함과 가벼움, 그로 인한 시원함과 부드러운 느낌이
일관성 있게 구현되어 있다. 그런 느낌이 옷의 대표성이 되고
그 브랜드의 이미지가 된 것이다. 사실 소재의 편안함이나
기능적 편리함 같은 느낌을 자아내는 브랜드의 이미지는
옷을 입으면 입을수록 느껴진다. 첫눈에 알 수 있는 시각적인
측면에서 오는 느낌과는 다르다. 입는다는 행위가 지속적으로
반복되면서 차츰 쌓이는 것이다. 즉 경험을 통해 축적된다.
따라서 이런 무형적 측면에서 쌓이는 브랜드 이미지는

소비자가 자신도 모르는 사이에 계속 경험함으로써 브랜드에 대한 로열티를 더욱더 굳건하게 만들어준다.

이런 관점에서 볼 때 UX도 사용자에게 제공되는 편리하고 재미있는 경험들을 통해 브랜드를 담을 수 있는 좋은 수단이 된다. 즉 제품과 서비스를 사용할 때마다 사용자 자신도 모르게 길들여지고 익숙해지면서 로열티를 더욱더 단단하고 확고하게 만들어주는 것이다. 또한 사람들은 여러 가지 경험을 통해 브랜드를 느낀다. 예를 들어 익숙한 광고 음악만 듣고도 그 브랜드를 떠올린다든가 매장 특유의 냄새와 분위기로 특정 브랜드의 화장품을 알아맞추기도 한다.

UX는 사용자의 경험을 디자인하는 것이다. 최적화된 편의성과 사용성의 경험을 제공하는 것이 궁극적인 목적이다. 이는 곧 UX 영역 자체가 브랜드를 느낄 수 있는 최고 접점에 있다는 것을 알 수 있는 지점이다. 요즘 UX라는 용어가 기존의 제품이나 앱과 웹을 통한 서비스 분야에서 사용될 뿐만 아니라, 오프라인 매장의 경험 자체를 디자인할 때도 사용되는 것을 보면 충분히 납득할 수 있는 부분이다.

UX는 사실 독립적으로 존재하기보다 대부분 제품이나 서비스의 일부로 존재한다. 또한 제품과 서비스 안에서 디자인, 기술 등의 여러 다른 요소와 함께 어울려 하나의 경험을 제공한다. 따라서 UX의 브랜드 아이덴티티가 만들어지는 방법은 복합적이다.

'브랜드 아이덴티티'는 기업이나 조직의 필로소피를 바탕으로 제품이나 서비스를 만드는 여러 가지 영역을 일관된 언어로 이야기할 때 느껴진다. 각각의 영역에서 보여지는 세세한 표현은 다를지언정 그 밑바닥의 내용들은 필로소피를 바탕으로 모두 같은 목소리를 내야 한다. 이는 곧 '무엇이 가장 우리다운가'와도 연결된다. 이를 위해 기획, 리서치, 제품 및 UX, 비주얼 등 각각의 콘셉트가 서로 잘 연결되어 결국은 같은 방향으로 정리되어야 한다. 예를 들어 제품의 UX일 경우, 제품 디자이너와 UX 디자이너는 반드시 한목소리를 내야 한다. 대부분의 UX가 물리적으로 제품의 LCD를 통해 제공되는 것은 물론 제품의 상품 콘셉트와 스펙 등을 고려하여 UX 콘셉트나 구현 범위가 결정되기 때문이다. 또한 제품 자체를 넘어서 그 안의 경험들을 디자인하는 것이 UX이므로 무엇보다도 제품과 UX는 서로 맞물려 합을 잘 이루어야 하나의 온전한 제품과 서비스로 제공된다. 이는 곧 UX는 제품과 서비스의 기획 단계부터 같은 브랜드로 한목소리를 내며 잘 섞여야mixed or mingled 한다는 뜻이다.

'쉽고 간편한 제품을 제공한다'는 철학 아래 '멀티태스킹multi-tasking이 쉽다'라는 콘셉트를 가진 스마트폰이 있다고 하자. 이 콘셉트를 위해 한 손으로 잡더라도 떨어뜨릴 위험이 없는 인체공학적 구조나 CMF(색Color, 소재Material, 마감Finishing) 등을 연구하여 제품을 디자인할 것이다. 또

UX는 '한 손 사용을 쉽게'라는 정책을 가지고 구체적으로 사용성을 고민할 수 있다. 예를 들어 모든 내비게이션을 위한 화살표를 우측 혹은 좌측(오른손잡이와 왼손잡이에 따라 세팅이 가능하다는 가정 아래) 하단에 위치하는 구조를 적용하고 관련된 인터랙션을 전체적으로 동일하게 구현한다. 만약 이 모든 것을 통해 사용자가 원하는 편의성과 사용성을 제공할 수 있다면 사용자는 제품과 UX에서 하나의 콘셉트를 일관되게 느낄 것이다. 더불어 비주얼, 서비스의 질 등 추가적인 요소가 복합적으로 합쳐지면 사용자는 그제야 비로소 브랜드를 총체적으로 느낀다. 어느 순간 제품, 서비스, UX, 비주얼 등 모든 요소가 퍼즐 맞추어지듯 하나의 브랜드 아이덴티티를 갖는 것이다.

　　또한 사용자는 제품이나 서비스가 제공하는 여러 경험을 직접 접하는 모든 순간을 통해 그 브랜드의 이미지를 느끼고 결정한다. 온라인이든 오프라인이든 상관없다. 그런 순간은 MoTMoment of Truth, 즉 진실의 순간이라고 불리는데 이런 순간의 좋은 경험이 많이 쌓이면 쌓일수록 브랜드의 이미지는 좋아진다. 이는 곧 UX 디자이너가 단지 디스플레이 안에서의 경험뿐 아니라 사용자가 제품이나 서비스를 사용했을 때 만날 수 있는 모든 순간을 고려해야 한다는 뜻이다. 특히 모든 세상이 긴밀한 네트워크와 IoT로 연결되는 세상이 되면서 이는 더욱 중요해졌다. 온라인과 오프라인의 경계가

모호해졌고 사실상 우리가 말하는 사용자 경험이 이제는 하나의 생활 패턴 혹은 방식이 되어가고 있기 때문이다. 사용자가 제품과 서비스를 만나고 느끼는 순간을 분석하고 거기서 발생할 수 있는 문제점이나 기회 영역을 파악해야 한다. 그리고 가장 어려우면서 중요한 점은 그 문제점이나 기회 영역을 통해 매 순간 같은 브랜드의 목소리를 느낄 수 있는 UX를 제공해야 한다는 것이다.

애플은 언제나 혁신적이고 사용자가 원하는 점을 미리 고려하여 최적화된 UX를 제공한다. 이러한 UX가 다른 여러 요소와 결합하여 애플의 브랜드 파워는 감히 넘볼 수 없는 수준이 되었다. 개인적으로 애플은 제품에서 각종 서비스에 이르기까지 그들의 브랜드 아이덴티티를 아주 잘 설계하고 관리하고 있다고 생각한다. 그들이 만들어내는 제품, 패키지, UX, 비주얼, 광고, 웹사이트, 서비스 센터에 이르기까지 어느 하나 그들의 브랜드 아이덴티티가 느껴지지 않는 곳이 없다. 처음 제품을 여는 언박싱unboxing 경험은 누구나 한 번쯤 들어봤을 법하고, 앞서 말한 MoT의 좋은 예시로 아직까지도 두고두고 회자된다. 특히 제품의 포장을 벗기고 처음 전원을 켜는 순간, 소비자이자 사용자는 아이폰의 화면 안에서 주인공인 본인을 환영하는 웰컴 애니메이션과 초기 설정에 차근차근 진입해가는 단계를 거쳐 드디어 홈 화면에 도달할 때까지를 경험한다. 이는 전혀 귀찮거나 번거롭지 않으며

심지어 흥분되는 마음을 극대화한다. 이런 경험이 오프라인과 온라인, 즉 디스플레이 안의 제품 UX를 한 브랜드의 목소리로 자연스럽게 연결시킨 가장 좋은 예라고 생각한다.

한번은 일본의 한 호텔에 가족과 묵은 적이 있다. 처음 호텔방에 들어가 동생이 자신의 아이폰과 호텔의 와이파이를 연결했는데, 가족 중 아이폰을 쓰는 다른 사람의 와이파이가 이미 연결되어 있었다. 확실하지는 않지만, 아마 주소록과 위치 기반으로 한 사람이 와이파이를 연결하면 같이 있는 사람의 와이파이도 자동으로 연결되는 시스템인 듯했다. 차마 인정하기는 싫지만 '역시 애플'이라는 말이 저절로 나왔다. 질투가 났지만 좋은 UX로부터 좋은 브랜드를 느끼는 순간이었다. 이러한 긍정적인 UX 경험들이 차곡차곡 쌓여 결국은 애플의 브랜드 가치를 느끼게 하는 것이다.

UX 디자이너는 사용자들이 브랜드 아이덴티티를 느끼는 순간을 잘 포착해야 한다. 단순히 디스플레이상의 UX뿐 아니라 오프라인 경험까지 고려하여 그 접점, MoT를 좋은 경험 제공의 기회로 승화해야 하는 것이다. 브랜드는 원래 다양한 감각을 바탕으로 그 이상의 것으로부터 경험되기 때문에, UX 또한 단순히 눈에 보이는 특정 비주얼이나 UI 패턴에 한정된 디스플레이에만 머물러 있으면 안 된다. 물론 이 브랜드 아이덴티티는 이후 많은 시간을 가지고 일관되게 이어져야 지속된다.

따라서 동일한 제품이나 서비스의 UX를 너무나 급진적으로 바꾸는 것은 지양해야 한다. 일정 부분에서는 사용자가 특정 UX 패턴에 익숙해지고 적응하는 데 얼마간의 시간이 필요하다. 사용자에게 나름대로 익숙해진 패턴을 완전히 다른 경험으로 바꾸어버리는 것은 아무리 기존보다 더 직관적인 UX라고 해도 사용자에게 혼란을 주며, 또 다른 적응 시간도 필요하다. 물론 더 나은 사용자 경험을 위해 변화는 반드시 필요하다. 그러나 이 경우에도 로드맵을 가지고 단계를 거쳐 차근차근 진행해야 한다. UX 디자이너의 욕심 혹은 모두의 욕심으로 기존의 것이 생각나지 않을 정도로 한꺼번에 혹은 한번에 변화를 시도하는 것은 오히려 이전 사용자를 혼란에 빠뜨리는 행위이며, 그동안 공들인 UX를 통한 브랜드 구축의 시간을 엎어버리고 새로 시작하는 것과 다름없다.

UX는 총체적인 브랜드 경험의 일부이자 그 자체가 될 수 있다. 여러 번 말했듯이, UX는 경험을 디자인하는 것이고 사용자는 그 경험을 통해 브랜드를 느끼기 때문이다. 제품이나 서비스를 이루고 있는 모든 것으로부터 오는 경험이 진정한 사용자 경험이며 브랜드 자체가 될 수 있다. 따라서 UX 디자이너는 UX 정책 하나하나가 브랜딩 요소가 될 수 있다는 사실을 명심하고, 그 브랜드 안에서 일관된 경험의 공감을 이끌어내기 위해 노력해야 한다. 이는 곧 UX를 통한 브랜드 충성도를 이끄는 길이기도 하다.

브랜드를 녹여내는 UX 디자인

마이클 노Michael Noh | Google Interaction Designer,

(전) Turo UX Designer

워싱턴대학교University of Washington에서 영문학을 공부하며 진로를 고민하다 미군에 자원입대했다. 이라크 전투 파병으로 1년 3개월 정도 근무할 때 심리전psychological operation 관련된 일을 했다. 이때 인쇄 및 코딩, 영상 등을 배우며 큰 흥미를 느꼈고 디자인으로 진로를 바꾸기로 결심했다. 이후 독학한 포트폴리오로 아트센터 칼리지오브디자인 Art Center College of Design에 합격했다. 졸업 후 삼성 미국 지사를 거쳐 지금은 자동차 공유 플랫폼 스타트업 튜로Turo에서 일했다. 최근에는 구글에서 일하고 있다.

삼성에서는 어떤 일을 하셨나요?

실리콘밸리에 있는 삼성 리서치 아메리카에서 미래 5년 뒤의 제품들을 리서치하고 기획 및 디자인하는 선행 업무를 했습니다. 당시 선행 아이디어를 내는 게 재미있고 즐거웠어요. 하지만 아무래도 리서치를 기반으로 하는 연구소다 보니 양산에 대한 경험은 전혀 할 수 없었죠. 4년쯤 일하니까 실제로 제품이나 서비스가 개발되고 출시되는 과정을 배우고 싶더라고요. 그리고 평소에 스타트업에 대해 늘 궁금했어요. 이런 이유들로 샌프란시스코를 중심으로 스타트업 기업에 꾸준히 지원했고, 지금 일하고 있는 튜로에 입사했습니다.

튜로에서는 구체적으로 어떤 업무를 담당하고 계신가요?

튜로의 비즈니스 모델은 호스트와 게스트 서비스로 나뉘어 있는데요. 저는 호스트를 위한 소프트웨어 프로덕트의 UX 설계 및 디자인을 합니다. 공식 직함은 '호스트 프로덕트 디자이너Host Product Designer'예요. 구체적으로 말씀드리면, 호스트가 차를 빌려주는 서비스를 제공할 때의 UX를 디자인하죠.

　　예를 들어 호스트가 어떻게 하면 차를 쉽게 플랫폼에 올리고 잘 관리할 수 있을지 등에 대해 정보를 제공해주고 상태에 대해 가이드해주는 UX를 디자인하는 거예요. 그리고 게스트와 호스트가 만나는 접점인 '트립 익스피리언스trip experience' 부분도 담당하고 있어요. 그러니까 게스트와 호스트가 만나서 차 열쇠를 주고받고 차를 돌려주기까지의 경험들을 리서치하고 데이터를 분석하며 디자인하는 거죠.

최근에 진행한 프로젝트에 대해 소개해주실 수 있나요?

튜로 고Turo Go라는 기능이 있어요. 이전의 트립 익스피리언스 모델은 호스트가 게스트를 직접 만나서 차 열쇠를 주고, 또다시 만나서 열쇠를 돌려주면서 차를 돌려받는 경험뿐이었어요. 그런데 지금은 저희가 제공하는 OBDOn-Board Diagnostics 디바이스를 차에 연결하면 차를 열고 사용한 이후에 차를 잠그고 돌려주는 일까지 휴대전화로 가능합니다. 호스트는 게스트에게 차의 위치만 알려주면 되죠. 사용자들이 오프라인으로 직접 만나야 하는 수고를 없앤 편리한 프로그램인데, 이 프로그램의 UX를 맡아 진행했습니다.

사실 이전에는 오프라인 접점에서 생길 수 있는 차 공유에 대한 가이드 제공이 중요했어요. 그런데 이 서비스가 생기면서 이 서비스를 이용하려면 호스트가 어떤 준비 과정을 거치고 게스트가 호스트를 만나지 않고도 어떻게 차를 사용하는지에 대한 교육적인 면이 중요해졌죠. 이 프로젝트를 진행하면서 실시한 리서치 결과가 굉장히 인상 깊었어요. 호스트를 상대로 게스트를 만나러 갈 때 뭘 중요하게 생각하는지 조사했는데, 단순히 차 열쇠를 주고받고를 떠나서 꼼꼼히 점검해야 할 사항이 많더라고요. 예를 들어 차가 깨끗한지 타이어나 외관 상태는 어떤지 차 열쇠가 약속한 곳에 제대로 있는지 등 신경 쓸 것이 많았어요. 새로운 서비스에서는 호스트와 게스트가 만나지 않은 상황에서도 이런 과정이 가능하도록 UX적으로 반영해야 했습니다. 그리고 너무 많은 정보를 한꺼번에 주면 혼란스러워 하니까 어떻게 간략하게 나눌 수 있을지 연구하고 디자인했어요.

대기업과 스타트업에서 모두 일해보셨는데 장단점이 있겠죠?

앞서 말씀드린 리서치와 관련해서 대기업에서는 극비 사항이 많아요. 하지만 스타트업에서는 좀 더 적극적으로 사용자를 직접 만나고 많이 열려 있죠. 의견을 듣는 편이에요. 그리고 스타트업에서는 회사에서 내리는 모든 결정을 전 직원이 알 수 있어요. 예를 들어 매주 컴퍼니 업데이트company update 자리가 있는데 CEO가 직원들과 함께 매출과 중요 이슈에 대해 정보를 공유하고 질문하고 답하는 시간을 갖습니다. 좀 더 적극적으로 직원들과 정보를 공유하고 교류하는 문화예요. 사실 직원 복지나 혜택 측면에서는 대기업이 훨씬 좋죠. 하지만 프로젝트의 변화나 방향이 바뀔 때 가끔 그 이유를 알지 못하거나 따질 수 없는 환경이에요. 조직이 크다 보니 어쩔 수 없는 부분이죠. 하지만 스타트업은 조직이 작은 만큼 상대적으로 긴밀한 커뮤니케이션이 가능합니다. 그리고 스타트업은 일이 엄청나게 많습니다. 아무래도 미국 회사고 작은 조직이다 보니 회의를 중시하고요. 협업의 장점이 있지만 개인 작업 시간이 줄어든다는 단점도 있죠. 그래서 퇴근하고 집에서도 일할 때가 많아요.

UX에서 브랜드는 무엇이라고 생각하시나요?

너무 뻔한 말이지만, UX에 회사의 브랜드를 잘 녹이는 것이라고 생각합니다.

UX적으로 브랜드가 느껴지는 경험을 디자인하려면

어떻게 해야 할까요? 브랜드 아이덴티티를

어떻게 사용자 경험에 녹일 수 있을까요?

제일 중요한 건 회사의 색깔을 먼저 찾는 것 같아요. 그리고 그것을 계속 단순화해야죠. 모든 미사어구를 동원해서 회사를 설명하는 것이 아니라 한마디로 정의할 수 있어야 합니다. 예를 들어 구글은 플레이풀니스playfulness, 애플은 엘리티스트elitist 등의 단어 이미지가 떠오르잖아요. 인터랙션이나 모션, 색상 등 UX 전반의 모든 것이 그 단어를 염두에 두고 수없이 아이디어를 검증해나가는 과정이 있어야 한다고 생각합니다. 플레이풀니스가 어떤 색상일까, 인터랙션에서는 어떻게 해야 할까, 형태는 어떤 것일까. 그런 아이디어가 있어야 합니다. 이런 생각의 과정을 겪다 보면 회사의 독특한 그리고 적정한 경험을 만들어낼 수 있다고 생각합니다.

단순히 인터랙션이나 비주얼 측면에서의 일관성이나 디자인

아이덴티티도 한 방법이지만, 그 이상이 필요한 것 같습니다.

그 브랜드의 제품이나 서비스를 통한 일관된 좋은 경험을

제공하는 것이 중요해 보여요.

UX 디자이너들이 많이 하는 실수가 스마트폰 안이 전부라고 생각하고 그곳에 모든 땀과 열정을 쏟는 경우입니다. 이런 건 조심해야 한다고 생각해요. 서비스나 제품은 각각 엔트리 포인트entry point를 갖고 있어요. 즉 튜로 같은 경우에는 게스트가 호스트와 오프라인에서 직

접 대면했을 때의 인터랙션에서 오는 경험도 서비스의 일부분이고, 게스트가 빌리는 호스트의 차조차도 서비스가 되고 제품이 될 수 있거든요. 스마트폰의 언박싱 이벤트도 서비스의 한 부분이 될 수 있고요. 이런 엔트리 포인트가 모여 하나의 브랜드 아이덴티티가 된다고 생각합니다.

이런 것을 잘하려면 관련된 수많은 사람과 의사소통을 잘해야 합니다. 물론 쉬운 일은 아니죠. 각 부서마다 혹은 분야마다 방향이 다를 수 있으니까요. 하지만 결과적으로 같은 목소리를 낼 수 있도록 각 부서나 전문가의 의견을 하나로 조율해야 합니다. 이때 회사의 브랜드 보이스brand voice나 앞서 말한 한 단어로 표현된 회사 이미지가 도움이 됩니다. 이런 것을 나침반으로 삼고 모든 서비스를 아우르는 가장 이상적인 사용자 경험이 무엇일까 생각하며 각자의 자리에서 디자인하는 것이 중요하죠. 예를 들어 현재 저희 회사에서는 저니 매핑journey mapping을 할 때 UX 디자이너, 엔지니어, 매니저가 모두 모여서 진행하거든요. 그리고 그 작업에서 '무엇이 가장 튜로다운가?'를 가장 많이 의논해요. 결국 이런 작업을 통해 브랜드 아이덴티티가 UX에 자연스럽게 스며든다고 생각합니다.

회사의 신념을 정하고 디자인 가이드라인을 배포하는 노력도 UX에 브랜드를 녹이기 위한 또 다른 방법이죠.

맞습니다. 그런데 스타트업에서는 투자받는 것이 굉장히 중요한 목표입니다. 이때 필요한 것은 빨리 아이디어를 프로토타이핑하여 투자

자들에게 보여주고 투자를 이끌어내는 일이죠. 이런 일이 완료되어야 디자인 가이드라인 같은 작업을 시작할 수 있어요. 더 중요한 것을 끝내고 디자인을 하는 것이죠. 튜로에는 디자인 시스템즈Design Systems라는 부서가 있는데, 디자인 철학이나 가이드라인 등을 연구하고 다른 부서와 함께 만들어가는 일을 합니다. 이렇게 만들어진 체계적인 가이드라인은 브랜드 아이덴티티를 반영하는 데 많은 도움을 줍니다.

UX에서 브랜드 아이덴티티가 느껴지면
궁극적으로는 어떤 결과를 가져올까요?
사용자에게 브랜드 충성도loyality가 생깁니다. 그 완벽한 예가 애플 아닐까요. 사람들이 생각하는 애플의 이미지가 있잖아요. 애플은 그 이미지를 잘 현실화하는 것 같아요. 그만큼 사람들이 생각하는 이미지를 잘 실현해주기도 하고요. 다시 말해서 사용자 혹은 소비자의 기대에 부합한 UX를 실현하고 있다는 뜻이죠. 어떤 브랜드가 UX 안에서 어떤 이야기를 하고 있는지 정확히 이해하는 사용자가 많아지면 많아질수록 사용자 충성도는 더 굳건해지죠.

본인이 생각할 때 브랜딩이 느껴지는
좋은 UX의 예시를 들어주시겠어요?
'틴더Tinder'라는 데이팅 앱이 있어요. 이 앱에서 사용자는 상대방이 마음에 들면 오른쪽, 마음에 안 들면 왼쪽으로 스와이핑swiping을 해요. 이 부분이 정말 기가 막혀요. 이전에 전혀 없던 사용자 인터랙션

이거든요. 이 패턴을 완전히 틴더의 것으로 만들어버린 거죠. 틴더 하면 사람들이 가장 먼저 생각하는 것이 그 UX 패턴인 것 같아요.

UX 디자이너로서 최근 관심사가 궁금해요.

코딩입니다. 어렸을 때부터 코딩하는 것을 좋아했어요. 코딩의 세계가 굉장히 재미있습니다. 커리어로 발전시키기에는 저보다 잘하는 사람이 너무 많긴 하지만, 그래도 꾸준히 공부해보려고 노력하고 있어요. 그리고 코딩을 하면 엔지니어들과 커뮤니케이션이 편하고 어떻게 수정할지에 대한 조언도 가능해서 같이 일하는 데 편리한 점이 많아집니다.

평범하게 늘 그렇듯이, 아무렇지 않은 UX

옛날에 유명한 명품 브랜드에서 나온 '인튜이션Intuition', 우리나라 말로 '직관'이라는 뜻의 향수가 있었다. 지금 생각하면 그 광고가 꽤나 자극적이었던 것으로 기억된다. 어렴풋이 생각나기로는 남녀가 서로의 향기에 이끌린다는 뭐 그렇고 그런 내용이다. 남성과 여성이 서로에게 이끌리는 것처럼 '인튜이션'이란 단어는 본능처럼 극히 '내추럴'의 뉘앙스를 가지고 있다고 느꼈다. '직관'의 사전적 의미는 '감각, 경험, 연상, 판단, 추리 따위의 사유 작용을 거치지 아니하고 대상을 직접적으로 파악하는 작용'이다. 즉 논리적 과정을 거치지 않고 대상을 파악하거나 문제를 해결하는 것이라고 볼 수 있다. 자연스러움과 결부해서 생각해볼 때 아무런 어려움 없이 자연스럽게 행동했더니 문제가 해결되었다는 맥락으로 이해할 수 있다.

UX 측면에서 이른바 '직관적'이라는 말은 모든 UX 디자이너가 풀어야 할 그리고 궁극적으로 나아가야 할 방향으로 제시된다. 심지어 '사용자를 생각하게 하지 말라'라는 말이 직관적 UX를 대변하기도 한다. 그리고 직관적 UX를 통해 사람을 이해시키고 감동시키라고 말한다. 그렇다면 이러한 직관적인 UX의 아이디어는 어디에서 어떻게 나오는 걸까? 사실 세상은 이미 직관적인 UX 아이디어를 끊임없이 주고 있다.

크롬캐스트chromecast를 구입한 날, 친구들은 이제 내가

연애하기는 글렀다고 놀렸다. 그들 기준에 따르면 미혼, 특히 나처럼 결혼에 관심 없는 여성이 가장 피해야 할 것이 반려동물과 크롬캐스트로 넷플릭스를 접하는 순간이라고 했다. 밖에 돌아다니며 연애해도 모자랄 판에 반려동물에 미쳐서 혹은 넷플릭스 폐인이 되어서 집에만 붙어 있게 된다는 것이다. 그들의 괴변에 격렬하게 반항하고 싶었지만 그들 말대로 집순이가 된 지 오래다. 주말에 펑퍼짐한 옷차림으로 소파에 반쯤 누워서 주전부리와 함께 좋아하는 미국 드라마를 보고 있노라면 세상 편하고 행복하다. 어느새 주말의 유일한 낙이자 스트레스를 푸는 방법이 되었다. 다양하고 퀄리티 높은 콘텐츠는 그렇다 치고, 나를 노예로 만든 주요인은 소파에 누워 정말 아무것도 안 해도 된다는 지극히 순수하고 단순한 사실이다. 정말로 나는 1편이 끝나면 2편이 시작되고, 2편이 끝나면 3편이 시작되어도 그 소파, 그 자리, 그 자세 그대로다. 전편과 다음 편 사이에 대략 20초만 참으면 모든 것이 새롭게 시작된다. 마치 뫼비우스의 띠와 같다. 도무지 끝을 낼 수가 없어 결국은 밤을 새기 일쑤다.

내가 이렇게 계속 누운 자세로 손 하나 까딱하고 싶어 하지 않는다는 것을 어떻게 알았을까? 넷플릭스의 모든 기획자, 리서처, UX 디자이너, 개발자 들은 대체 그걸 어찌 알았을까? 그들에게 진심으로 감격하는 순간이다. 물론 그들은 알았을 것이다. 그들 자신도 그랬을 테니까. TV나

영화를 보며 세상 편한 자세로 누워 있을 땐 누구나 자동 플레이를 꿈꾼다는 사실을 말이다. 감질나는 전편의 마지막 순간을 확인하는 동시에 다음 편으로 가는 길에 손 하나 까딱 안 해도 된다는 이 단순하고 직관적인 UX는 나를 넷플릭스 폐인으로 만든 요인 중 하나다.

특유의 귀여운 캐릭터로 유명한 카카오뱅크는 온라인 뱅크의 이점을 충분히 이용하여 은행 지점에 가지 않아도 귀찮은 업무를 쉽게 처리해준다. 특히 계좌를 개설할 때 복잡한 절차를 간편하게 시각화하여 사용자가 시간과 장소에 구애받지 않고 쉽게 목적을 달성할 수 있다. 매일 늘어나는 이자도 눈으로 직접 확인할 수 있는데, 이 간단하고 평범한 아이디어는 돈이 차곡차곡 쌓이는 듯한 짭짤한 재미의 경험을 사용자에게 제공한다. 적은 이자지만 액수는 문제가 되지 않는다. 그저 이자가 차곡차곡 쌓이는 재미를 아는 사람이라면 누구나 공감할 수 있다. '머니머니해도 돈 버는 재미가 최고'라는 평범하고 익숙한 사실을 직관적인 UX 아이디어로 활용하고 있는 것이다.

하지만 말이 쉽지 널려 있는 힌트와 단서를 제대로 인식하고 찾아내기란 어려운 일이다. 오죽하면 조상님들께서도 '등잔 밑이 어둡다' 하지 않았는가. 이처럼 우리가 인지하지 못하는 사이에 벌어지는 수많은 사실 중에 새로운 직관적 아이디어를 찾기란 결코 쉽지 않다.

그래서 UX 디자이너가 기본적으로 사용하는 여러 가지 방법이 있다. 그중 하나가 사용자 여정 맵user journey map을 통해 새로운 아이디어를 찾는 방법이다. 사용자가 어떤 제품이나 서비스를 사용할 때 보이는 일련의 행동이나 생각을 접점별로 분류하고 시간 순서대로 매핑하는 방법이다. 이 방법은 사용자의 전체 경험을 쉽게 파악할 수 있다. 또 그 안에서 실패 요인을 찾아내고 기회 영역을 발굴해 이 둘을 해결할 수 있는 아이디어까지 전개할 수 있다. 페르소나를 활용하기도 한다. 이는 제품이나 서비스의 특정 타깃이 되는 사람의 스토리를 만들어 사례 연구를 하는 방법이다. 이 방법은 사용자의 특징을 구체화하여 접근할 수 있고, 직접 사용자를 조사하기 어려운 상황에서 활용할 수 있다는 장점이 있다.

　또 다른 방법은 사용자 조사다. 가장 기본적이면서도 효과적인 방법 중 하나다. 사용자 조사에는 여러 종류가 있지만 프로젝트 초기에는 주로 사용자가 진짜 무엇을 원하는지 파악하기 위한 목적으로 설계된다. 무엇보다도 제품이나 서비스를 많이 사용하는 사람들이 주는 힌트와 단서를 얻기 위해서 사용한다. 주요 타깃이 가지고 있는 새로운 니즈나 기존의 것에 대한 개선점 등을 파악하고 이를 활용하여 아이디어를 낼 수 있는 것이다. 그리고 그 아이디어는 프로토타이핑 단계를 거쳐 프로젝트 중반쯤

검증evaluating받는다. 검증을 통해 아이디어가 디자인에 잘 녹여졌는지 정말 효과가 있는지 판단한다. 이후 수정하고 보완하는 과정을 여러 번 거치며 차츰 더 나은 아이디어의 현실화가 이루어진다. 이때 중요한 점은 UX 디자이너가 조사에서 얻은 결과를 어떻게 해석하고 발전시키느냐이다. 잘 설계된 사용자 조사는 많은 인사이트를 준다. 하지만 획기적이고 기발한 아이디어가 그들에게서 바로 나오기를 기대하지는 말아야 한다. 경험상 그런 일은 극히 드물다. 사용자 조사는 사용자가 진짜로 원하는 것과 사용 패턴 그리고 UX 디자이너가 예상한 것(가설)이 맞는지 확인하고 미처 놓치고 있는 부분은 없는지 등에 대한 사실을 확인하는 데 중점을 둔다. 그리고 그 확인 과정을 통해 말 그대로 단지 힌트와 단서를 얻기 위한 목적이 크다. 그 힌트와 단서를 직관적인 아이디어로 발전시키는 것은 결국 UX 디자이너의 몫이다.

가끔 마치 하나의 프로세스인 양 사용자 조사를 필수로 실시하는 경우를 종종 본다. 하지만 앞서 말했듯이 정확한 목적과 필요성 없이는 가치 없는 결과만 얻을 수도 있다. 괜한 시간과 노력만 허비되는 것이다. 특히 주요 타깃이 명확하지 않은 경우는 무의미할 수 있다. 오히려 이 경우에는 프로젝트 중·후반에 프로토타이핑을 가지고 사용자 검증을 하는 것만으로도 더 의미 있는 결과를 얻을 수 있다.

UX 디자이너는 상황에 따라 위와 같은 실무 방법을 잘 활용하면 된다. 중요한 점은 이런 방법을 통해 UX 디자이너 자신이 느끼는 점과 생각이 직관적인 아이디어로 발전한다는 사실이다. 다시 말하지만 사용자는 그저 힌트와 단서를 줄 뿐이다. 그리고 위의 방법들은 그것을 좀 더 효과적으로 모으고 발견할 수 있게 도와주는 방법일 뿐이다. 따라서 무엇보다 핵심은 UX 디자이너의 '발견'이다. 물론 그것이 혼자만의 아이디어로 그치지 않도록 그리고 혼자만의 착각이 아닌지 판단할 수 있도록 검증을 거쳐야 한다.

앞서 말한 넷플릭스와 카카오뱅크의 예시 모두 우리가 이미 겪고 있는 것 그리고 잘 알고 있는 것으로부터 나온 아이디어를 발전시킨 경우다. 이처럼 혁신적인 제품이나 UX는 극히 평범하고 익숙한 사실을 기반으로 해야 한다. 평범하고 익숙한 모든 것에는 우리가 원하는 힌트와 단서가 있다. 그래서 UX 디자이너는 항상 무언가를 관찰하고 따져보는 습관을 가져야 한다. 특히 무언가에 불편을 느꼈다면 절대 그냥 넘어가지 말아야 한다. UX 디자이너가 불편했다면 남들도 똑같이 불편함을 느끼는 경우가 많기 때문이다. 불편함을 그냥 흘려보내지 말고 왜 불편한지 어떻게 하면 개선할 수 있는지 고민하는 습관을 가져야 한다. 또한 어떠한 상황이 어떻게 아이디어로 발현될지 모르기 때문에 꼭 제품이나 서비스 그리고 UX와 관련되지 않더라도 모든

것에 귀를 기울이고 경험해야 한다. 사람이 행하는 모든 행동과 그들의 모든 생각이 직관적인 UX의 모티브가 될 수 있다. 사람은 누구나 게을러지는 순간이 있고, 이때 자동화가 필요하다. 넷플릭스는 이 평범하고 익숙한 일상을 아이디어로 잡아냈다. 그리고 그 아이디어를 적절한 UX로 잘 적용했다. 카카오뱅크는 돈 모으는 재미라는 일상의 공감대를 통해 귀찮고 번거롭게 느껴졌던 은행 업무를 재미있고 즐거운 경험으로 바꿔놓았다.

이처럼 직관적인 UX란 익숙함에서 느끼고 생각하는 것으로부터 시작된다. 이것이 직관적 UX의 아이디어를 얻을 수 있는 가장 좋은 방법이다. 또한 익숙한 것으로부터 나오는 직관성은 자연스러워야 한다. 이는 익숙하고도 미묘subtle해야 한다는 것을 의미한다. 자연스럽고 늘 그렇듯이 아무렇지 않게 이뤄져야 한다는 뜻이다. 그냥 대놓고 이야기할 거면 직관적인 방법보다는 아예 설명서로 자세하게 알려주는 것이 차라리 나을지 모른다. 사용자는 제품이나 서비스를 통해 이러한 직관적 아이디어를 실제 생활에서 경험했을 때 자연스러운지 아닌지의 여부를 감각적으로 느낄 수 있다. 모든 것이 마치 물 흐르듯 익숙하게 자연스럽다면 말이다.

사용자 조사를 통한 직관적 UX를 추구하다

김보람 | Amazon in Seattle UX Designer

모두가 잘 아는 세계적인 테크 회사에서 일해보고 싶다고 생각했다. 그 꿈을 이루고자 미국에 왔고 뉴욕대학교New York University, NYU의 티시예술대학Tisch School of the Arts에서 석사를 마쳤다. 졸업 후 아마존에서 시니어 UX 디자이너로 일하며 꿈을 이루어가고 있다.

아마존에서는 어떤 일을 하시나요?

처음 입사해서는 기프트 카드Gift Card 팀에서 일했어요. 사용자가 아마존 닷 컴Amazon.com의 기프트 카드를 주문할 때 겪는 일련의 경험을 디자인했죠. 이후에 아마존 쇼핑에서 판매자가 주문 고객에게 어떻게 물건을 패키징해서 보낼 것인가에 대한 디자인을 했습니다.

지금은 AWSAmazon Web Services 팀에서 고객 지원Customer Support 관련 UX를 디자인하고 있어요. 아마존은 고객 지원 서비스로 워낙 유명한 회사고, AWS도 아마존 쇼핑 사이트 못지않게 큰 사업이기 때문에 경험을 쌓고 싶어 부서를 옮겼어요. AWS는 아마존 쇼핑과는 다르게 유료 고객 지원 서비스를 사용하는 고객이 많이 늘어나고 있어요. 유료 서비스를 쓰는 고객은 AWS 서비스에 이상이 있거나 고객의 제품을 개선하고 싶을 때 더 빠르고 업그레이드된 서비스를 경험할 수 있죠. 예를 들어 취미로 앱을 만드는 고객은 무료 서비스를 쓸 수도 있지만, 넷플릭스 같은 큰 기업은 돈을 지불해서라도 그들의 고객에게 최적화된 환경을 제공하고 싶어 하거든요. 구체적으로 제가 하는 일은 고객이 고객 지원 사이트에서 쉽고 빠르게 셀프서비스로 문제를 해결할 수 있도록 하거나 만약 고객 측에서 해결하는 데 한계가 있다면 일대일 상담을 통해 해결할 수 있는 서비스를 디자인하고 있습니다.

**'사용자를 생각하게 하지 말라'는 말은 UX 디자이너에게
바이블과 같습니다. 본인이 생각할 때 이런 바이블을
잘 따르는 직관적인 UX가 있나요?**

제가 좋아하는 사용자 경험은 에어비앤비나 우버Uber 그리고 리프트
Lift 서비스예요. 우선 버튼이나 아이콘 디자인이 세련됐어요. 그리고
무엇보다 전체적인 경험 측면에서 봤을 때 사용자의 필요를 가장 잘
이해한 UX라고 생각해요. 예를 들어 우버나 리프트 같은 차량 공유
서비스를 보면 내 위치를 확인할 수 있을 뿐만 아니라 내 주변 차량
의 움직임까지 실시간으로 볼 수 있어요. 호출한 차가 도착하려면 시
간이 얼마나 걸리고 목적지까지는 요금이 얼마인지 등의 정보도 너무
잘 디자인되어 서비스되고요. 사용자가 정말로 원하는 것을 알고 미
리 배려해서 서비스하는 거죠. 사용자가 깊게 생각하지 않더라도 원
하는 정보와 상황을 즉시 파악할 수 있게 해준다는 점에서 정말 뛰어
난 UX 디자인이라고 생각해요.

**지금 일하고 있는 아마존에서는 사용자 배려의
직관적 UX를 실현하기 위해 어떤 노력을 하고 있나요?**

아마존은 굉장히 사용자 중심의 회사예요. 아마존이 가장 중요하게
생각하는 가치를 규정한 '리더십 프린시플Leadership Principle'이라는 것
이 있는데요. 그중에 제일 중요하게 여기는 것이 '고객의 생각'이에요.
모든 결정을 내릴 때 또는 여러 분야의 구성원이 논쟁할 때도 가장 중
요한 판단의 근거는 '과연 사용자가 진정으로 원하는 것이 무엇인가'

입니다. 따라서 UX 디자이너는 개발이 시작되기 훨씬 전부터 사용자 조사와 테스트를 시작해요. 사용자가 원하는 것을 찾기 위해서죠. 이런 과정이 직관적 UX의 아이디어를 얻는 데 큰 도움이 됩니다. 시간과 리소스를 절약할 수 있는 제일 좋은 방법이기도 하고요.

구체적으로 예를 들어줄 수 있나요?

제가 기프트 카드 팀에 있을 때였는데요. 한번은 프로덕트 매니저가 이런 요청을 하더라고요. 사용자가 카드를 고를 수 있는 옵션 중에서 카드의 가격과 카드 디자인의 순서를 변경해달라고요. 카드 가격이 디자인보다 더 중요하다고 판단했던 거죠. 하지만 저는 그게 과연 사용자가 원하는 것인지 의심스러웠어요. 그래서 사용자 조사를 제안했죠. 그리팅 카드Greeting Card의 구매 경험을 알아보기 위해 이 카드를 많이 구입하는 열 명을 심층 인터뷰했습니다. 결론은 '그리팅 카드를 사는 사람은 이미 그 목적이 뚜렷하다'였어요. 예를 들어 '나는 내 딸을 위해 생일 카드를 사야 해'라는 식으로 특정 목적이 이미 확실히 정해져 있다는 뜻이죠.

그런데 기존의 인터페이스는 생일 카드를 보려면 원치 않는 다른 행사나 목적의 카드도 모두 봐야 하는 구조였거든. 결국 사용자 조사의 결과를 통해 '가격과 디자인의 순서를 바꾸는 것은 전혀 중요하지 않고, 사려는 목적 혹은 행사occasion에 대한 필터를 넣는 것이 가장 중요하다'라는 결론을 내렸어요. 이 결과를 가지고 프로덕트 매니저를 설득했고 설득한 결과를 반영해서 론칭했습니다.

직관적이고 자연스러운 UX를 디자인할 때

주의할 점이 있을까요?

사용자 조사를 할 때 두 가지 타입이 있어요. 제너러티브 리서치 generative research, 그러니까 어떤 디자인이 만들어지기 전에 사용자의 니즈와 페인 포인트pain point를 파악하기 위한 리서치 그리고 디자인이 사람들에게 얼마나 효과적으로 다가가는지 알아보는 이밸류에이팅 테스트evaluating test인데요. 모든 사람을 고려해서 디자인해야 하니까 가능한 많은 사용자를 만나서 물어봐야 해요. 기존보다 더 나은 서비스를 제공하기 위해 디자인에 앞서 먼저 리서치를 진행하죠. 이를 통해 나온 아이디어를 모아 디자인을 시작하고 디자인한 결과물이 얼마나 잘되었는지 이밸류에이팅 테스트를 통해 검증하는 거예요.

많은 디자이너가 초기에 제너러티브 리서치를 진행하지 않고 넘어가는 실수를 해요. 사용자가 정말 원하는 것을 파악하기도 전에 디자인하려고 하죠. 그러면 시간이 오히려 더 걸려요. 나중에 수정이 많이 발생하니까요. 리서치 내용이 없으면 디자이너의 직관만으로 디자인하거든요. 나중에 테스트해보면 결과가 좋지 않은 경우가 많죠.

직관적 UX의 아이디어와 실현은 사용자가 무엇을 원하는지

알아내는 노력을 통해서 이루어진다는 말씀이네요.

사용자 조사 같은 방식을 통해서요.

그렇죠. UX를 디자인할 때 사용자가 무엇을 원하는지 왜 원하는지 처음에 짚고 넘어가야 해요. 그 내용에 따라 기능의 우선순위라든지

체계가 잡히거든요. 문제만 보고 해결하려고 하면 수십 가지 답이 나올 수 있고 그 방법을 다 디자인하고 테스트하려면 정말 많은 시간을 허비할 수 있어요. 만약 그 방향이 틀렸다면 나중에 프로젝트 자체가 무산될 가능성도 있고요. 하지만 초기부터 고객 조사를 통해 분석하면 문제 해결 방안을 명확한 한두 가지로 요약할 수 있어요. 사용자 조사를 할 땐 처음부터 디자인 안을 보여주기보단 현재 고객이 사용하는 방법과 사용하는 동안 집중하고 싶은 문제를 더 깊게 파고 들어가면 그들이 무엇을 원하는지 직간접적으로 알게 되죠.

직관적인 인사이트를 얻기 위해 평소에 어떤 노력을 하시나요?

저는 프로젝트를 진행하는 데 거의 두 번 사용자 테스팅user testing을 합니다. 한 번은 로피델리티low-fidelity(최소한의 구성 요소를 갖춘 상태)에서, 또 한 번은 인터랙티브한 프로토타입으로 하이피델리티high-fidelity(완성에 거의 가까운 형태)에서 조사하죠. 특히 로피델리티에서 조사하는 이유는 좀 더 큰 틀에서 테스트하기 위해서예요. 디테일한 디자인이 본격적으로 들어가기 전에 전체적인 틀과 방향이 맞게 가고 있는지 이때 확인하는 거죠. 이렇게 진행하면 결과적으로 시간이 훨씬 절약됩니다. 이런 테스트를 하면 시간과 노력을 많이 들이지 않고서도 실질적이고 많은 인사이트를 얻을 수 있기 때문에 중간 이상 규모의 프로젝트를 진행할 때는 꼭 실시하죠.

최근에 AWS의 고객 지원 사이트에서 디자인한 콘셉트도 로피델리티 상태의 프로토타입을 고객에게 보여주고 피드백을 받았어요.

색상, 아이콘, 텍스트 등을 넣지 않고 흑백 와이어프레임만으로 제품의 방향과 사용자들의 생각을 알 수 있었죠. 이를 통해 새로운 디자인의 레이아웃, 사용자가 어떻게 인터랙션할지에 대한 인사이트, 추가적으로 필요한 기능 등 많은 것을 알게 됐어요.

일하면서 가장 힘든 점은 무엇인가요?

커뮤니케이션이 무엇보다도 중요한 것 같아요. 특히 미국 회사에서는 내가 아무리 좋은 디자인을 가지고 있어도 다른 사람들에게 그 디자인을 잘 설득할 수 없으면 실패한 디자인이 되기 쉬워요. 한마디로 결과물 자체보다 프레젠테이션을 더 잘하는 것이 때로는, 그리고 어떻게 보면 더 인정받는 현실이죠. 그래서 설득이 정말 중요하다고 느낍니다. 처음에는 그게 너무 치사하게 느껴졌는데 이제는 어느 정도 이해되고 적응도 했어요.

어떤 면에서 그런가요?

디자인을 하면서 제 스스로가 왜 이렇게 디자인했는지 다시 한 번 생각하게 됐거든요. 즉 '왜 사용자가 오른쪽 버튼을 원하지?'라고 한 번 더 생각하면서 디자인하게 된 거죠. 그래서 결국은 사용자의 생각이 제 근거가 되고, 그것을 가지고 제 디자인을 잘 설명하고 설득할 수 있게 됐어요.

UX 디자인과 관련해서 요즘 가장 관심 있는 건 뭔가요?

'사용자 참여user engagement'에 대한 분야예요. 그러니까 온라인에서 사용자에게 제공하는 상품, 서비스, 사이트 등에 대한 사용자의 반응에 관심이 많아요. 페이스북이나 소셜미디어에서는 굉장히 중요한 요소잖아요. 제품 특성에 따라 독이 될 수 있는 부분이기도 하고요. 일반적으로 제품이나 서비스와 관련해 해당 사이트나 앱을 사용자가 많이 이용하면 무조건 좋다고 생각하지만, 사용자가 빨리 문제를 해결하고 싶은 경우 시간이 길어질수록 만족감이 떨어지는 문제점이 발생할 수 있거든요. 그래서 사용자의 문제는 빨리 해결해주되, 또 다른 유용한 정보를 미묘하고 영리한 방식으로 보여주는 것이 항상 큰 숙제라고 생각합니다.

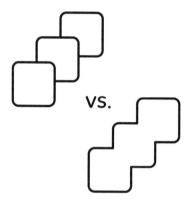

단순함과 복잡함

어느 날 우연히 집에 있는 TV 리모컨을 들여다보았다. 자주 누르는 버튼의 숫자나 아이콘이 거의 알아볼 수 없을 정도로 희미해져 있었다. 반면에 가끔 실수로 혹은 어쩌다 한 번 누르는 버튼은 아직 쌩쌩했다. 아, 나는 위대하구나. 그동안 버튼들을 보지도 않고 다 감으로 눌렀구나. 그런데 이 많은 버튼이 다 필요한가? 이럴 바엔 그냥 필요한 버튼만 남기고 없애면 어때? 아니면 한곳에 모아놓던가? 안 예뻐. 난 단순한 게 좋은데, 왜 잘 쓰지도 않는 이 많은 버튼이 다 필요할까? 이런 생각이 꼬리를 물었다. 리모컨을 보고 누구나 한 번쯤은 해봤을 법한 생각이다. 만약 누군가 이 요청 사항을 성실하게 받아들여 사용 빈도가 높은 버튼만 남겨둔 그야말로 단순한 리모컨을 만들었다고 치자. 꿈에 그리던 내가 원하는 단순하고 깨끗한 리모컨. '단순한 것이 좋은 것이다'라는 말이 드디어 이루어졌다.

그런데 이번엔 다른 문제가 발생한다. 자주 사용하지는 않지만 어떤 상황에서 어떤 기능이 필요해진 것이다. 그걸 실행할 방법을 찾는다. 이것도 눌러보고 저것도 눌러서 들어가보고, 헤매고 또 헤맨다. 헷갈린다. 이게 좋은 건지, 저게 좋은 건지. 이러지도 못하고 저러지도 못하는 이 상황을 도대체 어떻게 해결해야 할까. 리모컨 디자이너의 고충이 이제야 조금 이해된다. 얼마나 어려웠을까? 단순하지만 모든 기능이 다 들어가야 하니 말이다. 기능은 많지만

단순해야 하는 상황. 닭이 먼저냐 달걀이 먼저냐 급이다. "이게 최선입니까!"라고 외치고 싶지만, 딱히 나도 해결책은 생각나지 않는다. 어쨌든 엄청난 고민 끝에 나온 결과물이 지금의 리모컨 형태와 구조일 것이라 짐작만 할 뿐이다. 그렇다. 세상에 존재하는 모든 것에는 다 이유가 있다.

세계 최고의 UX 전문가 도널드 노먼Donald Norman은 말했다. 사람들은 너무 단순하면 지루해하고 너무 복잡하면 혼란스러워 한다고. 이 순간 당황스럽다. 방금 여러분도 나처럼 "그럼 뭐 어쩌라고요"라는 말이 궁서체로 머릿속을 스치지 않았나. 그의 말에 따르면 문제는 복잡함과 혼란스러움을 혼동하는 것인데, 복잡함 자체가 문제가 아니라 복잡함을 통해 혼란스러움이 생기는 것이 문제라는 것이다. 또한 단순함과 복잡함의 차이는 구조에 있다고 했다. 예를 들어 일반용 계산기의 버튼이 25개에서 전문가용 계산기의 버튼 50개로 늘어났다고 해서 우리가 전문가용 계산기를 사용하지 못하는 것은 아니다. 어려운 수학 기호의 버튼을 무시하고 기본적인 계산을 수행할 수 있기 때문이다. 계산기는 그렇게 알맞은 구조로 디자인되어 있다. 이런 알맞은 구조와 그것에 대한 익숙함으로 우리는 별문제 없이 전문가용 계산기도 사용할 수 있다. 리모컨도 마찬가지다. 버튼의 개수는 많지만 사용자가 버튼의 목적을 정확히 인지할 수 있고, 그 때문에 생기는 혼란스러움이 없다면 아무리 버튼이

많은 리모컨이라도 지금처럼 잘 사용할 수 있다. 즉 아무리 복잡하더라도 그 구조가 혼란스러움을 야기하지 않으면 문제가 되지 않는 것이다. UX에서 단순함과 복잡함의 문제는 제공되는 구조로 혼란을 느끼느냐 느끼지 않느냐에 따라 좋고 나쁨을 따질 수 있다. 단순함과 복잡함 그 자체로 좋고 나쁨을 따질 수는 없다.

한꺼번에 많은 정보를 한 화면에 복잡하게 제공하는 네이버 검색창과 로고 등 최소한의 요소만 단순하게 제공하는 구글 중 어떤 것이 더 낫다고 말할 수 있을까. 그것을 사용하는 사람들의 지역 특성이나 사회 환경에 대한 고려를 제외하고 생각해보자. 결론부터 얘기하면, 상대적인 측면에서 본 복잡한 네이버와 단순한 구글 중 그 어떤 것도 더 낫다고 말할 수 없다. 네이버는 복잡하게 여러 정보를 한꺼번에 제공하지만 각 화면의 구조가 명확하고 사용자가 원하는 콘텐츠로 진입하기 쉽도록 디자인되어 있다. 구글은 검색창과 그 외 All, Image, News, Maps, More 등의 몇 가지 텍스트 메뉴로 이루어진 극히 단순하고 명확한 화면 구조로 되어 있다. 이 또한 원하는 정보를 쉽게 찾을 수 있다. 각각의 디자인이 단순함과 복잡함 속에 명확하고 이해하기 쉬운 구조를 가지고 있는 것이다.

웹이나 앱 쇼핑몰 같은 서비스는 상품의 최대 판매가 목적일 것이다. 제품에 따라 달라지긴 하겠지만 사용자는

대개 원하는 제품의 선택지를 한꺼번에 보고 결정하는 것이 가장 편하다. 만약 원하는 카테고리를 통해 많은 선택지를 한 번에 볼 수 있고, 디테일을 확인하기 위해 또 다른 뎁스depth 진입이 생략된다면 편리할 것이다. 또 이전에 관심 있게 보았던 제품을 다시 찾는 수고 없이 히스토리를 통해 관리하고, 최종적으로 선택과 지불 단계가 단순해 혼란스럽지 않다면, 사용자는 수많은 상품 사이에서도 성공적으로 목적을 달성하는 길을 찾을 수 있다.

또한 세상에는 복잡해야만 그 기능을 제대로 발휘할 수 있는 제품과 신scene이 무수히 많다. 예를 들어 자동차 대시보드dashboard의 여러 기능은 복잡하고 어려워 보이지만 안전한 주행을 위해 무엇 하나 빠지면 안 되는 것들이다. 모바일 폰의 전화 기능도 마찬가지다. 기본이 되는 전화 화면, 통화 도중의 화면, 전화를 끊었을 때의 화면, 통화 도중 메시지나 SNS 알림이 왔을 때의 화면, 전화번호부 화면에서 메시지로 넘어가는 화면 등 전화 화면에서 파생되는 부가 화면은 수도 없이 많다. 이런 모든 경우의 화면을 다 고려해야만 제대로 된 전화 기능을 갖추게 된다. 중요한 것은 자동차의 대시보드나 전화 기능과 관련된 복잡한 구조가 혼란스러움을 주지 않고, 명확하고 쉽게 디자인되어야 한다는 점이다.

가끔 UX 디자이너들이 저지르는 실수 가운데 하나가

복잡함은 무조건 나쁘다고 생각하는 것이다. 그래서 심플한 구조와 레이아웃을 만들기 위해 복잡함을 일부러 피하곤 한다. 하지만 이는 단순함과 복잡함에 대한 개념을 너무 단순하게 판단해서 생기는 일이다. UX 측면에서 보면 단순한 것이 아름다울 수는 있으나, 사용성 측면에서 꼭 정답은 아닐 수 있다. UX의 단순함과 복잡함은 콘텐츠의 종류와 목적 그리고 이를 담고 있는 구조에서 결정된다. 그리고 무엇보다 가장 중요한 것은 혼란을 피하는 일이다.

구조에 대한 혼란을 주지 않기 위해서 해야 할 첫 번째 일은 각 콘텐츠와 기능의 우선순위에 따라 위계질서를 정리하여 디자인하는 것이다. 즉 가장 핵심 기능을 우선시해야 한다. 사용자가 전체 구조에서 핵심 콘텐츠와 기능이 무엇인지 한 번에 알 수 있어야 한다. 단순한 레이아웃은 이때 나온다. 그다음으로 고려해야 할 것이 사용자가 원하는 바를 이룰 때까지의 단계를 잘 정리하는 일이다. 여기에서도 단순함이 중요하다. 그 단계가 복잡하지 않고 간결하게 정리되어 사용자가 아주 쉽게 목적에 도달할 수 있어야 한다. 불필요한 단계는 없는지 과도하거나 어려운 설명이나 확인은 없는지 판단하고 생략해야 한다. 사용자가 해당 목적을 달성하기 위해 거치는 과정을 단순하게 느껴야 한다. 적절한 인터랙션을 통해 재미 요소를 제공하는 것도 사용자에게 즐거움을 줌으로써 과정을 단순하게 느끼게 만드는 하나의 방법이다.

그리고 기능에 너무 집착하지 말아야 한다. 기능보다는 제품이나 서비스의 목적에 중점을 두고, 그 기능이 그 목적에 얼마나 부합하는지 따져봐야 한다. 기능이 많아질수록 복잡해질 수밖에 없고 단순하게 만들기 위해 단계를 더 추가해 더 많은 기능과 정보를 숨겨놓기 일쑤다. 더 많은 메뉴 혹은 더 많은 정보more menu, more info를 위한 하나의 뎁스를 한 단계 더 들어가야 한다는 사실은 언제나 사용자가 무언가를 찾게 하는 구조를 만들고 만다. 기본적인 기능만 필요한 사용자임에도 부가 기능을 더 찾지 못해 자신이 제품이나 서비스를 제대로 사용하지 못하고 있다는 착각마저 들게 한다. 이는 사용자를 혼란스럽게 만든다.

　　이런 측면에서 UX 디자이너는 불특정 다수의 사용자를 모두 고려해야 한다. 그 점이 어렵다. 기본 기능만 필요한 사용자와 더 많은 기능이 필요한 사용자를 모두 고려해서 디자인하다 보면 구조가 복잡해지는 문제에 직면한다. 이때에도 앞에서 말한 우선순위와 위계질서가 가장 좋은 해결책이 될 수 있다. 그리고 기능을 과감하게 버리는 것도 한 방법이다. 또한 신규 사용자와 기존 사용자, 더 나아가 파워 유저까지 포함한다면 언제, 어디까지 친절해야 하는가의 문제도 구조를 과도하게 복잡하게 만들기도 한다. 이렇게 수도 없이 복잡함을 만들어내는 상황에서도 단계를 최대한 단순하게 만들어야 하는 것이다.

사실 복잡함을 단순하게 풀어낼 수 있는 방법은 꽤나 많다. 앞서 예시를 든 대시보드 같은 경우, 우선순위가 덜한 정보가 평소에는 비활성dimmed화 처리되고, 필요할 때만 보이는 비주얼적인 방법을 쓸 수 있다. 또한 전화처럼 여러 파생 기능을 탭tab 구조로 묶어놓는 방법으로 해결할 수도 있다. 그래서 전화 기능 안에서는 쉽게 다른 화면으로 이동이 가능하며, 사용자가 전화와 관련된 목적을 더 빨리 해결할 수 있다. 쇼핑몰의 경우는 상품을 더 적극적으로 개인화하여 큐레이팅함으로써 사용자의 취향에 맞는 제품만 보여주는 등 선택지를 더 확실하고 제한적으로 드러내는 구조를 택하기도 한다.

결국 복잡하고 많은 기능에서 생긴 대부분의 문제는 기술로 극복되고 해결될 것이다. 궁극적으로는 더 쉽고 편리한 사용성을 제공하기 위해 여러 기술을 이용한 적절한 UX가 복잡하고 많은 기능 때문에 발생하는 문제를 해결할 것이다. 복잡한 단계와 구조를 거치지 않고 생체를 이용한 인증 시스템이나 보이스로 알림을 주는 UX가 활발하게 활용되고 있는 것처럼 말이다. 그리고 아예 단계를 거치지 않고 알아서 알람을 맞춰주거나 예약을 도와주는 등 사용자의 상황에 맞는 솔루션 제공이 가능해졌다. 따라서 앞으로는 더 많은 기술을 이용해 아예 복잡함이란 문제를 없애버리고 좀 더 단순하게 변화할 수 있을 것이다. 하지만 이것은 사용자를 혼란스럽게

하는 복잡함에 대한 해결이지, 복잡함 자체를 해결하려는 것은 결코 아니다. 복잡함 그 자체도 필요한 요소이기 때문이다.

세상은 점점 더 복잡해지고 있다. 수많은 기능이 필요해지고 할 말은 많아지고 보여주고 싶은 것은 너무 많다. 이런 상황에서 사람들은 더욱더 단순해 보이는 것을 추구할지 모른다. 하지만 보이는 단순함과 사용하는 단순함은 다르다. 세상에는 여전히 복잡함이 주는 아름다움과 필요성이 존재한다. 이 차이를 혼동하지 말자. 그리고 만약 UX에서 복잡함과 단순함 사이에서 고민이 생긴다면, 즉 구조에서 오는 혼란을 막기 위해서는 명확함과 간결함으로 판단해야 한다는 점을 명심하자.

금융 UX는 어렵고 복잡하다는 편견을 넘어

이동규 | 쿠팡 UX Design manager, (전) HSBC in Hong Kong
UX Designer
2004년부터 LG전자와 삼성카드를 거쳐, 지금은 HSBC에서 UX 디자이너로 일하고 있다. 삼성카드에서 금융권 UX 업무를 하면서 이 분야의 새로운 가능성을 보았고, 자연스럽게 글로벌 금융사 중심으로 구직 활동을 하다가 HSBC에 입사했다. 최근에는 쿠팡으로 이직을 했다.

하고 있는 일에 대해 구체적으로 알려주세요.

'온보딩 저니On-boarding Journey'라고 부르는 은행 앱의 UX 업무를 담당하고 있습니다. 사용자가 은행에 처음 등록해 계좌를 만들거나 신용카드를 처음 사용할 때 겪는 모든 과정의 경험을 디자인하고 있죠. 홍콩뿐 아니라 싱가포르를 비롯해 아시아 전체를 대상으로 하는 프로젝트를 진행하고 있어요.

UX 업무를 진행하는 프로세스에 대해 알려주세요.

프로젝트는 부서 간 경계를 허물고, 직급 체제 없이 팀원 개인에게 의사 권한을 부여하는 애자일Agile 스타일로 2주 단위로 진행합니다. 즉 조직 구성원도 그렇고 결과도 그렇고 프로젝트 목표에 맞게 유연하고 효율적으로 움직이며 업무를 수행하죠. 금융 회사에서 이런 방식으로 프로젝트를 수행한다는 게 쉽진 않지만 좋은 경험이 되고 있습니다. 한 팀 안에 프런트엔드, 백엔드 엔지니어가 바로 옆에서 일하기 때문에 효율적인 커뮤니케이션이 가능하죠. 총 20명 중에 UX 디자이너가 두 명쯤 포함되어 있습니다.

제가 일하고 있는 HSBC가 국제 은행이다 보니, 매주 두 번 정도 전 세계 지사에서 UX 관련 업무를 하는 사람들이 화상으로 모입니다. 이 화상 회의를 통해 영국, 폴란드 등 세계 각국의 UX 담당자가 각자 진행하고 있는 작업의 결과물이나 한 주 동안 얻은 인사이트를 공유하고 커뮤니케이션하죠. 전 세계 지사와 UX 거버닝 활동도 지속적으로 진행하고 있습니다. 많은 시간과 노력을 들여 가이드라인이나 툴

키트Tool-Kit를 따로 관리하고 있어요. 재미있는 점은 홍콩 내 팀의 UX 업무는 제가 전적으로 책임지고 진행하는데 최종 평가는 영국에 있는 총책임자가 한다는 점입니다. 객관적인 평가를 받을 수 있는 시스템에서 일한다고 할 수 있죠.

금융과 관련한 사용자 경험을 디자인한다는 게
굉장히 어렵고 복잡하게 느껴집니다. 기능과 콘텐츠가
무엇보다도 많을 것 같은데요.

맞습니다. 어쨌든 금융 서비스의 사용자 경험의 최종 목표는 다른 분야와 동일합니다. '간편하고 쉬운 사용자 경험'이죠. 하지만 금융 관련 사용자 경험을 디자인할 때 무엇보다 어려운 점은 '돈을 다루고 있다'는 사실입니다. 법적인 측면에서 사용자에게 고지해야 하는 부분이 굉장히 많거든요. 그러다 보니 굉장히 단순한 부분도 복잡해지는 경우가 많습니다. 예를 들어 대출 상품을 보여주는 화면이 있다고 할 때 모든 법적 정보, 영업적으로 고지해야 할 부분, 소비자를 보호해야 하는 부분 등 복잡해질 수밖에 없는 문제가 생깁니다. 또 개인 정보를 다루다 보니 조심스러운 부분도 많죠. 그리고 금융 서비스라는 특성상, 사용자에게 신뢰를 주어야 한다는 점도 고려해야 합니다. 이러다 보니 어쩔 수 없이 복잡성이 더해지는 화면이 생기죠. 어찌되었건 중요한 사실은 '사용자에게 어떻게 하면 더 쉽고 간편하게 서비스를 제공할 수 있을까'라고 생각합니다.

말씀하신 부분에서 발생할 수 있는 문제점을

해결하기 위해 어떤 노력을 하고 계신가요?

우선 어려운 용어를 좀 더 쉽게 바꾸려고 시도하고 있어요. 예를 들어 개인 정보personal information 부분을 어바웃 유about you로 바꾸는 식입니다. 불필요한 혼란 없이 사용자가 쉽게 이해할 수 있도록 말이죠. 금융 앱의 특성상, 정보를 입력해야 하는 부분이 많은데요. 필수로 기재해야 하는 부분은 어쩔 수 없지만 그 외의 부분은 번거로운 입력을 최소화하기 위해 기술적인 방법을 적용합니다. 예를 들어 우리나라에서는 건강보험상의 정보를 사용자 동의를 얻고 가져와 사용자가 굳이 기재하지 않아도 됩니다. 미리 작성prefilled되는 것으로 대체하는 식입니다. 사용자가 직접 모든 것을 기입해야 하는 수고를 덜어주는 겁니다. 이 부분은 당연히, 그리고 반드시 기술과 연계됩니다.

복잡성의 문제가 생겼을 때 기술이 해결할 수 있는 부분이

많은 것 같아요. 더 구체적으로 말씀해주시겠어요?

특히 개인 신분을 증명해야 하는 것 혹은 대포 통장처럼 돈세탁과 관련된 범죄까지 미연에 방지하기 위해 '금융실명제'가 꼭 필요합니다. 이를 온라인화하려면 결국은 기술의 힘을 빌려야 해요. 주민등록증을 찍어서 스캔하는 기술과 페이스 인증을 지원하는 등의 기술은 무엇이 진짜인지 가짜인지 증명하는 방법으로 현재 많이 쓰이고 있어요. 이런 기술을 통해 금융 관련 사고도 방지하고 사용자에게 단순한 과정을 통한 편리한 사용성을 제공하죠. 복잡하고 지루해질 수 있는 과정

을 단순화하는 겁니다. 이렇게 되려면 여러 가지 보안 이슈를 해결하고 진짜 정보를 검증할 수 있어야 합니다.

또한 개인 정보를 충분히 안전하게 다룰 수 있는 기술이 중요합니다. 재미있는 점이 뭐냐면요. 사람들은 쇼핑 앱에 회원 가입을 할 때 자신의 정보를 입력하는 것에는 별로 신경을 쓰지 않아요. 하지만 은행에 등록할 때는 굉장히 민감해지죠. 아마 돈이 관련되어서 그런 것 같아요. (웃음) 앞으로 보안 기술은 점점 좋아질 테니 금융 서비스의 디지털화 역시 더 발전하리라 생각합니다.

디지털 환경에서의 금융 서비스는
어떻게 되어야 한다고 생각하세요?

은행에 가서 직접 하던 것을 화면으로 그대로 옮겨오는 것은 의미가 없다고 생각합니다. 그리고 좀 더 다양해져야 한다고 생각해요. 시각적으로 흥미를 끈다기보다 미세하고 자연스러움 그리고 재미까지 줄 수 있는 마이크로 인터랙션micro interaction을 통해 좀 더 사용성을 높여야 한다고 생각합니다.

오프라인 활동을 온라인으로 옮겨오면서 디지털화되는 요소들이 있는데요. 가령 마이크로 인터랙션을 통해 화면의 피드백을 더 많이 준다든지, 어디에 어떤 정보를 넣는다든지, 화면을 전환한 뒤 어디로 가는지, 입력해야 하는 정보와 입력하지 않아도 되는 정보를 잘 구별해서 고정되지 않는 좀 더 다양하고 똑똑하게 인터랙션을 잘 활용하면 사용성을 높일 수 있다고 생각합니다.

복잡함으로부터 오는 혼란을 해결할 수 있는 방법이 있을까요?

결국은 '입력해주세요.' '사인해주세요.' 등과 같은 일련의 과정을 얼마나 쉽고 편리하게 만드는가의 문제라고 생각합니다. 이런 문제는 디지털의 장점을 이용해서 복잡성을 해결할 수 있을 거예요. 궁극적으로는 그런 복잡함 자체를 아예 기술로 제거하는 것이 최종 목표라고 생각해요. 결국은 기술 혁신을 통해 향상해야 한다고 생각합니다. 기술이나 주제는 복잡성이 있을지라도 기술적으로 이를 해결할 수 있는 도전을 해야죠. '원자력 발전소의 복잡하고 많은 버튼 때문에 실수가 생긴다'라는 말이 있습니다. 이 기능이 다 필요한가부터 시작해서 지속적인 구조까지 적극 시도해야 한다고 생각합니다.

구조는 지속적인 시도입니다. 이렇게도 만들어보고 저렇게도 만들어보고 지속적으로 테스트해서 향상시켜야 해요. 구조는 결국 '강약'의 문제이기 때문에 우선순위에 따라 '무엇을 가장 보여주고 싶은가'를 중요하게 생각해야 합니다. 사용자가 모든 정보를 다 읽는다고는 생각하지 않아요.

기술적인 것 외에 금융 관련 UX를 할 때 무엇이 중요한가요?

'사람들에 대한 이해'입니다. 실제로 UX 사용자 리서치를 많이 하고 그 중요성이 날로 높아지고 있어요. 은행의 디지털화 부분이 어떤 사람이나 어떤 나라에서는 완전히 새로울 수 있기 때문에 프로토타이핑을 끊임없이 만들어서 검증을 진행하기도 합니다. HSBC는 오래전부터 전 세계를 상대로 작업해왔기 때문에 이미 구축된 데이터가 많습

니다. 아까 말했던 화상회의나 시스템을 통한 정보 교환이 활발하게 이루어지고, 이를 통해 여러 도움을 받을 수 있죠. 특히 각 글로벌 지부에서 진행하고 있는 리서치를 살펴보면 많은 도움이 됩니다.

앞으로 금융권 UX는 어떻게 나아갈까요?

시간을 거친 사용성의 학습을 통해 사람들이 금융 앱이나 웹의 UX에 얼마나 익숙해지는가가 중요하다고 생각합니다. 요즘 '밀레니얼 세대 millennials'는 온라인이 너무나 익숙한 환경에서 자라왔습니다. 그러다 보니 온라인상에서 거침없이 행동하죠. 앞으로 이런 세대가 쓰는 온라인 뱅킹 환경은 더욱 발전할 거예요.

UX 업무를 할 때 무엇을 중요하게 여기시나요?

제가 생각할 때 최적의 UX는 핵심을 파악하고 주변의 불필요한 장치들을 없애는 것 같습니다. 주변의 불필요한 장치는 여러 가지 형태가 될 수 있는데, 예를 들어 불필요한 설명 때문에 핵심을 놓치는 경우가 있거든요. 특히 금융 관련 UX에서는 콘셉트 자체가 어려울 수 있어서 부가적인 설명이 많아질 수 있습니다. 부가적인 설명이나 만약을 위한 장치를 많이 넣다 보면 자칫 핵심을 잃어버릴 수 있어요. 또한 우선순위를 잘 찾아서 강조할 것은 확실하게 강조하고 강조하지 않아도 될 것은 최소화해서 사용자가 짧은 시간 안에 내용을 파악하게 만들어야 한다고 생각합니다.

요즘 업무를 하면서 관심을 갖고 노력하는 것이 있나요?

두 가지가 있는데요. 첫째는 일하고 있는 곳이 글로벌 금융 기업이다 보니 여러 나라의 관계나 금융까지 생각하게 됩니다. 보통 금융 회사라고 하면 한 나라 안에서만 통용되는 기업을 생각하는데, 글로벌 은행은 그렇지 않습니다. 예를 들어 한 나라에서 다른 나라로 상품을 판매하는 경우가 있는데, 이런 것들에 관해서 공부하고 있어요. 같은 브랜드의 은행이라도 나라마다 법률 사항이 달라서 쉽지 않거든요.

다른 한 가지는 여러 가지 인터랙션 방법에 관심을 갖고 있습니다. 보통 금융 관련 앱이나 웹을 보면 입력 형태를 많이 고민해요. 대부분 딱딱하고 정제된 모습으로 보이는데 이 안에서 조금이라도 사용자에게 재미와 사용성을 높일 수 있는 인터랙션을 주려고 노력합니다. 예를 들어 계좌 등록이라면 여러 정보를 입력하는 지루한 과정일 수 있잖아요. 이 과정에서 최대한 사용자의 참여도를 높이고 재미를 준다든지, 사용자가 어떤 행동을 했는데 올바르지 않을 경우 알림 진동을 주는 등의 다양한 인터랙션 방법을 고민하고 있습니다.

새로운 기술과 인터페이스 밖의 UX

얼마 전, 뇌과학과 관련하여 유명 교수의 강연을 들었다. 그는 뇌파를 이용한 실험의 예시를 아주 흥미롭게 들려주었는데 꽤나 재밌었다. 아무것도 하지 않고 생각하는 것 자체만으로, 그 생각 그대로 컴퓨터에 글자가 타이핑되는 실험, 다리를 움직이겠다고 생각하는 것만으로 불구가 된 다리를 움직이는 원숭이 실험을 예시로 들려주었다. 앞으로는 뇌파를 분석하여 굳이 말하지 않아도 내 생각을 컴퓨터에 타이핑한다든가, 기계를 이용하여 무언가를 수행할 수 있게 되는 것이다. '뇌기계 인터페이스Brain-Machine Interface'라고 부르는 분야였다. 이것은 상상인가 과학인가. 나는 강연을 들으면서 세상에는 왜 이리 천재들이 많은지 놀라울 따름이었다. 그리고 그동안 실무를 하면서 수도 없이 느껴왔지만 이제는 정말로 상상만 하던 것을 빠르게 실현하는 시대임에 다시 한번 감탄했다. 직업병인지 뭔지 사람이 생각하는 것만으로도 이것저것 실현되는 이런 시대에 UX 디자이너로서 '나는 과연 무엇을 할 수 있을까' '무엇을 잘해야 할까' 하는 생각과 걱정이 들었다.

　'생각'만으로도 무언가를 실현하고 조작할 수 있다면, 지금 우리에게 익숙한 디바이스의 디스플레이 공간은 의미가 없어지거나 조금 적어지지 않을까 하는 단순한 의문도 든다. 물론 이건 약간 일차원적인 생각이다. 조금만 깊게 생각해보면 디스플레이 밖의 공간에서 이루어지는 인터랙션이 점점 늘어나고 익숙해진다 해도 디스플레이가 필요하고 유용한

곳은 반드시 있을 수밖에 없다는 것을 쉽게 알 수 있다. 정작 가장 중요한 것은 디스플레이 안의 인터페이스뿐 아니라 디스플레이 밖의 인터페이스도 고려해야 하는 상황이라는 사실이다. 이 사실은 곧 '사용자와 인터랙션할 수 있는 공간'의 의미가 많이 달라지거나 변화할 수도 있지 않을까 하는 생각으로 연결된다. 이미 모바일 폰이나 PC, 태블릿 등 각기 다른 디바이스의 공간을 넘나들며 같은 UX가 제공되고 있다. 나아가 기존의 특정 디바이스 안에 한정된 '사용자 경험'이 이제 온라인은 물론 오프라인까지 넘나들며 다양한 분야에서 더 넓은 개념으로 적용되는 것을 쉽게 접할 수 있는 시대다. 제스처나 인체의 일부, 예를 들어 홍채나 지문을 이용한 기술을 바탕으로 여러 가지 UX가 끊임없이 시도되고, 그중 일부는 성공적으로 안착하여 어느 정도 익숙한 UX 패턴이 되었다. 쉬운 예로 소리나 제스처만으로 채널을 돌리는 사용자 경험을 제공하는 TV도 있다. 어디 그뿐인가. 인젠가부터 지문 인식으로 폰의 잠금을 풀더니 지금은 그냥 폰 렌즈만 바라봐도 잠금이 풀리는 열려라 참깨 시대다. 이 얼마나 눈부신 기술의 발전이며 상상하던 기술의 실현인가.

최근 가상현실Virtual Reality, VR, 증강현실Augmented Reality, AR, 이제는 둘을 합친 혼합현실Mixed Reality, MR 등 가상현실과 관련된 기술과 더불어 AI 인공지능이 화제다. 구글과 아마존을 비롯한 해외 및 국내 업체들도 너나 할 것 없이 AI 스피커를

개발해 전 세계에 소개했다. 디스플레이를 가진 제품도 간혹 있지만 보이스 인터랙션을 기반으로 디스플레이가 없는 경우가 대부분이다. 사실 화면을 보며 인터랙션하는 것도 여러 가지 장점이 있지만, 다른 사람과 말하듯 대화하면서 인터랙션하는 것이야말로 더 자연스럽고 쉬운 일임에 분명하다. 말로 명령하고 말로 피드백을 받으니 손과 눈이 무척이나 자유로워진다. 난 내 할 일 하고, 넌 내가 원한 일을 하거나 나에게 알려주면 된다.

　요즘 사람들이 얼마나 바쁜가. 이토록 바쁜 세상 속에서 정보는 또 무지막지할 정도로 많다. 예쁘고 화려한 화면보다 콘텐츠에 집중하는 시대다. 더 빠른 시간 안에 더 많은 정보를 얻을 수 있는 방법이 각광받고 있다. 요즘 CNN이나 《뉴욕타임스New York Times》 같은 뉴스 어플리케이션을 보면 이런 트렌드를 정확하게 반영하고 있음을 알 수 있다. 빨리 인식시키고 빨리 이해될 수 있는 이미지 위주로 기사를 정리하고, 각 이미지와 함께 기사 내용을 축약한 초간단 요점 정리의 헤드라인을 제공하는 것이다. 바쁜 만큼 사람들은 빠르게 스크롤하며 기사를 살펴본다. 이미지와 두 줄 내외의 짧은 텍스트로 내용은 충분히 파악된다. 더 자세한 내용을 원한다면 그제야 클릭해서 진입한다. 이미지로 거의 모든 것을 전달한다는 측면에서 인스타그램의 UX와 별반 다르지 않다. 즉 콘텐츠 정보를 최소한의 시간으로 최대한 전달하고

최소한의 UI 요소나 플로를 사용함으로써 사용자가 초간단, 초간편의 정보 습득을 가능하게 하는 환경이다.

이런 시대에 UX 디자이너는 무엇을 고민해야 하며 과연 무엇을 할 수 있을까? 이런 환경에서 UX 디자인은 어떻게 설계되고 구현되어야 할까? 어떻게 하면 사용자에게 최적의 경험을 제공할 수 있을까? 그저 끊임없이 고민하며 공부하게 된다.

몇 해 전부터 AI 베이스 로봇의 UX 디자인을 하다 보니 여러 가지 리서치를 통해 관련된 공부를 많이 했다. 내가 알고 있는 로봇은 어렸을 때 보았던 SF 만화를 포함해 소설, 애니메이션, 영화에 등장하는 귀엽거나 혹은 인간을 능가하여 마침내 위협하기까지 하는 아주 다양한 캐릭터였다. 하지만 실제로 어떤 특정한 캐릭터의 로봇이 사람과 인터랙션하기 위해 필요한 UX 디자인은 이전에 내가 디스플레이 안에서 다루던 UX와는 차원이 달랐다. 이전에는 하지 않았던 로봇의 캐릭터에 대한 고민부터 시작해 디스플레이뿐 아니라 보이스 등 물리적인 환경은 물론, 개인적으로는 어떻게 하면 좀 더 인간과 자연스러운 인터랙션이 가능하게 만들 수 있을까 고민하게 되었다. 또한 시각, 청각, 미각, 촉각 등 여러 감각까지 고려한 인터랙션 아이디어를 많이 생각하게 되었다. 사실 이전부터 다양한 목적을 위해 구현되는 UX 작업을 했다고 생각한다. 그리고 여러 가지 기술의 도움을

받아 디스플레이 밖으로까지 이어지는 심리스seamless한 신들을 발굴하기 위해 노력했다고 생각한다. 하지만 로봇처럼 영화나 상상에서나 보던 제품들이 하나둘씩 이전보다 훨씬 빠르게 실현되고 있는 것이 또 다른 현실이다. 이전에는 없던 새로운 제품과 서비스가 생겨나고 있다. 자동차가 처음 생기고 컴퓨터가 처음 생겼을 때 이런 기분이었을까. UX 디자이너로서 이전의 노력과는 좀 더 다른 차원의 노력이 필요하다는 것을 절실히 느끼고 있다. 단순하게 사용자 클릭 수를 고려해 버튼을 어디에 놓고, 진입 장벽을 낮추려면 어떻게 해야 하는지와 같은 노력과는 다른 무언가가 필요하다.

무엇보다 중요한 것은 지금보다는 좀 더 다양한 시각에서 UX를 디자인해야 한다는 점이다. 앞으로는 스크린을 넘어서 이전에는 볼 수 없었던 제품이나 서비스의 UX 디자인하는 일이 더욱 많아질 것이다. 그리고 사용자는 내용 중심의, 지금과는 다른, 좀 더 고도화된 다각도의 사용자 경험을 요구하게 될 것이다. 사실 지금도 사용자 경험이라는 개념은 여기저기 영역을 넓혀가며 적용되고 있으며, 서로 다른 영역을 넘나들며 활발히 융합되고 있다. 이를 잘 이해하고 여러 영역 안에서 사용자 경험을 디자인하려는 노력이 필요하다. 점점 디스플레이가 사라진다고, 그러니 새로운 인터랙션을 고민해야 한다는 말은 쓸데없는 걱정이다. 디스플레이가 있고 없고는 따질 필요가 없다. 그보다 중요하고 더 집중해야

할 것은 기존 디스플레이에서 다 표현되던 것이 더 넓고 더 많은 방법으로 다양해지고 있다는 사실이다. 그만큼 사용자 경험이 여러 공간을 자유롭게 넘나든다는 뜻이고 따라서 그 안의 내용이 중요하다. UX 디자이너는 디스플레이도 하나의 공간이며 사용자가 여러 공간을 넘나든다는 점에 주목해야 한다. 결론적으로 공간과 공간의 연결이 중요해지는 것이다. 특히 사회가 점점 기술 덕분에 무한 연결되는 시대에는 기계와 사람 간의 인터랙션뿐 아니라 공간 개념 안의 인터랙션이 중요해지고 있다.

이러한 때에 UX 디자이너는 먼저 유연한 사고를 가져야 한다. 그리고 사용자에게 감동을 줄 수 있는 다양한 영역의 접점을 하나로 잇는 작업을 해야 한다. 이런 작업의 가장 성공한 예가 언박싱 경험이라고 생각한다. 이는 마케팅 등 여러 영역의 전략과 더불어 사용자 혹은 고객의 경험을 최적화하여 '진실된 순간'을 만들어낸다. 패키지를 하나하나 분리하는 언패킹의 경험부터 처음 아이폰을 켰을 때의 소리와 디스플레이를 통한 화면 디자인과 인터랙션까지 모두 일관된 목소리로 감동을 주기 위해 노력한다. 사용자의 오감을 모두 자극한다.

앞으로 UX 디자이너는 이런 성공 사례를 더 많이 만들어야 한다. 그러기 위해서 UX 디자이너는 지금보다 더 비즈니스 마인드를 길러야 한다. 또한 그 비즈니스

마인드 안에서 UX가 적절하게 설계되어야 한다. 아이디어 하나만으로 승부하기에는 헤쳐나가야 할 난관이 많으며, 이를 뒷받침할 기술적 요인이나 마케팅처럼 다양한 시각을 바탕으로 디자인된 전략적인 UX가 필요하다. 최종의 비즈니스 모델을 이해하고, 그 바탕에서 커뮤니케이션하고 성공해야 하는 것이다. 이렇듯 UX 디자이너의 영역은 계속 넓어지고 있다. 물론 이런 작업을 위해선 회사의 시스템 측면이나 최종 결정권자의 인사이트도 뒷받침되어야 할 것이다.

또한 기술이 발달할수록 기술 중심의 UX를 더 경계해야 한다. 기술 중심보다 인간 중심의 제품과 서비스를 기획해야 한다. 기술로 무엇을 해결할지보다 누구를 위해, 무엇을 해결할지 고민해야 한다. 하지만 지금도 신기술이 개발되면 거기에 UX를 맞추거나 새로운 기능을 주는 상황이 많이 일어난다. 이런 상황은 바뀌어야 한다. 기술 기반이 아니라 경험 기반의 UX가 발굴되어야 하기 때문이다. 이전이나 지금이나 새로운 기술을 활용해서 사용자에게 어떤 이득을 줄지 계속 연구하는 것이 중요하고, 앞으로도 마찬가지다.

대화형 인터페이스나 AI의 출현으로 누군가는 제품에 화면이 없어지는 세상이 올 것이라고 하고 또 누군가는 스크린 없는 디자인이 더 좋은 디자인이라고도 한다. 하지만 감히 속단하자면, 화면은 필요한 곳에 반드시 있어야 한다. 다만 앞으로는 전에 없던 상상 속 제품과 서비스를 위해

새로운 기술을 적용한, 화면을 넘나드는 인터페이스를
디자인하게 될 것이다. 그리고 UX 디자이너의 역할이나
영역이 더 넓어지고 세분화될 것이다. 예를 들어
UX 신에서 등장하는 '음악을 재생하세요.' 같은 문구를
정리하는 일을 이제는 좀 더 전문적으로 UX 작가_{UX Writer}가
하게 된 것처럼 말이다.

따라서 UX 디자이너는 디스플레이라는 틀을 기본으로
확장해나가던 사고에서 좀 더 유연해져야 한다. 그리고 그만큼
할 일도 많아졌다. 브랜드 사용자 경험이나 소비자 경험 같은
경험 시리즈가 점점 늘어나고, 모든 분야에서 사용자 경험을
소중히 여기고 반영하려는, 나아가 이를 이용해 최적의
제품이나 UX를 실현하려는 움직임은 무척 긍정적으로 보인다.
다만 이들 영역이 모두 잘 어우러져 사용자에게 최상의
경험을 제공한다는 공통된 목적을 위해 노력해야 한다.
그리고 그 큰 역할은 '경험의 설계자'로서 UX 디자이너들이
주도할 것이라고 믿어 의심치 않는다.

사용자 중심의 UX가 미래의 UX

폴 리 | LG전자 UX Designer

대니얼 박 | 현대자동차 HMI Designer

AI 등 새로운 기술을 기반으로 한 제품이나 서비스가 쏟아져 나오고 있습니다. 특히 이런 기술을 기반으로 디스플레이 없이 보이스 기반이나 위치 기반의 UX가 점점 더 많아지고 있는데요. 실무에서 느끼기에 어떠신가요?

대니얼 차량 같은 경우는 운전자가 디스플레이를 직접 작동하면 운전 중에 주위 분산 같은 문제를 일으키기 때문에 보이스 기술을 활용한 UX를 많이 시도하려고 노력하고 있습니다. 굳이 직접 작동하지 않고 허공에서 손을 최소한으로 움직여 조작하는 방법들도 연구가 진행되고 있어요. 최근 여러 해외 학회에서도 AI 어시스턴트와 커뮤니케이션하는 일이 얼마나 친근해지고 있고 정말 사람과 대화하는 것처럼 느끼면서 운전하는 것이 차량에 대한 믿음을 얼마나 강화하는지에 대한 논문이 발표되고 있습니다. 이런 트렌드를 볼 때 저는 자동차 UX에서는 소위 VUXVoice User Experience나 AI 기술이 지금보다 더 제품에 녹아들 거라고 생각합니다.

폴 전적으로 동의합니다. 하지만 제가 일하는 스마트폰 업계는 좀 방향이 다른 것 같아요. 사실 개인적으로 AI에 대해 못 미더웠거든요. 잘 알아들을 수 없다고 생각했어요. 하지만 요즘은 최소한 길 찾기나 정보 검색 정도는 웬만한 수준에 도달한 것 같다는 생각이 듭니다. 아직 스마트폰은 디스플레이를 직접 손으로 누르는 등의 물리력을 가해서 인터랙션하는 방식이 더 우세한 것 같습니다. 스마트폰의 경우 인터페이스가 없는 인터랙션은 회의적이에요. 요즘은 스마트폰 펜을 차용하는 회사가 많아지고 있는데요. 더 디테일한 기능을 더 잘 쓰게 만

들어주는 데 집중하는 것 같습니다. 간단하고 한정적인 작업으로 국한되면 좋겠지만, 스마트폰은 '전화 걸어줘' '정보 찾아줘'처럼 명확하게 규정된 작업 외에 그 이상을 예측하거나 아주 복잡한 작업이 많죠. 때문에 보이스나 제스처를 통한 인터랙션 UX로는 모든 것을 다루기에 부족합니다. 또 스마트폰은 스크롤을 포함해서 손으로 작동하는 것에 특화된 부분이 있어서 지금의 기술 수준보다 더 고도화되어야 가능할 것 같습니다. 더 시간이 필요할 거예요. 스마트폰과 그 외 다른 분야는 진화하는 과정이 좀 다르다고 생각합니다. 분명한 것은 디스플레이는 없어지지 않을 것이고, 기존의 것들이 발전하면서 AI, AR 등과 같은 기술을 이용한 UX가 출현해서 더 편리한 경험이 추가되는 개념이 될 것 같습니다. 지금도 그렇고요.

화면의 상대적인 중요성이나 영역이
점점 줄어들고 있다고 생각하시나요?

폴　앞서 말씀하신 것처럼 디스플레이 영역은 지속되고, 보이스 같은 다른 인터랙션이 추가될 것 같다고 생각합니다. 물리적인 사이즈만 봤을 때는 현재 디스플레이 크기가 점점 커지고 있고 소비자도 그걸 원하는 것 같아요.

대니얼　자동차의 디스플레이도 점점 커지고 있습니다. 예전의 물리적 버튼이 디스플레이 안에 들어가고, 전기차 시대가 되면서 디스플레이가 커지고 있어요. 새로운 인상을 주고 있죠. 그리고 자율주행 시대가 되면서 차 안에서 운전 이외의 활동을 많이 하게 되었는데요.

그러면서 디스플레이가 커지고 있죠. 그만큼 자동차의 인테리어나 제품 디자이너의 역할은 점점 줄어들고 UX 디자이너의 역할이 점점 더 중요해지고 있는 것 같습니다.

스크린으로 보여주고 인터랙션하던 경험들이 기술이 좋아지면서 스크린 밖에서도 실현되고 있습니다. 사실 그동안 기술이 따라오지 못해 할 수 없이 스크린상으로 표현된 경우도 많거든요. 디스플레이 안에 국한되었던 것이 스크린에 한정되지 않고 더 자유로워진 것은 사실이에요. 기술이 점점 좋아지면서 UX 디자이너가 새롭게 고려해야 하는 상황이나 중요하게 생각해야 하는 점이 있을까요?

대니얼 새로운 기술이 계속 발달하면서 UX 디자이너의 영역은 계속 넓어지고 있습니다. 예를 들어 AR을 통해 더 풍부하고 직관적으로 UX를 제공할 수 있어요. 어디에서 우회전을 해야 할지 도로 위에 직접 표시해주거나 전면 유리에 위험 표시가 나타나는 기능이 생긴다면 정말 효과적일 겁니다. 이런 효과를 극대화할 수 있는 기술 기반의 기능을 활용하는 콘텐츠나 UX를 발굴하는 작업이 필요할 것 같습니다. 보이스 인터랙션 같은 경우에도 새로운 콘텐츠를 제공할 수 있을 거예요. UX 디자이너는 그런 새로운 기술을 활용해서 사용자에게 어떤 이득을 줄지 계속 연구해야겠죠.

폴 동의합니다. 굉장히 많은 그리고 여러 기술이나 상황이 밀려오고 있습니다. 그런 변화가 밀려오기 전까지 이루어놓았던 기존의 구

조들이 새로운 기술을 받아들이려면 이전 것들의 바탕을 어느 정도 새롭게 만들어야 하는 부분이 있습니다. 다시 말해 기존의 것으로 앞으로 다가올 미래를 반영하기 어려우니 기반을 뜯어 고치고 있는 부분이 있죠. 그런 점을 UX 디자이너가 잘 파악해야 할 것 같습니다.

이런 시대에 UX 디자이너는 무엇을 고민해야 할까요?
UX 상호작용은 어떻게 접근해야 한다고 생각하시나요?
대니얼 기술을 기반으로 뭔가 새로운 것을 고민할 때 기술 중심이 되면 안 된다고 생각합니다. 하지만 요즘 UX 디자이너들은 일단 기술이 있고, 거기에 맞춰 무엇을 넣을지 고민합니다. '사람들이 진짜 원해서'라기보다 기술에 맞추고 있는 경향이 있는 것 같아요. 새롭고 유용한 기술들이 쏟아지다 보니 상황이 그렇게 되는 면도 있겠죠. 하지만 근본적으로 UX 디자이너는 사람들에게 무슨 편리함을 줄까, 어떤 재미있는 경험을 줄 수 있을까를 먼저 고민해야 한다고 생각합니다.

맞습니다. 마치 기술을 자랑하는 UX가 되는 건 경계해야 한다고 생각해요. 사용자 패턴이나 필요를 통해 기술이 개발되어야 하고 기술 베이스로 사용자 중심의 UX를 개발해야 합니다. 하지만 지금은 신기술이 개발되면 거기에 UX를 맞추거나 새로운 기능을 주는 상황도 많은 게 사실이죠. 이런 경향은 바뀌어야 할 것 같아요. 중요한 것은 기술 기반이 아니라 경험 기반의 UX 발굴이니까요. 혹자는 스크린 없는 UX가 좋은 UX라고 합니다. 경우에 따라서

음성이나 제스처 등이 더 직관적일 때가 있긴 합니다.

어떻게 생각하시나요?

폴 예전에도 그랬고 지금도, 사용자는 본인이 진짜 원하는 것을 잘 모를 수 있습니다. 그래서 UX 디자이너는 사용자에게 뭔가 동기부여를 하거나 질문을 던져야 합니다. 디스플레이의 인터페이스가 없다는 것은 사용자가 당장 경험해보지 못한 것이기에 이를 파악하는 과정이 필요해요. 당장 무엇을 해야 할지 모를 수 있는 거예요. 로봇이 생활화되고 마치 영화 〈블레이드 러너Blade Runner〉에 나오는 수준 정도의 기술이 바탕이 된 뒤에야 스크린 인터페이스가 없어도 효과적인 UX를 전달할 수 있을 겁니다. 그런 시대는 쉽게 오지 않을 거라고 생각해요. 그리고 사람은 일단 내가 무엇을 해야 하는지, 어떻게 해야 할지 알려주는 단서가 있어야 수월하게 무언가를 실행할 수 있어요.

그런 단서들을 주고 행동을 유발하는 뭔가를 주는 것이
UX 디자이너의 역할인 것 같아요.

폴 디스플레이의 구조 자체가 간단해질 수는 있지만 제로가 된다는 건 동의하지 않아요.

대니얼 디스플레이 자체가 아예 없는 건 좀 답답하게 느껴져요. 구글 어시스턴트나 아마존 알렉사Alexa 같은 인공지능 플랫폼을 통해 무언가를 말로 실행했을 때 스크린을 통해 확인하는 과정이 필요할 것 같아요. 하지만 AI가 더 고도화된다면 얘기가 달라지겠죠. 피자를 주문할 때 이전에는 반드시 사람과 전화 통화를 했는데 이제는 앱을 통

해서도 가능하고, 나아가 보이스 어시스턴트를 통해 주문할 수 있게 됐잖아요. 그만큼 사용자의 노력도 덜 들어가게 됐죠. 그런 것들이 좀 더 고도화된다면 그리고 활용 범위가 더 넓어진다면 스크린이 필요 없는 상황이 올 것도 같아요. 하지만 먼저 기기에 대한 완벽한 믿음이 생길 정도의 수준이 돼야겠죠.

스크린은 지금이나 나중에나 필요에 따라 있고 없고가 판단될 것이라고 생각합니다. 당연히 반드시 필요한 곳에는 존재하고 점점 필요 없어지면 사라지겠죠. 하지만 모든 것에서 스크린 인터페이스가 사라진다는 것은 무리한 상상이라고 생각해요. 스크린 인터페이스를 통한 인터랙션이 필요한 곳은 반드시 있을 테니까요. 온 더 디스플레이와 오프 더 디스플레이를 넘나드는 혹은 심리스한 자연스러운 연결이 있는 UX, 인터랙션은 무엇을 고려해야 할까? IoT 측면에서 말씀해주셔도 됩니다.

폴 당연히 자연스러운 연결을 고민해야죠. 이를 위해 중요한 것은 메타포가 일치해야 한다는 점입니다. 사용자가 음성으로 듣는 메타포와 눈으로 보는 메타포가 일치해야 합니다. 예를 들어 사과가 연결된 모든 기기에서 사과를 빨갛고 먹는 것으로 일치해서 알아들어야 합니다. 이 부분을 맥락적으로 이해하여 그 메타포를 잘 알아듣고 UX적으로 시각, 청각 등을 통해 일관되게 전달해줘야 할 것 같습니다. 이것도 어쨌든 기술이 바탕이 돼야겠죠.

대니얼 디스플레이 간의 심리스한 경험은 여러 가지 커뮤니케이션

이 일관적인 경험을 쥐야 한다고 했을 때, 전체적인 톤 앤드 매너tone & manner를 맞춰야 한다고 생각합니다. 그러니까 시각, 청각 등 모든 감각에 동원되어 전달되는 톤 앤드 매너가 같아야 한다는 거죠. 그래야 기기와 기기 사이의 경계를 느낄 수 없을 것 같습니다.

앞으로 UX 디자이너는 어떤 방향으로 나아갈까요?

대니얼 풀 스택 디자이너Full Stack Designer, 그러니까 다방면으로 하는 디자이너라는 새로운 명칭을 들어 본 적이 있어요. 지금도 그렇지만 점점 더 그렇게 될 것 같아요.

지금처럼 전체를 보면서 시나리오를 그리고 프로토타이핑도 만들고 인터랙션 모션도 주는 등 모든 부분을 잘 아는 인재가 더욱더 필요하다고 보시는 거죠?

대니얼 맞아요. 예전에는 사용하는 프로그램도 분야별로 분명하게 나뉘어 있었는데 요즘은 서로 통합되고 공유되고 있어요. 이걸 보면 분야의 경계가 점점 모호해지고 필요 없다는 생각이 많이 듭니다. 지금도 충분히 디자이너가 콘텐츠도 기획하고 어느 정도 개발, 구현까지 다 할 수 있으니까요. 그에 필요한 프로그램이나 언어 등도 그런 방향으로 발전하고 있는 것 같습니다.

거기다 UX 작가라는 직업도 있잖아요. 사람들이 쉽게 이해할 수 있도록 단어를 만들고 기능을 잘 설명하는 것이 중요한 만큼 사용자 경험 측면에서 직관적이고 효과적으로 말을 전달할 줄 아는 자질도 필요한 것 같습니다.

폴 맞습니다. 포털이나 인터넷 쇼핑에서는 따로 톤 앤드 매너에 맞춰서 글만 정리하는 전문가가 있습니다. 그리고 예전에는 '음악을 재생하려면 재생 버튼을 누르세요'라고 했는데 이제는 '음악 듣고 싶으면 그 버튼 눌러봐'라는 식으로 구어체를 사용해서 사용자와의 거리를 좁히고 실생활에서 쓰는 말을 제공하려고 많이 노력하고 있어요. 예전에는 전화 걸고 채팅하는 단순한 기능이 많았지만 지금은 정말 설명을 잘해야 하는 혹은 이름을 정말 잘 붙여야 하는 고도화된 기능이 많기 때문인 것 같습니다. 이런 서비스나 기능을 조금이라도 사용자가 쉽고 잘 사용할 수 있게 하려는 노력이 더 중요해졌죠. 이런 측면에서 책을 많이 읽지 않는 사람은 UX 디자이너가 되기 힘듭니다. 요즘은 그래픽이나 사용자 인터랙션을 포한함 사용자 경험 자체가 상향 평준화되었기 때문에 웬만해서는 차별화되지 않아요. 이럴 때일수록 UX 디자이너가 자신의 새로운 아이디어를 어떻게 표현하고 설득하는지가 중요하다는 점을 인지하고 고민해야 합니다.

대니얼 사실 커뮤니케이션 능력도 굉장히 중요합니다. 특히 큰 조직에 있을수록 그래요. 여기서 말하는 커뮤니케이션은 소위 말하는 '말발'이 아닌 '설득력 있는 전달'입니다. 내가 정말 괜찮다고 생각하는 기능이나 콘텐츠가 실제로 양산되기까지는 정말 많은 과정을 거

치거든요. 그 시간 동안 수많은 설득 과정을 겪어야 하죠. 자신이 원하는 UX의 방향을 잘 관철하기 위한 일련의 과정이 커뮤니케이션이에요. 그 능력을 갖추고 있어야 양산까지 갈 수 있다고 생각합니다. 설득을 위한 자료를 어떻게 잘 만드는지도 중요하고요.

그리고 다양한 분야에 많은 관심을 가져야 할 것 같아요. UX 디자인은 남들이 생각하지 못한 아이디어를 발굴하고 그것을 적용해서 편리한 사용성을 제공하는 일이잖아요. 경쟁도 심하기 때문에 남들보다 더 다양한 경험이 필요하고 그 경험들을 통해 좋은 아이디어도 내야 하죠.

대니얼　여러 분야에 씨앗을 많이 뿌려야 아이디어라는 큰 나무가 됩니다. 그리고 너무 당연한 얘기지만 본인이 하고 있는 서비스나 제품에 대한 관심은 기본이고 많이 써봐야 합니다. 간과할 수도 있는 부분이지만 정말 중요하죠.

팬데믹 시대의 UX

Feat. UX 디자이너가 해야 할 일들

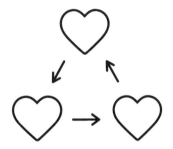

지난 3월에 메일 한 통을 받았다. 2020년 구글 I/O(I와 O는 두 가지 의미를 담고 있다. 첫째는 입력을 뜻하는 'Input'과 출력을 뜻하는 'Output', 둘째는 '혁신은 개방 속에 있다Innovation in the Open'를 의미한다)가 코로나 바이러스로 물리적 개최를 취소한다는 내용의 메일이었다. 안 그래도 설마 했는데 역시나 취소였다. 구글 I/O는 매년 5월이나 6월에 샌프란시스코 마운틴뷰에서 열리는 구글 주최의 세계적인 개발자 컨퍼런스다. 온라인이나 오프라인으로 모두 참여 가능한데, 특히 오프라인으로 현지 컨퍼런스에 참여할 수 있는 티켓 수는 한정되어 있다. 직접 참가하려는 사람들이 워낙 많다 보니 초청 아니면 추첨으로 참가 티켓을 얻어야 한다. 그런데 웬걸? 오랜만에 당첨되었지 뭔가! 티켓 값도 지불하고 일찌감치 호텔 예약도 완료했다. 그리고 오매불망 샌프란시스코의 어느 날씨 좋은 날, 미국 잔디밭에 앉아 축제 같은 컨퍼런스를 즐길 생각에 두근두근 설레발치고 있었는데……. 아쉽다.

순식간이었다. 뉴스에서 코비드19COVID-19, 일명 '코로나'라는 새로운 바이러스가 중국에서 심각하게 유행 중이라는 소식을 들은 지 얼마 되지도 않았는데, 한국은 물론 전 세계가 팬데믹Pandemic 공포에 휩싸였다. 여행은 물론 구글 I/O 같은 컨퍼런스, 종교 행사 등 사람들이 모이는 공공장소 출입이 제한되었다. 마스크를 쓰고 손을 자주 씻으며 사회적

거리를 두는 등 생활 방역 지침이 생겼다. 가족이나 친구들과 마음 편하게 웃으며 지내던 평범한 일상이 얼마나 소중한지 진심으로 느꼈다. 또한 이런 예기치 못한 상황에서 정부의 신속한 정책 및 공적 시스템 그리고 시민들의 자발적인 협조와 서로를 배려하는 마음이 얼마나 중요한지도 깨달았다. 우리나라는 IT 강국이라는 말을 다시 한 번 증명하며 여러 가지 기술을 이용한 효과적인 방역을 실시하고 있다. UX 디자이너로서 개인적으로 느낀 점도 많았다. 확진자 수와 동선 그리고 마스크 판매처와 재고를 알려주는 서비스를 사용해보고 개선할 점들을 고민해보기도 하고 앞으로 어떻게 사람들의 생각과 행동이 변화할지 예측해보기도 했다.

언젠가는 백신이 개발되어 코로나도 잠잠해질 것이다. 하지만 일부 전문가들이 말하듯 앞으로 인류는 코로나 같은 팬데믹 상황을 언제라도 다시 겪으며 살아갈 수 있다. 그래서인지 마음이 완전히 편하지는 않다. 코로나 이전과 이후 우리의 삶은 분명히 다를 것이다. 그만큼 여러 가지 생활 속 변화가 생겼고, 사람들은 그 변화에 맞춘 새로운 방식에 차차 적응해나가고 있다. 그리고 이렇게 달라진 생활 방식은 지금 이 순간에도 IT 솔루션이 뒷받침된 다양한 비즈니스로 창출되고 있다. 사람들의 생각과 행동이 바뀌면서 나타난 라이프 스타일의 변화와 업계의 동향을 UX 디자이너는 누구보다 빨리 알아채야 할 것이다.

코로나로 생긴 비대면의 필요성과 요구가 이전보다 더
강해지고 많아지면서 소위 말해 언컨택트uncontact 혹은
언택트untact 시대가 왔다. 물론 이미 많은 비대면 서비스가
디지털 세대를 위주로 널리 사용되고 있다. 예를 들어
키오스크KIOSK를 통한 주문이나 어플리케이션을 이용한 배달
서비스 그리고 드라이브 스루를 통한 음료 픽업, 은행에 가지
않아도 계좌를 개설할 수 있는 등 다양한 비대면 서비스가
활발하게 제공되고 있다. 학교에 가지 않고도 교육받을 수
있는 온라인 강의나 회사에 출근하지 않는 재택근무는
그렇게 새롭고 놀라운 이야기도 아니다. 하지만 지금처럼
사람들이 그 어느 때보다도 더 긍정적으로 비대면을 원하고
필수로 활용하고 있는 상황은 처음이다.

특히 개인적으로 체감하는 변화 중 하나는 일하는
방식이다. 원거리에 있는 부서나 사업자와 회의할 때나
가끔 진행하던 화상회의가 재택근무자 간에 일상이 되었다.
재빠르게 프로그램을 세팅하고 회의 약속을 메일로 잡는 등
어쩔 수 없는 상황에 모두 슬기롭게 움직였다. 원활한 협업을
도와주는 플랫폼이 뜨기 시작했고, 구글도 보안 및 환경을
강화하여 화상회의 프로그램 미트Meet를 발 빠르게 제공했다.
그뿐만이 아니다. 그동안 지지부진했던 원격 의료 이슈도
다시금 활발하게 진행되고 있다는 소식이 들려온다. 많은
시간이 걸려야 일반화될 수 있는 변화들이 좀 더 속도를 내며

현실화되고 있는 것이다. 또한 어려움 속에서도 웃음을 잃지 않으려는 듯 사람들은 그들 나름의 슬기로운 방콕 생활을 위한 방법을 터득하고 SNS를 통해 공유했다. 게임, 영화 같은 엔터테인먼트와 홈 트레이닝 분야의 스트리밍 서비스 구독 및 구입이 식료 및 생활 용품 구매와 함께 급증했다.

아마존은 몇 년 전부터 아마존 고Amazon Go라는 비대면 무인 상점을 서비스하고 있다. 계산대 점원이나 셀프 체크아웃까지 없애버린 아마존 고는 AI, 머신 러닝, 고성능 카메라, 센서를 이용한 컴퓨터 비전잉visioning 등 최첨단 기술을 사용한다. 사용자가 특정 앱을 다운받고 매장에 들어가 자유롭게 쇼핑한 뒤, 자동으로 비용이 청구되고 결제되는 시스템이다. 이와 비슷하게 중국 최대 전자상거래 업체 알리바바Alibaba는 타오 카페Tao cafe라는 무인 점포를 시험하고 있다. 스타벅스Starbucks는 사이렌 오더Siren Order를 이용해 이미 비대면 서비스를 제공하고 있다. 코로나로 스타벅스의 어플리케이션 가입자와 사이렌 오더 사용자가 폭발적으로 늘어난 것을 보아도 비대면이 대세긴 대세다. 다만 완벽한 비대면으로 가는 속도가 코로나로 좀 더 가속화되었을 뿐이다.

이런 상황을 보고 겪으며 UX도 이제는 속도전이 될 것이라는 생각이 든다. 이제까지는 누가 먼저 새로운 기술을 통해 특별한 기능을 제공할 것인가에 속도를 냈다면, 이제는 UX 측면에서 누가 먼저 비대면에 맞는 경험을 제공할

것인가가 더 중요해질 것이다. 시대의 흐름을 빠르게 포착하여 기존의 제품 및 서비스를 전환하거나 그에 맞는 경험을 유연하고 빠르게 제공해야 하는 것이다. UX가 먼저 나서서 새로운 기술을 더 빠르게 적용하고 제안할 수 있어야 한다.

그렇다면 UX 디자이너는 팬데믹이 낳은 비대면, 언택트 시대를 구체적으로 어떻게 대응해나가야 할까? AI 등의 기술 발전을 통한 새로운 제품과 서비스 그리고 점점 초연결성으로 가는 이 길목에서 팬데믹이 가속도를 붙이면서 사용자는 어느 때보다도 익숙한 경험을 넘어선 더욱 효과적이고 강력한 사용자 경험을 요구하고 있다.

우선 비대면 시대에 제공되는 UX는 사용자에게 믿음을 주어야 한다. 사람 간의 직접적이고 물리적 대면이 점점 줄고, 아예 없어지기도 하는 상황에서 사용자는 더욱더 믿음이 필요하다. 즉 사용자가 비대면 서비스를 온전히 믿고 사용할 수 있도록 만들어야 한다. 특히 의료 서비스처럼 사람 목숨을 다루거나 캐시리스cashless처럼 돈의 실물이 없어질 때 이루어지는 극히 민감한 서비스들은 사용자가 얼마나 상황을 잘 이해할 수 있는지와 예외 경우를 모두 배려하여 전체 경험 프로세스를 얼마나 꼼꼼하게 설계하느냐에 따라 그 효용성이 결정될 것이다.

또한 비대면 서비스가 제대로 작동하려면 목적 달성 과정에서 사용자가 도움을 요청할 일이 거의 없어야 한다.

다시 말해 문제 해결을 위한 질문이나 예기치 못한 문제 발생에 대한 요청이 없어야 한다. 아주 단순하고 정확해야 한다. 이런 측면에서 보안 문제에도 철저하게 대비하고 이를 해결해야 한다. 이는 지금이나 앞으로나 언제나 중요한 사안이지만 비대면이 강화될수록 더욱 정교하고 빈틈이 없어야 한다. 눈에 보이지 않는 바이러스를 피해 물리적 안전을 추구하지만 이를 위해 추구하는 비물리적 온라인상에서도 안전은 여전히 필요하고, 오히려 더 강화된 안전을 보장받아야 하는 상황이다. 하지만 어찌됐든 한동안은 필요에 따라 대면과 비대면이 공존할 것이다. 따라서 적어도 지금은 이 두 가지 상황에 대한 이질감 없는 경험을 제공해야 한다. 결국은 완벽한 비대면을 추구하게 될 테지만 말이다.

비대면 상황에서 사람들은 더 재미있고 실제 같은 경험을 찾게 될 것이다. 특히 코로나로 인해 요즘 같은 어두운 분위기에서는 상황을 긍정적으로 즐길 수 있는 경험들이 필요하다. 온라인상의 경험은 더 재미있고 현실처럼 생생해야 한다. 직접적이고 물리적인 경험만이 진정한 경험이라고 말할 수는 없다. 조립식 가구 및 생활 용품 브랜드 이케아Ikea는 최근 코로나 때문에 생긴 자가격리self quarantine 덕을 톡톡히 보고 있다. 사람들은 휴식 공간인 집이 재택근무를 위한 홈 오피스 공간으로 변신하기를 원했고 홈 오피스 아이디어나 메이크오버makeover처럼 어떻게 홈 오피스를 꾸밀지에 대한

키워드가 인기를 끌기 시작했다. 사람들은 이런 니즈를 가지고 각자의 집에서 '이케아 플레이스Ikea Place'를 사용하기 시작했다. 이케아 플레이스는 소비자가 직접 매장에 가지 않아도 자신의 공간에 원하는 가구를 배치해보면서 인테리어를 미리 확인할 수 있는 구글의 AR코어ARCore 플랫폼을 이용한 어플리케이션 서비스이다. 이러한 흐름에 속도를 내듯 2020년 4월, 이케아는 AI 이미징 스타트업 '지오매지컬 랩Geomagical Labs'을 인수했다. 이 스타트업이 가지고 있는 3D 및 AI 기술로 좀 더 질 좋은 가상 서비스를 제공하기 위해서다. 물론 기존에 없던 서비스도 아닌 데다 직접적이고 물리적인 경험은 아니지만 이케아가 제공하는 가상 경험은 그 자체로 재미있고 실감난다. 그리고 유용하다. 본격적인 비대면 시대의 소비를 위해 이케아처럼 소비자의 니즈를 만족시킬 수 있는 서비스와 UX는 더 많이 등장할 것이다. 특히 코로나를 계기로 AR 혹은 VR 같은 기술의 실용성과 활용 범위의 측면이 실생활에서 검증되었다. 그 어느 때보다 니즈도 많아졌다. 기술을 이용한 생생한 경험과 오프라인의 직접적이고 물리적인 경험을 충분히 대체할 만한 것들이 필요한 것이다. 재미와 함께 말이다.

하지만 디지털을 통한 비대면 제품 및 서비스가 발달할수록 디지털 양극화는 더욱 심해질 것이다. 따라서 비대면이 생활화될수록 디지털 취약층을 더욱 배려해야

한다. 디지털 환경에 익숙하지 않거나 제대로 된 서비스를
받지 못하는 디지털 취약층을 어떻게 고려해야 하는가도
중요한 문제다. 지금도 우리네 부모님들은 스마트폰이
어렵다고 말씀하신다. 그들에게 폰트를 키우고 메뉴 아이콘을
최소화하고 부채꼴을 수도 없이 설명하지만 나는 늘 좌절한다.
그럼에도 효도는 계속되어야 한다. 세대적인 이유뿐 아니라
경제적으로나 처한 환경으로 소위 말해 디지털 낙오자는
생기기 마련이다. 본격적인 비대면 시대에서 이런 사용자들을
어떻게 배려할 수 있을지 고민해야 한다. 자본의 양극화에
따라 부자와 가난한 자가 누릴 수 있는 것들이 팬데믹 같은
혼란의 시대에는 더 극명한 차이와 차별을 만든다. 디지털
양극화에 따른 부자와 가난한 자도 마찬가지다. 물론 이런
상황은 정부 주도 아래 각 분야의 사람들이 함께 노력해서
풀어나가야 한다. 그중에서 UX 디자이너가 할 일은 분명하기
때문에 더 적극적으로 해결책을 고민해야 한다.

　　마지막으로 팬데믹 시대에 UX 디자이너는 선한 영향력을
끼쳐야 한다. 코로나의 혼란과 고통의 시간을 겪으면서
가장 인상 깊었던 것은 몇몇 개발자가 본인의 재능을 이용해
누적 환자나 동선 제공 어플리케이션을 만들어 사람들에게
무료로 제공한 일이었다. 그것을 보면서 나도 도움될 일이
없을까 잠시나마 생각했고 한편으로 부끄러운 마음도 들었다.
궁극적으로 사람을 위해 사람들에게 더 나은 생활을 제공하기

위해 일하는 직업적 소명을 가진 UX 디자이너들이 이런 위기에서 선한 마음을 가지고 적극적으로 참여한다면 혼란을 더 빨리 극복할 수 있는 방법을 찾아내지 않을까 생각한다.

"우리의 삶은 코로나 이전과 이후로 바뀔 것입니다."

우리나라 질병관리 본부장의 말이다. 코로나 이후 정치, 경제, 산업, 교육, 놀이 등 전 분야에 걸쳐 일어난 새로운 변화가 우리의 지금을 바꾸고 있다. 다시는 이전으로 돌아갈 수 없을 것이다. 하지만 이제껏 위기가 찾아올 때마다 인류가 늘 그랬듯이, 극복할 수 있는 여러 대안이 나오고 있다. 그리고 인류는 거기에 적응해나갈 것이다. 우리는 그 변화와 적응의 한 과정에 있다. 사람들의 생각과 행동이 급속도로 바뀌고 있는 이 팬데믹 시대에 UX 디자이너는 그 과정의 모든 경험을 디자인하는 주체로 그 역할이 더욱 중요해질 것이다. 비록 몸은 멀리 있으나 디지털로 더 가까워지고 있는 현실에서 UX 디자이너로서의 책임감은 더욱더 커지고 있다.

이야기를 마치며

대략 10년을 전후로 사용자 경험이라는 말이 너무나 익숙해졌다. 관련 업계 또한 빠르게 발전했고, 소비자나 사용자에 대한 경험과 관련된 일반인의 지식 또한 풍부해졌다. 업계의 규모가 커진 만큼 많은 사람이 유입되었다. 이제 많은 사람이 자신을 UX 디자이너라고 소개한다. 개인적으로는 최근에 UX와 관련된 인력의 증가 속도나 숫자가 기하급수적으로 느껴진다. 볼이 터져라 풍선을 빵빵하게 불어 풍선이 점점 커지고 마구 팽창하고 이내 얼굴을 덮어 버렸다. 언제 터져 바람이 다 빠져나갈지 모르는 상태로 불안한 기분이 든다.

행복하면 슬슬 불안해지는 걸까. 아주 솔직하게 언제까지 UX 디자이너가 지금처럼 각광받고 흥할 수 있을까 의문이 드는 것도 사실이다. 무엇이든 변화하기 마련이고 생겨나고 사라지기도 한다. 지금 '핫'하다고 영원히 '핫'할지는 그 누구도 장담할 수 없다. 하지만 적어도 나는, UX 디자이너로서의 시작은 각자 다를지라도 지금까지 많은 변화를 겪으며 우리 스스로 진화하고 발전해나갔다고 생각한다.

하루아침에 우리의 영역이 사라지는 일은 없을 것이다. 나날이 새로운 기술이 쏟아져 나오고 기존의 기술 또한 한 걸음 더 나아가고 있다. 이를 바탕으로 상상이 현실이 되는 속도 또한 점점 빨라지고 있다. 마치 어느 순간 우리 모두가 개인 모바일 폰을 가지고 다니게 된 것처럼 우리 생활을 180도나 그 이상 바꿔버릴 혁신적인 기술이 다시금 세상에 공개될 것이다. 이미 현실화되고

있어 쉽게 예상할 수도 있다. 그것은 아마도 AI와 관련된 여러 가지 디바이스나 로봇, 자율주행 차 혹은 우주 식민지 혹은 우주 여행처럼, 지금 우리가 실현하기 위해 노력하고 있는 기술이 될 것이다. 언젠가는 정말로 자율주행 차로 출근하고 로봇이 우리의 비서가 되어 우리를 돌봐주며 우주로 휴가 가는 날이 올 것이라 믿는다. 중요한 사실은 지금 우리가 그 실현 과정에 서 있다는 점이다.

이런 과정의 한가운데에서 UX 디자이너는 오늘도 열심히 상상의 실현에 기여하고 있다. 새로운 기술을 기반으로 변화될 미래에 UX 디자이너는 더 많은 일을 하게 될 것이다. 따라서 좀 더 넓은 영역 안에서의 세분화된 전문성과 독보적인 크리에이티비티가 필요하다.

미래의 기술은 좀 더 고도화되고 지금보다 영역과 영역을 더 자유롭게 넘나들며 융합할 테고, 따라서 미래를 위한 작업들은 더욱 다양한 경험과 지식을 요구할 것이다. 따라서 UX 디자이너는 지금보다 더 다양하게 경험해야 한다. 많이 느껴야 하고 글로 써서 정리하여 많이 공유하며 사람들과 커뮤니케이션하고 공감해야 한다. 책만 읽지 말고 갤러리에 가고 그림을 그리고 타이포그래피를 배워야 하며 다양한 분야의 사람들과 대화해야 한다. 업무와 상관없어 보이는 경험도 결국 많은 도움이 될 것이다. 단어만 많이 안다고 영어를 잘한다고 말할 수 없다. 여러 단어를 이용해 문장을 만들고 이 문장으로 다른 사람과 커뮤니케이션하며

공감대를 형성할 수 있어야 한다. 이런 능력을 가진 사람이야말로 정말로 영어 좀 한다는 사람일 것이다. 또한 그 어느 것도 대체할 수 없는 크리에이티비티도 중요하다. 웬만한 것은 곧 AI 같은 기술을 통해 해결될 세상에서 UX뿐 아니라 다른 모든 분야에서 독창성 있는 크리에이티비티는 더욱더 대체불가한 독보적 능력이 될 것이다.

　　UX 디자이너로서 나는 언제나 '사람'을 위해 일하고 있다. 지금은 물론이고 미래에도 변하지 않을 UX의 기본 목적은 사람에게 편리한 사용성을 제공하는 것이며, 사람 혹은 기계와의 원활한 커뮤니케이션을 도와주는 것이다. 무엇이 가장 중요하고 무엇이 목적인지 무엇을 고려해서 무엇을 미리 배려해야 하는지 등 그동안 나는 사람을 잘 이해하고 커뮤니케이션하기 위해 끊임없이 노력해왔다. 상상하는 미래의 모든 것을 실현하는 최전선에서 사람들을 위해 일하고 있다는 사실에 오늘도 나는 가슴이 뛴다. 이것이 UX 디자이너로서 내가 자랑스러운 이유다.

2020년 7월의 여전히 더운 어느 날

아래는 이 책을 쓰면서 참고한 책과 웹사이트입니다.

베르나르 베르베르, 임호경 이세욱 옮김,
『베르나르 베르베르의 상상력 사전』, 열린책들, 2011
도널드 노먼, 『도널드 노먼의 UX 디자인 특강:
복잡한 세상의 디자인』
위키디피아, 네이버 사전